日本服描繪完全攻略

從基礎到令人滿意的描繪重點

摩耶薰子 著

Maya Kaoruko

讓我們來描繪充滿和式風情的「和服」吧！

日本是四季分明的國家。隨著季節的轉移，人們會搭配時令將色彩及模樣豐富的和服穿在身上。你要不要也來試著描繪充滿和風魅力的和服裝扮呢？

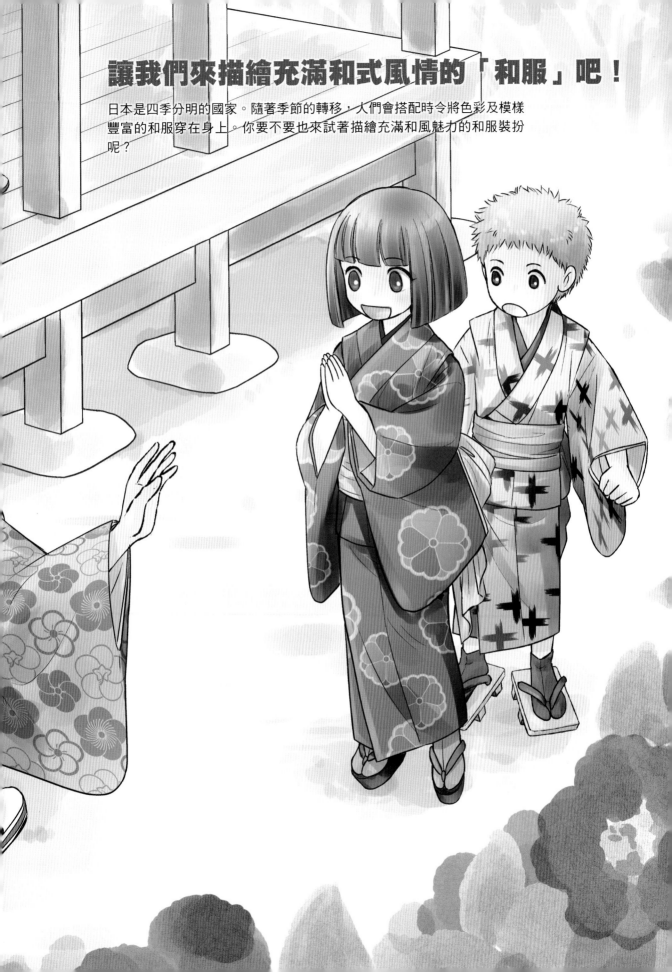

男性和服

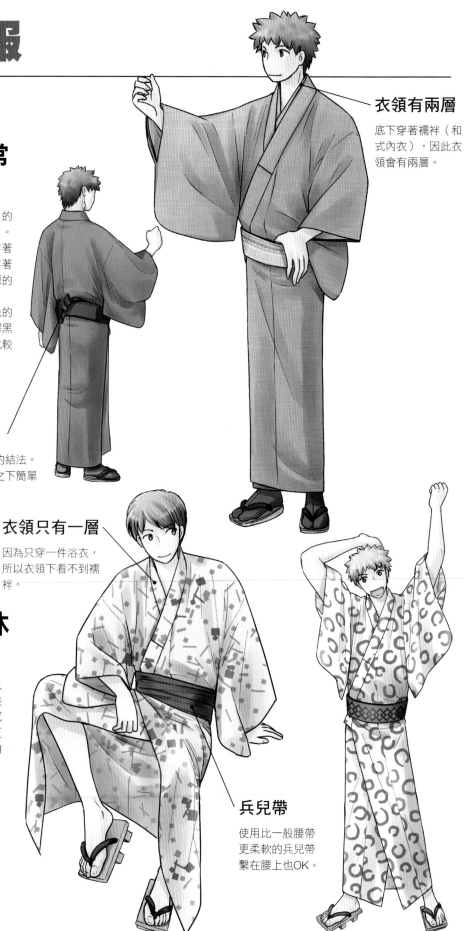

基本的和服

最普遍的日常服裝

男性和服不穿著袴（和式裙褲）的裝扮稱為「著流（和服便裝）」。江戶時代的武士服裝總是會穿著袴，但町人（平民）就不會穿著袴。給人一種以町人文化為起源的簡易日常裝扮的印象。
腳下穿著足袋與草履。穿著白色的足袋給人正式的印象，如果選擇黑色或深藍色這種深色的足袋，比較有日常輕裝的感覺。

衣領有兩層

底下穿著襦袢（和式內衣），因此衣領會有兩層。

貝口結

男性腰帶最普遍的結法。和女性腰帶相較之下簡單許多。

浴　衣

夏天的清涼休閒裝扮

底下不穿襦袢（和式內衣），只套上一件浴衣，屬於夏天的裝扮。原本的用途接近睡衣的感覺，不過到了現在，已經成為夏天祭典或煙火大會等晚上乘涼的標準服裝。

衣領只有一層

因為只穿一件浴衣，所以衣領下看不到襦袢。

兵兒帶

使用比一般腰帶更柔軟的兵兒帶繫在腰上也OK。

不僅是正式的禮服
當作平常穿著也OK

穿上和服後再穿上袴，套上標記家紋的羽織（和服外掛）之「紋付羽織袴」是男性的正式禮服。除了結婚典禮的新郎會穿之外，也非常適合在紀念儀式或祭典等場合穿著。另一方面，把沒有標記家紋的羽織和袴當作日常服裝的情形也經常可見。

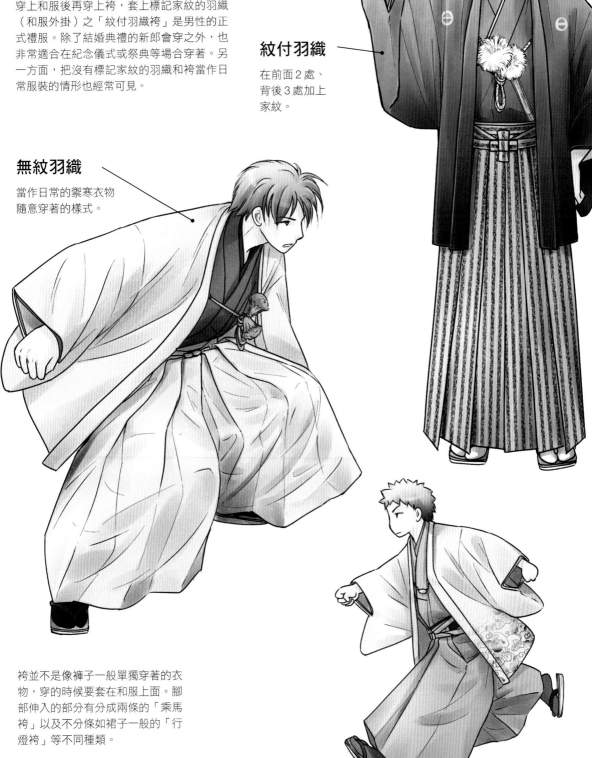

紋付羽織

在前面2處、背後3處加上家紋。

無紋羽織

當作日常的禦寒衣物隨意穿著的樣式。

袴並不是像褲子一般單獨穿著的衣物，穿的時候要套在和服上面。腳部伸入的部分有分成兩條的「乘馬袴」以及不分條如裙子一般的「行燈袴」等不同種類。

女性和服

基本的和服

華美的紋樣，營造出日常生活中的時尚感

女性和服與男性和服相較之下多為圖樣豐富的設計，給人更具時尚感的印象。春天是櫻花或梅花，初夏是藤花或紫陽花，秋天則是桔梗之類的紋樣…採行季節花朵的紋樣設計既風雅又美麗。而豔麗腰帶的搭配挑選方式更可以表現出穿衣者的美感。

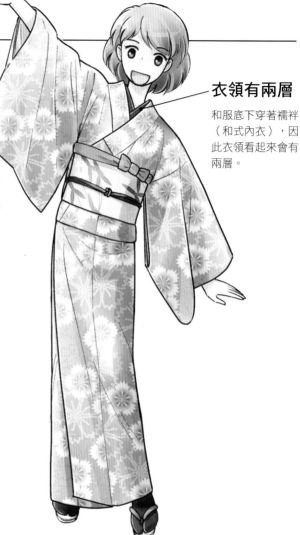

衣領有兩層

和服底下穿著襦袢（和式內衣），因此衣領看起來會有兩層。

太鼓結

不管是哪種裝扮都很適合的腰帶結法。詳細解說請參考P104。

袖口並非全開

現代的和服袖口並非全部敞開，而是只開了一個小孔。

衣袖的長度較短

因為是日常穿著的關係，衣袖的長度較短，方便活動。

在現代
活躍於夏天的時尚穿著

原本浴衣的用途比較接近睡衣,但到了現代,有愈來愈多人將其視為「特別日子的時尚穿著」。特別是許多女性會在夏夜祭典或是煙火大會之類的場合,選擇以充滿時尚感的浴衣,作為與重要的人共度時光的裝扮。

浴衣的基本樣式是以簡便的半寬帶作為腰帶,不配戴帶揚(腰帶背襯)與帶締(束緊用細編帶)。不過近年也開始流行繫上帶締或是在腰帶上再繞上兵兒帶等等,充滿玩心的搭配方式。

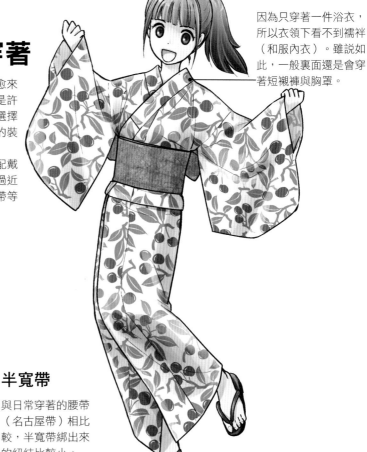

衣領只有一層

因為只穿著一件浴衣,所以衣領下看不到襦袢(和服內衣)。雖說如此,一般裏面還是會穿著短襯褲與胸罩。

半寬帶

與日常穿著的腰帶(名古屋帶)相比較,半寬帶綁出來的紐結比較小。

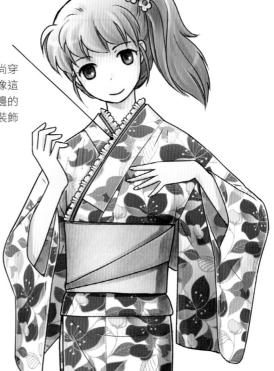

伊達領

將浴衣作為時尚穿著時,也可以像這樣加上蕾絲花邊的華麗伊達領(裝飾衣領)。

未婚女性穿著的正式服裝

與日常穿著相較之下，振袖的衣袖長度非常長。這是未婚
女性的禮服，經常可以在成人式或是結婚典禮的場合見
到。

因為是盛裝打扮的關係，腰帶的結法也用盡心思，裝飾華
麗。衣領加上「伊達領」，草履也是搭配鞋根較高的正裝
樣式。與日常穿著相較之下，腰帶裝飾誇張，衣袖也比較
沉重，描繪的時候如果能將重量感表現出來，更能營造出
盛裝打扮的印象。

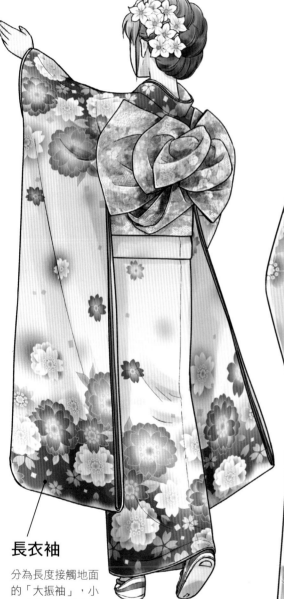

伊達領

縫在和服衣領
內側的裝飾用
衣領（綠色的
部分）。可以
營造出多層次
穿著的感覺，
呈現華麗的風
貌。

長衣袖

分為長度接觸地面
的「大振袖」，小
腿肚高度的「中振
袖」，還有長度及
膝的「小振袖」。

寫在前面

女性華麗的振袖裝扮。讓人感受到夏季風情的浴衣姿態。

勤練武術男性的帥氣和式裙褲袴裝等等…。

和風古趣的和服裝扮實在充滿了魅力。

不過，一旦想要著手描繪和服，相信有很多人即使翻開資料，

也不知道應該從哪裏開始下手描繪吧。

日本和服與西式洋裝相較之下構造單純，

只要掌握和服是如何製作的，應該就能找出描繪的訣竅。

本書為各位介紹和服的基礎知識與穿著和服的規則，

並且傳授和服描繪方式的訣竅。

和服穿在身上是怎麼樣的感覺？腰帶的紐結要怎麼綁？

外形呈現怎麼樣的形狀？會在什麼地方出現摺痕？

都是各位在描繪漫畫作品或是插畫時具有參考價值的重點。

讓我們捨去「和服好像很難描繪」的先入為主觀念，

放鬆心情，一起來接觸看看和服的世界吧！

CONTENTS

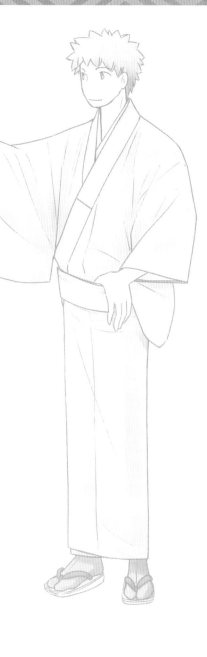

第1章　和服的基本 ⋯⋯ 13

第2章　男性和服的描繪方式 ⋯⋯ 49

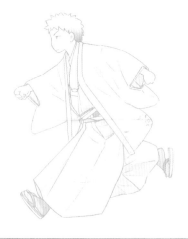

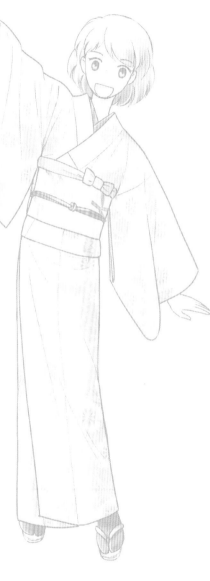

免責事項

本書是為了描繪和服而撰寫的技巧工具書。以方便描繪為前題，介紹和服的姿態與和服穿著方式的部分範例。然而，實際的和服穿著方式有各種不同的慣例風格，本書所介紹的範例並非絕對的規則，請各位讀者見諒。

舉例而言，依各地不同的慣例風格、縫製方式而會有以下不同之處。

有無修飾體型

有些和服教室對於和服穿著方式的慣例風格，是會在和服內側塞入毛巾或填充物來修飾體型。也有一些和服教室崇尚自然輕鬆的和服穿著方式，不會進行體型的修飾。既有「體型修飾過後比較美」看法的人，也有人認為「不修飾體型比較自然」，並非哪一方才是正確，反而是依個人喜好且是「兩者皆可」。本書是以「方便描繪」的觀點出發，用來修飾體型的毛巾或是修飾體型的內衣之類的部分都將省略不作介紹。

選擇和服內衣的方式

一般在和服下面會穿著和式內衣長襦袢，底下再穿著一層貼身肌襦袢。不過也有不穿肌襦袢，直接穿著長襦袢的和服穿法。

此外，浴衣本來是泡完澡後起身穿的服裝，所以會直接穿在身上。不過近年來浴衣轉型為時尚衣著，因此也有和服教室建議穿著浴衣時，為免汗水沾濕會在裏面穿著一件肌襦袢。內衣的選擇有各式各樣不同的考量，要去定義出「不這樣穿不行」是件相當困難的事情。

本書內容則是選擇其中一種目前較普遍的內衣穿著方式來作為範例介紹。

長襦袢的縫製方式

長襦袢可分為關西縫製法與關東縫製法兩種類型（參考P38）。關西縫製法的衣領形狀與一般穿在外側的和服衣領形狀相近。近年來關西縫製法的比例愈來愈多，但本書以容易描繪為第一考量，因此為了方便以目視區別「穿在外側的和服」與「和式內衣長襦袢」，介紹範例時皆以關東縫製法的長襦袢為主。

和服原本就是平民百姓的流行服飾。是一種不需要拘泥於形式，可自由穿著打扮的服裝。本書所介紹的各式和服都只能算是其中一例，請各位讀者能夠理解尚有其它各式各樣的穿著打扮風格。

第 **1** 章

和服的基本

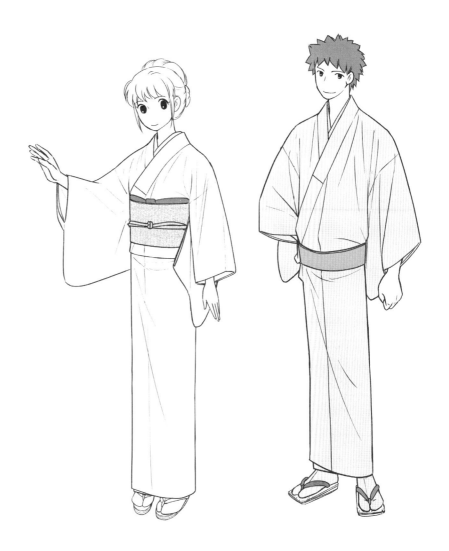

和服的基本樣式

首先要先了解和服的基本樣式

所謂的「和服」其實包含了各種專有名詞與分類，十分複雜。廣泛為一般人印象中的普通和服稱為「長著」。特別是在男性的場合又稱為「著流姿」。

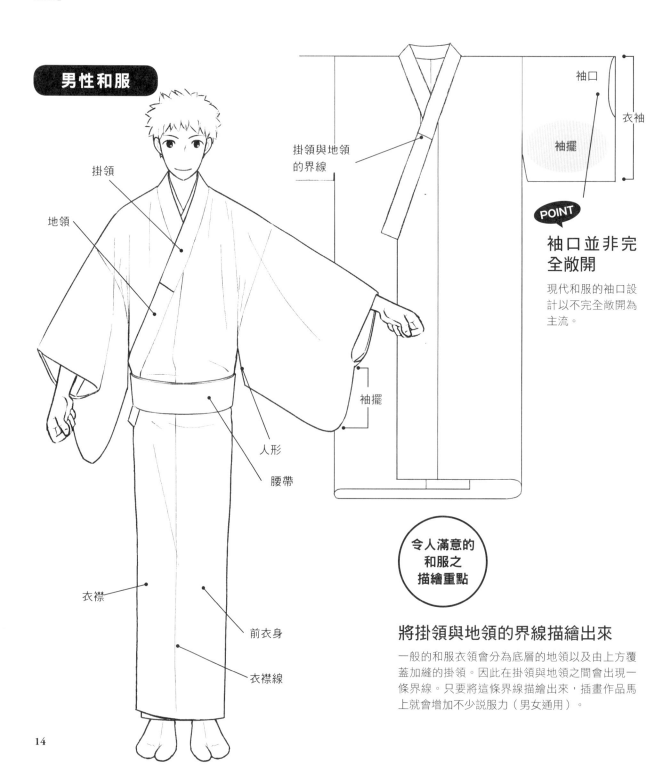

男性和服

掛領

地領

掛領與地領的界線

袖口

衣袖

袖擺

袖擺

人形

腰帶

衣襟

前衣身

衣襟線

POINT

袖口並非完全敞開

現代和服的袖口設計以不完全敞開為主流。

令人滿意的和服之描繪重點

將掛領與地領的界線描繪出來

一般的和服衣領會分為底層的地領以及由上方覆蓋加縫的掛領。因此在掛領與地領之間會出現一條界線。只要將這條界線描繪出來，插畫作品馬上就會增加不少說服力（男女通用）。

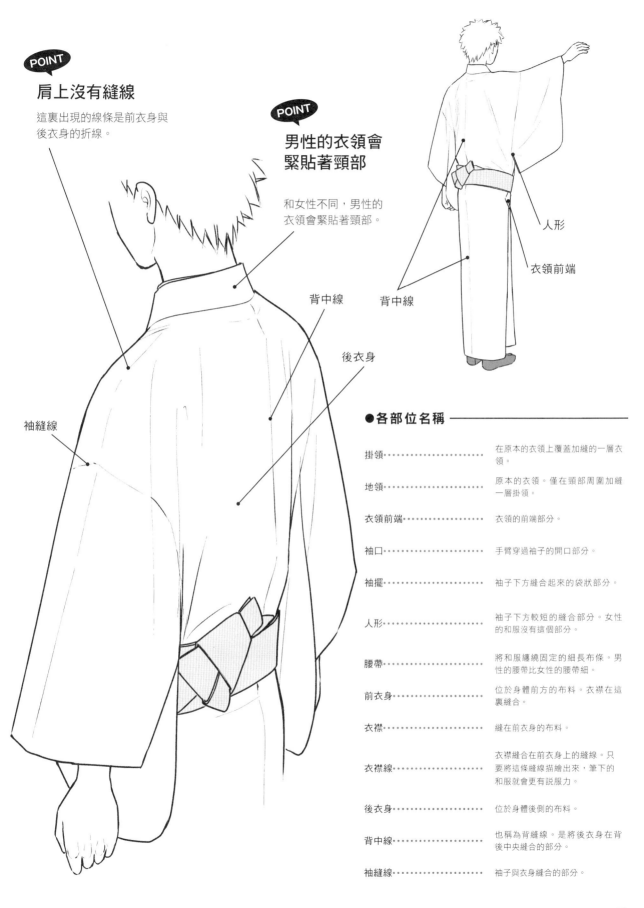

POINT

肩上沒有縫線

這裏出現的線條是前衣身與
後衣身的折線。

POINT

男性的衣領會
緊貼著頸部

和女性不同,男性的
衣領會緊貼著頸部。

袖縫線

背中線

後衣身

人形

衣領前端

背中線

●各部位名稱

掛領·········	在原本的衣領上覆蓋加縫的一層衣領。
地領·········	原本的衣領。僅在頸部周圍加縫一層掛領。
衣領前端·············	衣領的前端部分。
袖口·············	手臂穿過袖子的開口部分。
袖擺·············	袖子下方縫合起來的袋狀部分。
人形·············	袖子下方較短的縫合部分。女性的和服沒有這個部分。
腰帶·············	將和服纏繞固定的細長布條。男性的腰帶比女性的腰帶細。
前衣身·············	位於身體前方的布料。衣襟在這裏縫合。
衣襟·············	縫在前衣身的布料。
衣襟線·············	衣襟縫合在前衣身上的縫線。只要將這條縫線描繪出來,筆下的和服就會更有說服力。
後衣身·············	位於身體後側的布料。
背中線·············	也稱為背縫線。是將後衣身在背後中央縫合的部分。
袖縫線·············	袖子與衣身縫合的部分。

女性和服有稱為「底襟捲折」的部分

男女和服之間有許多不同的地方。首先要注意的就是「底襟捲折」的部分。女性的和服在穿著的時候，會將過長的衣料向上捲起固定。因此，腹部的位置會有出現一道捲起和服底襟的折線，也就是「底襟捲折」。另外，女性的腰帶幅度也較男性的腰帶寬。身後的腰帶紐結較大，比起男性的和服給人更為華麗的印象。

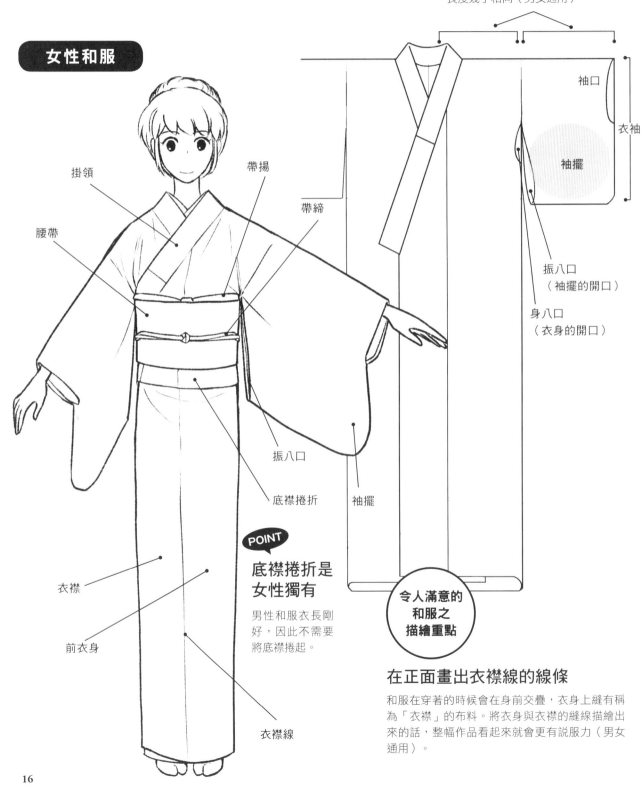

女性和服

掛領

帶揚

帶締

腰帶

振八口

底襟捲折

袖擺

衣襟

前衣身

衣襟線

POINT

底襟捲折是女性獨有

男性和服衣長剛好，因此不需要將底襟捲起。

令人滿意的和服之描繪重點

袖口

衣袖

袖擺

振八口
（袖擺的開口）

身八口
（衣身的開口）

POINT

衣身長度的一半與袖長幾乎相同

使用相同寬幅的布料縫製，因此長度幾乎相同（男女通用）。

在正面畫出衣襟線的線條

和服在穿著的時候會在身前交疊，衣身上縫有稱為「衣襟」的布料。將衣身與衣襟的縫線描繪出來的話，整幅作品看起來就會更有說服力（男女通用）。

可以看見襦袢的「半領」

女性穿著和服時衣領不會緊貼著頸部。因此會看見襦袢（和式內衣）稱為「半領」的衣領。

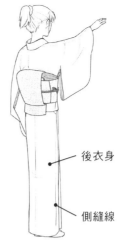

後衣身

側縫線

背中線

袖縫線

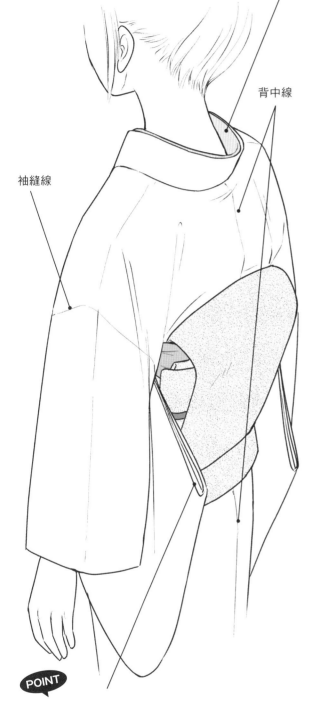

衣袖下方有振八口

女性和服在衣袖下方有部分未縫合的「振八口」。

●各部位名稱 ───────────

掛領	在原本的衣領上覆蓋加縫的一層衣領。
地領	原本的衣領。大多僅在頸部周圍加縫一層掛領。
衣領前端	衣領的前端部分。
袖口	手臂穿過袖子的開口部分。
袖擺	袖子下方縫合起來的袋狀部分。
振八口	衣袖下方未縫合的開口部分。男性的和服沒有這個部分。
身八口	位於腋下的衣身未縫合開口部分。男性的和服沒有這個部分。
底襟捲折	將和服過長的部分捲起的底襟部分。底襟捲折為女性獨有穿著方式。
腰帶	將和服纏繞固定的細長布條。女性的腰帶比男性的腰帶寬。
帶揚	用來調整腰帶後方紐結形狀的軟布。其中包裹著一個小型枕頭狀的「帶枕」。視腰帶的種類與結法不同來決定是否使用帶揚。
帶締	繫緊腰帶防止鬆脫的細條帶。視腰帶的種類與結法不同來決定是否使用帶締。
前衣身	位於身體前方的布料。衣襟在這裏縫合。
衣襟	縫在前衣身的布料。
衣襟線	衣襟縫合在前衣身上的縫線。
後衣身	位於身體後側的布料。
背中線	也稱為背縫線。是將後衣身在背後中央縫合的部分。
側縫線	前衣身與後衣身縫合的部分。
袖縫線	袖子與衣身縫合的部分。

和服的構造

和服是平坦布料的集合體！

日本的和服是將「一反（38cm×12m以上）」的長布匹，以直線裁開後再縫製而成。與剪裁成曲線、立體縫製的洋裝不同，和服是由平坦的布料集合縫製而成。如果把縫線拆開，將布料平鋪排列的話，幾乎可以恢復成原本的布匹狀態。描繪插畫時，若心裏意識到和服這樣的構造，應該會比較容易掌握在哪裏有布料的縫線，而在哪裏又會出現布料的摺痕。

布匹的裁剪方式

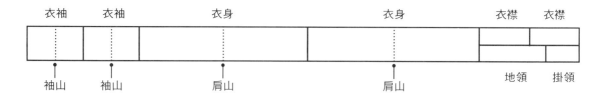

和服的分解圖

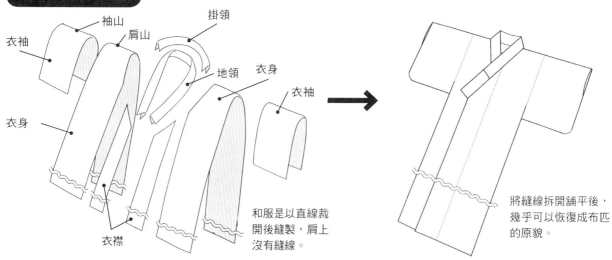

和服是以直線裁開後縫製，肩上沒有縫線。

將縫線拆開鋪平後，幾乎可以恢復成布匹的原貌。

洋裝的分解圖

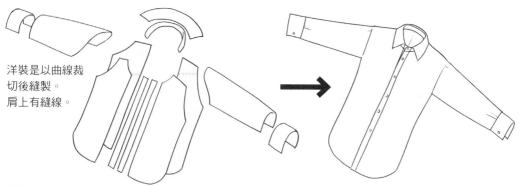

洋裝是以曲線裁切後縫製。
肩上有縫線。

洋裝是沿著版型裁剪後縫製而成的。特徵是布料裁剪成曲線，衣服縫製較為立體，容易符合身形。反過來說，缺點是如非量身訂做，很難配合不同穿著者的體格進行調整。

夏季的和服稱為「單衣」
秋冬則稱為「袷」

沒有縫上裏層的和服稱為「單衣」，縫有裏層的和服稱為「袷」。沒有裏層的和服較涼爽適合夏季穿著。有裏層的和服較暖和適合秋冬穿著。
換季的時間基本上都有規定，6～9月穿著單衣，10月～隔年5月則是穿著袷。然而也有可以配合氣候或情況，臨機應變選擇穿著這樣的說法。

單衣　　　　　　　　　袷

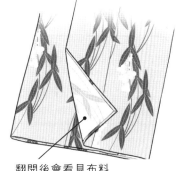

翻開後會看見布料的背面

翻開後會看見另一塊布料

由這裏可以看出穿著的是單衣或袷（衣袖）

區分單衣或袷的重點，可以觀察衣袖、衣裾、還有女性和服才有的振八口。如果看得見布料的背面就是單衣，如果看到不同的布料就是袷。

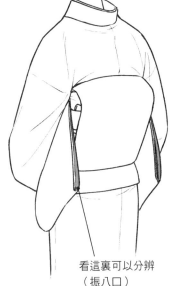

看這裏可以分辨（振八口）

看這裏可以分辨（衣裾）

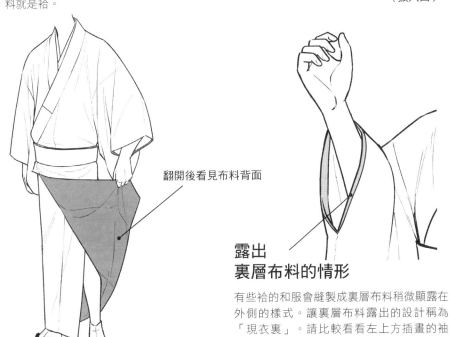

翻開後看見布料背面

露出
裏層布料的情形

有些袷的和服會縫製成裏層布料稍微顯露在外側的樣式。讓裏層布料露出的設計稱為「現衣裏」。請比較看看左上方插畫的袖口，袖口有一圈明顯的裏層布料露在外側。

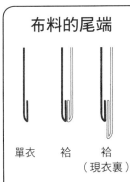

布料的尾端

單衣　袷　袷
　　　　　（現衣裏）

讓我們來看看布料的切面圖。單衣是將1塊布料折疊縫起收邊。袷則是將2塊布料縫合在一起。同樣是袷，還有縫製時將裏層布料稍微外露的現衣裏樣式。

男性和服的穿著方式

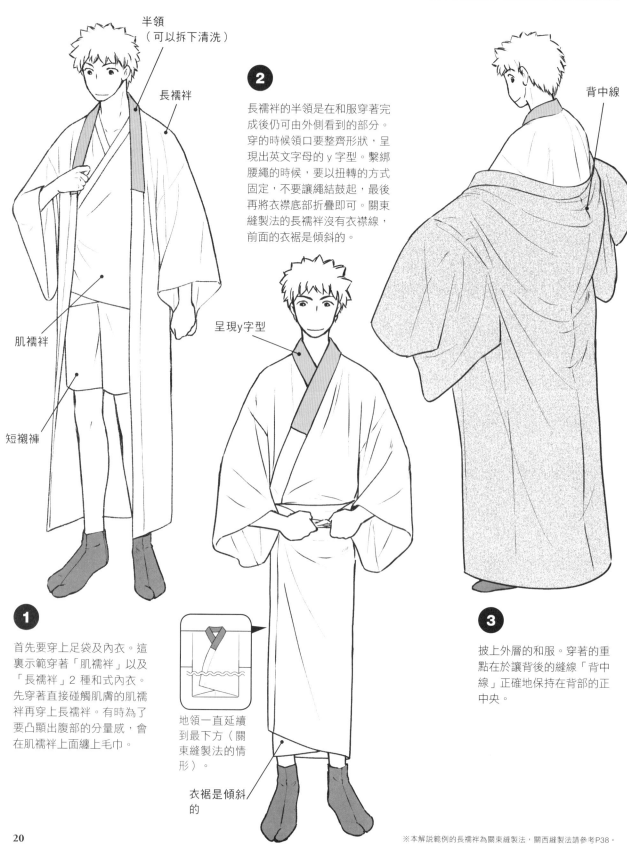

半領
（可以拆下清洗）

長襦袢

肌襦袢

短襯褲

②

長襦袢的半領是在和服穿著完成後仍可由外側看到的部分。穿的時候領口要整齊形狀，呈現出英文字母的 y 字型。繫綁腰繩的時候，要以扭轉的方式固定，不要讓繩結鼓起，最後再將衣襬底部折疊即可。關東縫製法的長襦袢沒有衣襬線，前面的衣裾是傾斜的。

呈現y字型

背中線

①

首先要穿上足袋及內衣。這裏示範穿著「肌襦袢」以及「長襦袢」2 種和式內衣。先穿著直接碰觸肌膚的肌襦袢再穿上長襦袢。有時為了要凸顯出腹部的分量感，會在肌襦袢上面纏上毛巾。

地領一直延續到最下方（關東縫製法的情形）。

衣裾是傾斜的

③

披上外層的和服。穿著的重點在於讓背後的縫線「背中線」正確地保持在背部的正中央。

※本解説範例的長襦袢為關東縫製法，關西縫製法請參考P38。

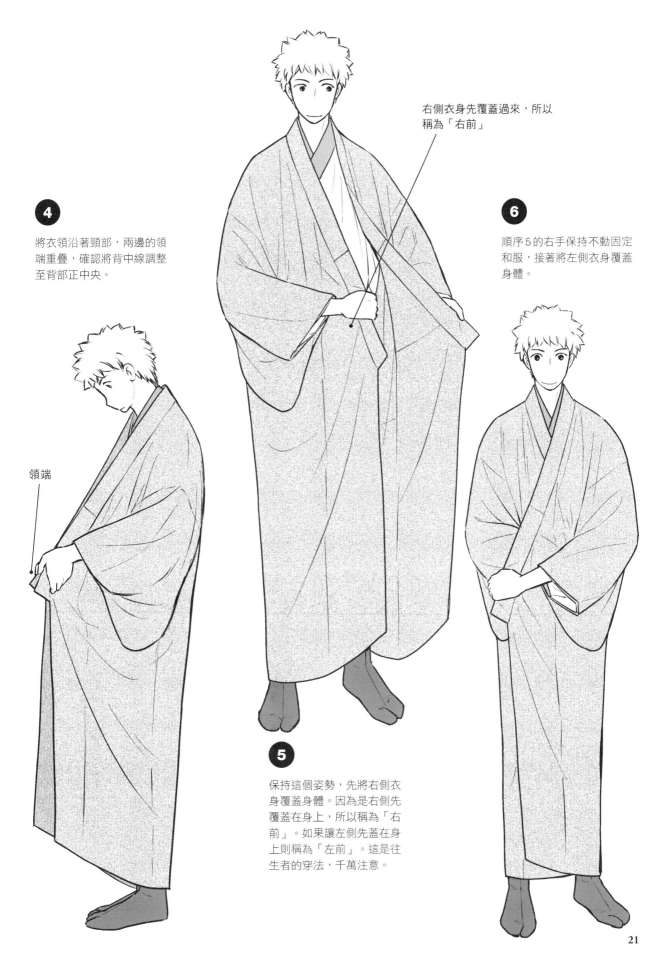

右側衣身先覆蓋過來，所以
稱為「右前」

4

將衣領沿著頸部，兩邊的領
端重疊，確認將背中線調整
至背部正中央。

領端

6

順序5的右手保持不動固定
和服，接著將左側衣身覆蓋
身體。

5

保持這個姿勢，先將右側衣
身覆蓋身體。因為是右側先
覆蓋在身上，所以稱為「右
前」。如果讓左側先蓋在身
上則稱為「左前」。這是往
生者的穿法，千萬注意。

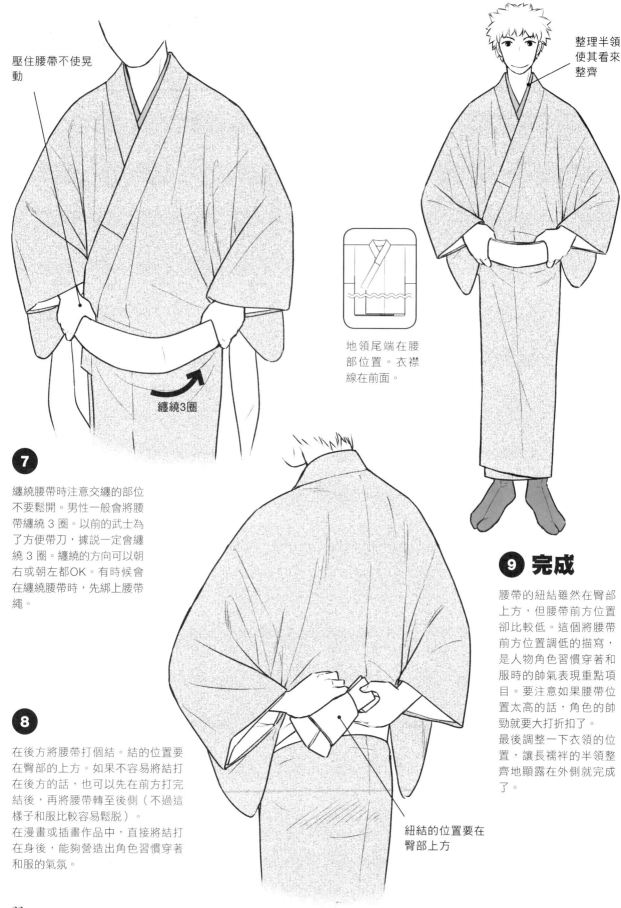

壓住腰帶不使晃動

整理半領使其看來整齊

纏繞3圈

地領尾端在腰部位置。衣襟線在前面。

7

纏繞腰帶時注意交纏的部位不要鬆開。男性一般會將腰帶纏繞 3 圈。以前的武士為了方便帶刀,據說一定會纏繞 3 圈。纏繞的方向可以朝右或朝左都OK。有時候會在纏繞腰帶時,先綁上腰帶繩。

8

在後方將腰帶打個結。結的位置要在臀部的上方。如果不容易將結打在後方的話,也可以先在前方打完結後,再將腰帶轉至後側(不過這樣子和服比較容易鬆脱)。
在漫畫或插畫作品中,直接將結打在身後,能夠營造出角色習慣穿著和服的氣氛。

9 完成

腰帶的紐結雖然在臀部上方,但腰帶前方位置卻比較低。這個將腰帶前方位置調低的描寫,是人物角色習慣穿著和服時的帥氣表現重點項目。要注意如果腰帶位置太高的話,角色的帥勁就要大打折扣了。
最後調整一下衣領的位置,讓長襦袢的半領整齊地顯露在外側就完成了。

紐結的位置要在臀部上方

女性和服的穿著方式

①

首先要穿上足袋及和式內衣。這裏選穿的是和式胸衣及短內褲。和式胸衣可以壓平胸部的曲線，塑造出優雅的和服外部線條。短內褲雖然有和服專用的樣式，但穿著一般的樣式也無妨。

②

在和式胸衣和短內褲上穿著肌襦袢與和服襯裙，再披上長襦袢。

肌襦袢

半領
（可拆下清洗）

長襦袢

和服襯裙

※也有會放入毛巾或墊片
來修飾體型的穿著方式。

③

女性穿著和服時與男性不同，後方的衣領不會貼著頸部而會向下拉開，這稱為「拉後領」。女性的長襦袢有時也會縫上一條向下一拉就能將衣領向後調整，稱為「拉衣紋」的下垂布條。穿上長襦袢再繫上寬綁帶「伊達締」固定。現代的和服也有使用魔鬼氈固定的樣式。

拉後領
（將後衣領向下拉開，
不使衣領緊貼著頸部）

拉衣紋
（向下拉就能調整後衣領位置）

伊達締

23

4

寬綁帶伊達締的
繩結要以扭轉的
方式固定，不要
讓繩結鼓起。

地領會一直延伸到
衣襬尾端（關東縫
製法）。

領端

6

先將兩側的衣領前端對齊，
確認左右沒有偏移。將衣裾
拉高到腰部的位置，決定好
穿著的長度。
女性和服縫製的長度較長，
因此穿著時要將多餘的布料
捲起調整長度。正式的禮服
長度拖地，平常的穿著會稍
微露出腳跟。而浴衣的高度
則是只到蓋住腳踝的長度。

衣裾要配合TPO
（時間、地點、場
合）來調整高度

背中線（縫線）要保持
在背後正中央。

右側先穿

稍微要有點
小技巧

5

披上和服。背後的縫線「背中線」要
一邊保持在正中央，一邊將兩手穿過
袖口。
描繪成畫作時，穿著完畢的衣領後方
如果看不見半領的話，就是現代和服
的穿法（依時代與職業會有所不同）。

7

一邊注意保持衣裾的
長度不變，由右側衣
身先覆蓋在身上。日
本的和服不管男性或
女性都是「右前」穿
法。如果由左側衣身
先穿的話，那就成了
往生者的穿法，務必
小心。

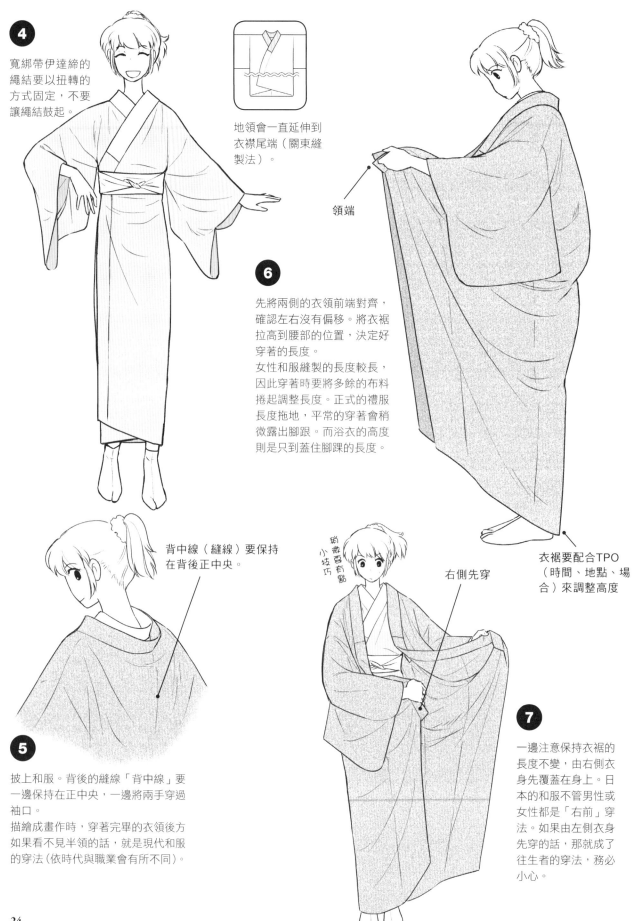

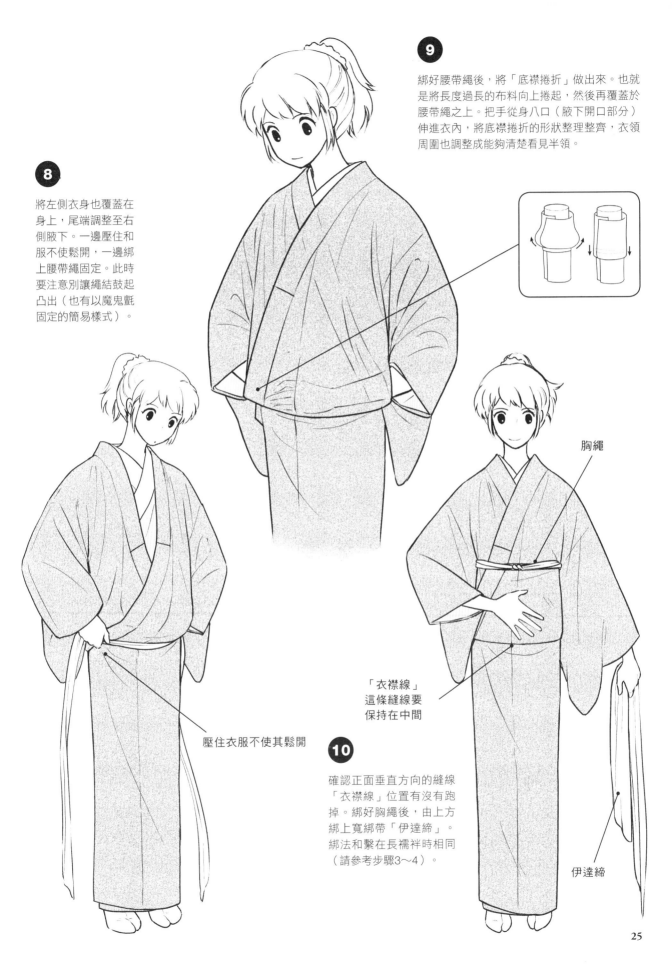

9

綁好腰帶繩後，將「底襟捲折」做出來。也就是將長度過長的布料向上捲起，然後再覆蓋於腰帶繩之上。把手從身八口（腋下開口部分）伸進衣內，將底襟捲折的形狀整理整齊，衣領周圍也調整成能夠清楚看見半領。

8

將左側衣身也覆蓋在身上，尾端調整至右側腋下。一邊壓住和服不使鬆開，一邊綁上腰帶繩固定。此時要注意別讓繩結鼓起凸出（也有以魔鬼氈固定的簡易樣式）。

壓住衣服不使其鬆開

胸繩

「衣襟線」這條縫線要保持在中間

10

確認正面垂直方向的縫線「衣襟線」位置有沒有跑掉。綁好胸繩後，由上方綁上寬綁帶「伊達締」。綁法和繫在長襦袢時相同（請參考步驟3～4）。

伊達締

25

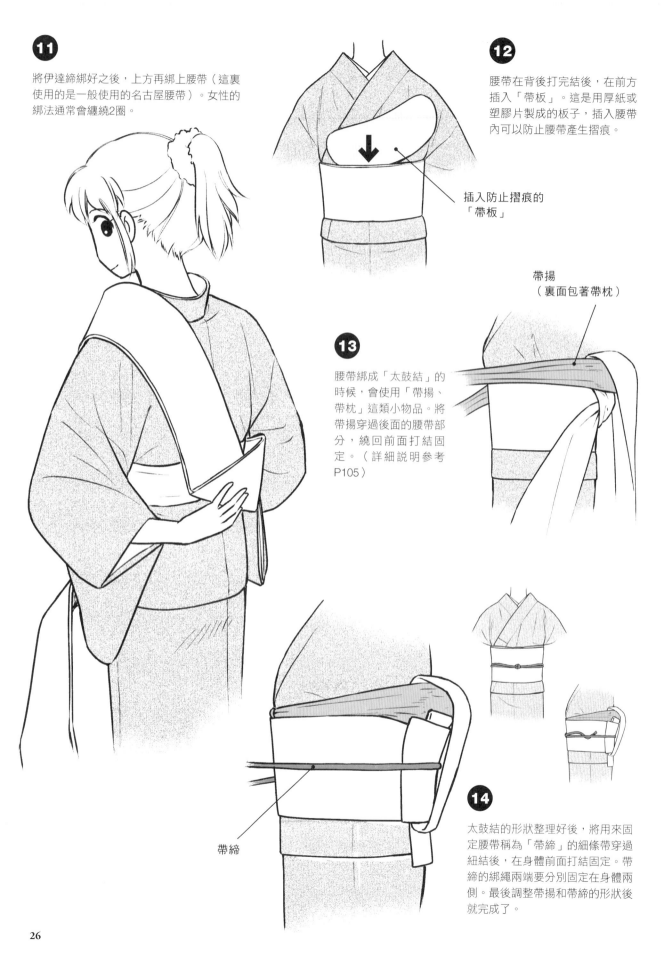

11

將伊達締綁好之後，上方再綁上腰帶（這裏使用的是一般使用的名古屋腰帶）。女性的綁法通常會纏繞2圈。

12

腰帶在背後打完結後，在前方插入「帶板」。這是用厚紙或塑膠片製成的板子，插入腰帶內可以防止腰帶產生摺痕。

插入防止摺痕的「帶板」

帶揚（裏面包著帶枕）

13

腰帶綁成「太鼓結」的時候，會使用「帶揚、帶枕」這類小物品。將帶揚穿過後面的腰帶部分，繞回前面打結固定。（詳細說明參考P105）

帶締

14

太鼓結的形狀整理好後，將用來固定腰帶稱為「帶締」的細條帶穿過紐結後，在身體前面打結固定。帶締的綁繩兩端要分別固定在身體兩側。最後調整帶揚和帶締的形狀後就完成了。

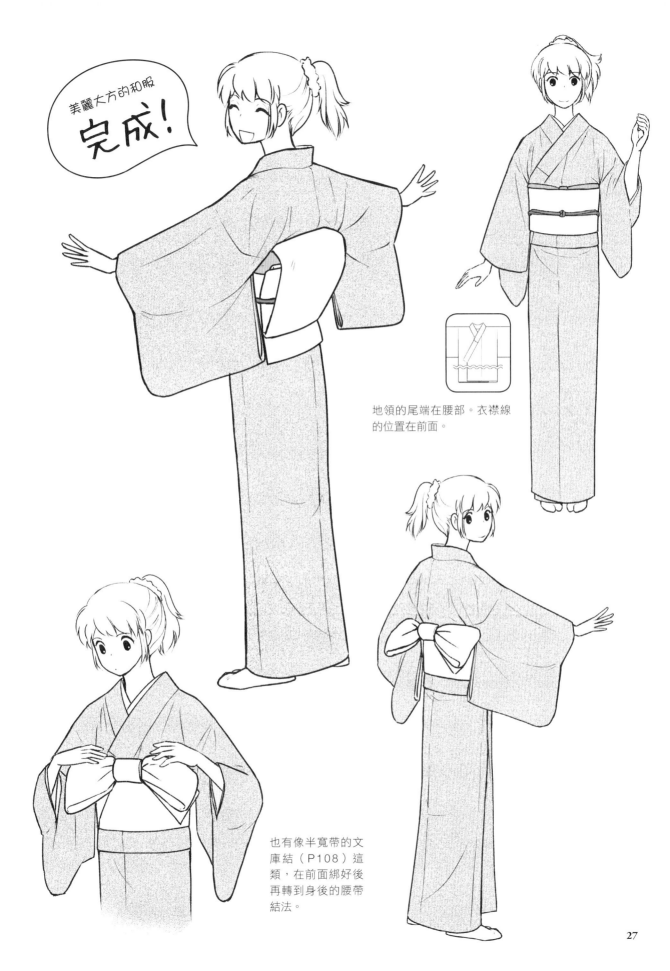

美麗大方的和服
完成！

地領的尾端在腰部。衣襟線的位置在前面。

也有像半寬帶的文庫結（P108）這類，在前面綁好後再轉到身後的腰帶結法。

畫出讓人滿意的和服5大重點

這裏為各位介紹描繪和服時容易出錯的地方及只要留意就能讓筆下的和服更有說服力的重點。

1 領口交會處呈現「y」字形，反了就是幽靈

和服不分男女都是以「右前」方式穿著。穿的時候要讓右側的衣身先覆蓋身體。因此在畫插畫和服時需注意領口交會處會呈現「y」字形。如果是呈現倒過來的「y」字形，那就稱為「左前」，是往生者的和服穿法。除非筆下的角色本來就是幽靈，否則應該避免描繪成左前穿法。

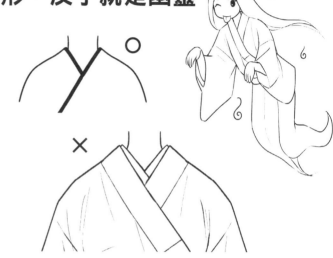

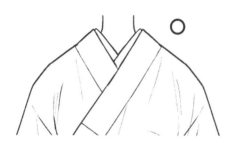

觀察領口的特寫鏡頭

讓我們來進一步仔細觀察領口的形狀。一般會先穿著襦袢（和式內衣）後，上面再穿著外層的和服，因此「y」字的上面會看見襦袢的領子。「y」字形不可以畫成2層重疊的形狀。
衣領的寬度大約5.5cm。如果描繪得太細看起來就不像和服，請盡量畫得粗一些。

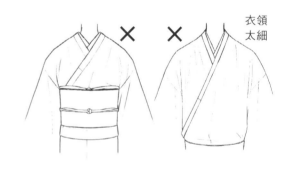

衣領
太細

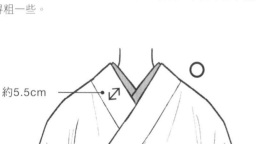

約5.5cm

2層的
「y」字形

浴衣

穿著浴衣時，裏面不用穿襦袢，只單穿著一件浴衣。因此「y」字形只有一層。

寬領・撥領

棒領的寬度上下相同，但在描繪插畫時，也可以畫成下端較寬的「寬領」或是「撥領」。

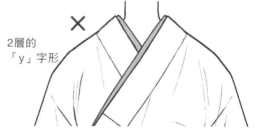

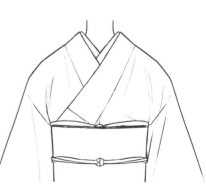

28

2 肩部與衣袖的縫線位置較洋裝更下方

和服與洋裝不一樣，是由長方形的布料裁製而成。因此袖縫線（肩部的布料與衣袖布料的連接部分）的位置較低。可以想像成將長方形的布料掛在衣架上的樣子較好理解。只要描繪的時候，心裏意識到這樣的情形，就能讓筆下的和服更有說服力。

示意圖

○

×

袖縫線

袖縫線
太上面

觀察衣袖周邊的特寫鏡頭

○

示意圖

描繪衣袖摺痕的時候，也可以想像成在手臂上掛著毛巾的印象較好下筆。

和服

×

洋裝

由於衣袖的部分也是以長方形的布料製作，因此當手臂橫向伸直時，衣袖會向下垂墜。將其想像成手臂上掛著一條毛巾，應該比較容易理解吧。和服不像洋裝那樣是沿著手臂的袖筒版形，因此別忘了將垂墜在手臂下方的袖擺描繪出來。

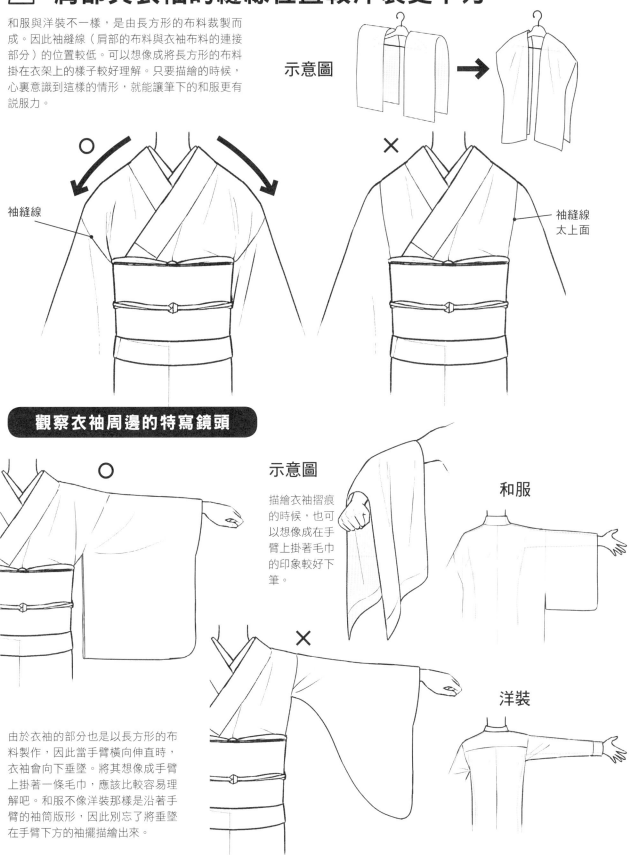

③ 衣領的尾端到腰部為止。如果延伸到腳邊就像是內衣

外層和服的衣領尾端在腰部附近。不過，和式內衣長襦袢的衣領尾端有時會一直延伸到腳邊。

描繪人物角色在戶外行走的場景時，如果不小心將衣領的長度延伸到腳邊的話，就會給人「怎麼會穿著內衣在外面走動？」的印象。請記得外形像是寬膠帶的衣領，長度只到腰部就結束了。

像是內衣

像是內衣

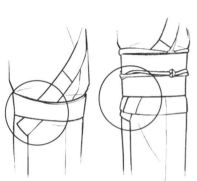

和服的衣領尾端像這樣結束在腰部側邊。

將腳邊的布料掀開後會怎麼樣呢？

將下半身的布料掀開後，會看見下一層的布料。和服的穿著方式是布料在身體前面交錯重疊，因此不會有如同開高叉的狀況發生。

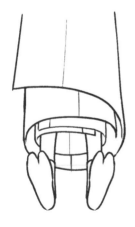

由下方看起來就像這個樣子。可以得知襦袢與和服（長和服）呈現將腳部捲起包覆的狀態。

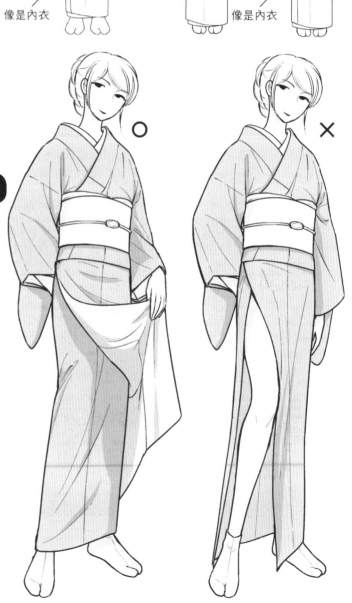

4 女性的衣袖有「振八口」，男性的則無

和服衣袖下方的袋狀部分稱為「袖擺」。女性衣袖有稱為「振八口」的部分。而男性衣袖大部分都和衣身縫在一起，沒有振八口的設計。動作活潑的時候，女性的袖擺會隨之搖晃。舉止優雅的時候，則會用手去按住袖擺。與袖擺相關的姿勢是描繪女性魅力的重要項目之一，請將男性與女性的姿勢差異確實呈現出來吧。

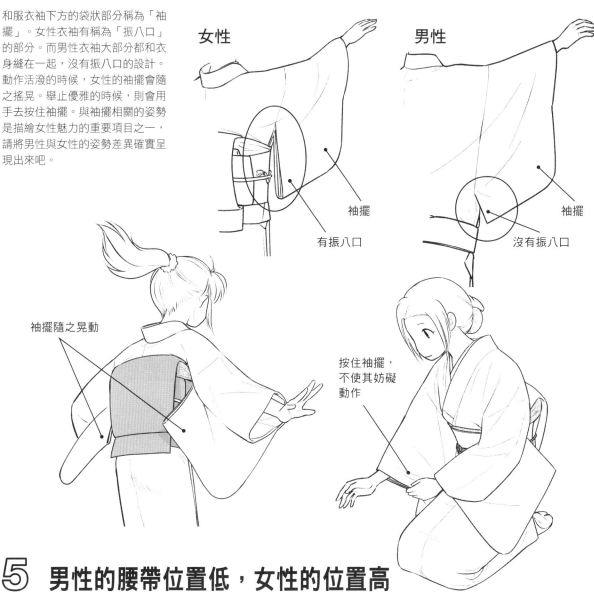

女性

男性

袖擺

有振八口

袖擺

沒有振八口

袖擺隨之晃動

按住袖擺，不使其妨礙動作

5 男性的腰帶位置低，女性的位置高

男性的腰帶並不是綁在腰部最細的部位，而是在下側髖骨的位置。這也是「看起來最像和服」的比例位置。如果腰帶位置太高的話，整個感覺看起來就像是小孩子的穿著一般。
另一方面，女性的腰帶比男性寬，綁的時候會蓋住胸部（下乳）到腰部的範圍。描繪的時候，男性與女性相較之下，男性的腰帶位置要低，而女性的腰帶位置則要畫得較高。

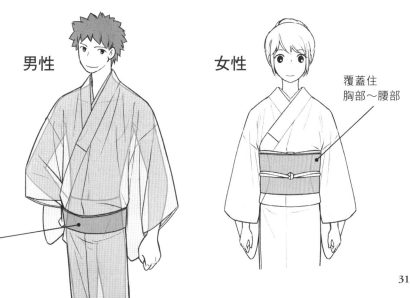

男性

女性

覆蓋住胸部～腰部

覆蓋住髖骨

和服的摺痕與形狀的變化

考量和服特有的摺痕表現方式

這裏讓我們一起來考量描繪插畫時常遇到的困擾「和服的摺痕與形狀的變化」。衣服的摺痕會隨著動作變化而有不同的呈現，乍看之下似乎沒有規則不好掌握，其實和服有「這裏特別容易形成摺痕」的重點部位。就讓我們一起掌握代表性的部位吧。

在和服還是一般人日常穿著的時代，大多數人不在意衣服的摺痕多少，還是會照樣穿出門。不過到了現代，理想的和服穿著方式是盡量不使腰帶以下出現摺痕。描繪插畫的時候，可以視時代背景來調整和服摺痕的數量。

令人滿意的和服之描繪重點

女性和服的摺痕都源自於腰帶上方

腰帶繫綁的位置就是摺痕的起點。由此處形成放射狀的摺痕。

因為和服縫製的位置不是在腋下，因此不會有摺痕自腋下形成。

令人滿意的和服之描繪重點

男性和服的摺痕是由衣領開始向下延伸

男性的和服腰帶位置與穿法和女性不同，因此會形成自衣領向下延伸至腰帶的摺痕。

POINT

腰帶以下的摺痕較少

摺痕雖然也會在腰帶至另一側膝蓋的部位形成，但基本上腰帶以下的摺痕可以較少描繪出來。

男性和服也同樣不會在腋下位置形成放射狀的摺痕。

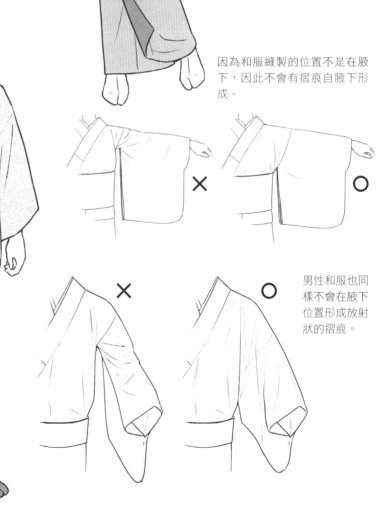

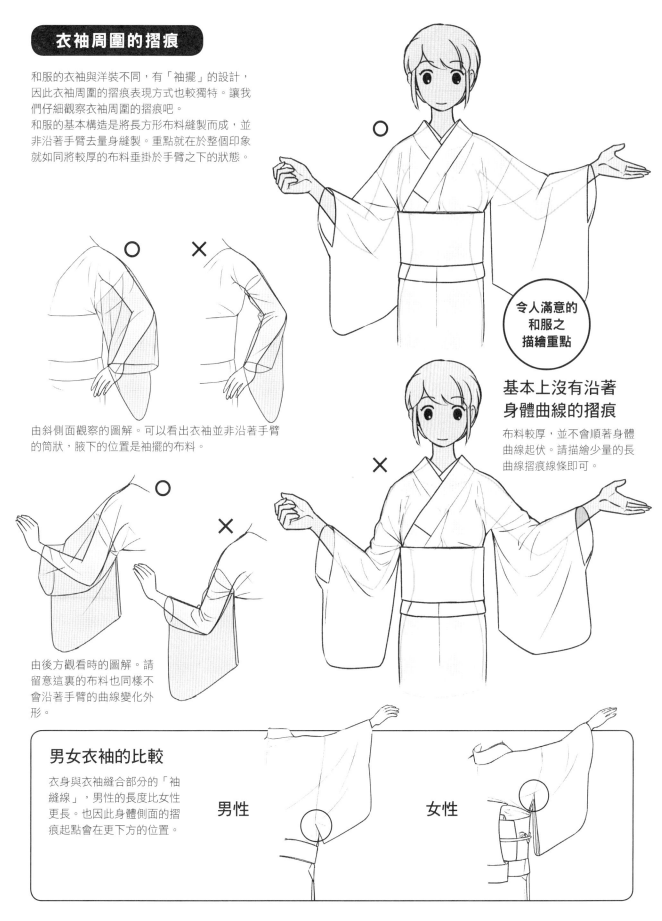

衣袖周圍的摺痕

和服的衣袖與洋裝不同，有「袖擺」的設計，因此衣袖周圍的摺痕表現方式也較獨特。讓我們仔細觀察衣袖周圍的摺痕吧。

和服的基本構造是將長方形布料縫製而成，並非沿著手臂去量身縫製。重點就在於整個印象就如同將較厚的布料垂掛於手臂之下的狀態。

○ ×

由斜側面觀察的圖解。可以看出衣袖並非沿著手臂的筒狀，腋下的位置是袖擺的布料。

○ ×

由後方觀看時的圖解。請留意這裏的布料也同樣不會沿著手臂的曲線變化外形。

令人滿意的
和服之
描繪重點

×

基本上沒有沿著身體曲線的摺痕

布料較厚，並不會順著身體曲線起伏。請描繪少量的長曲線摺痕線條即可。

男女衣袖的比較

衣身與衣袖縫合部分的「袖縫線」，男性的長度比女性更長。也因此身體側面的摺痕起點會在更下方的位置。

男性　　　女性

還是不好理解？　衣袖的形狀與摺痕的變化

下圖是男女和服的背影。灰色的部分是衣袖，平常穿著洋裝的人應該比較難想像為什麼衣袖會出現這麼多線條吧。讓我們按照步驟觀察線條形成的原因。

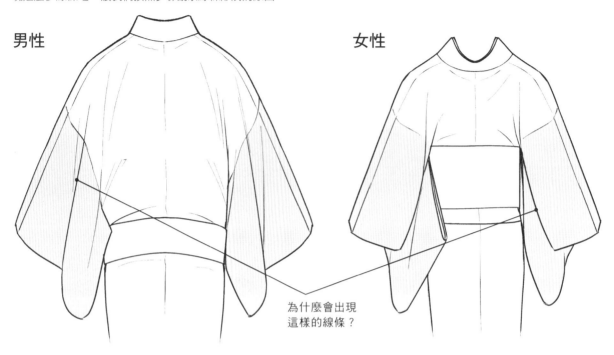

男性

女性

為什麼會出現
這樣的線條？

圖解衣袖的構造機制

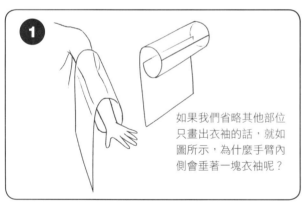

1

如果我們省略其他部位只畫出衣袖的話，就如圖所示，為什麼手臂內側會垂著一塊衣袖呢？

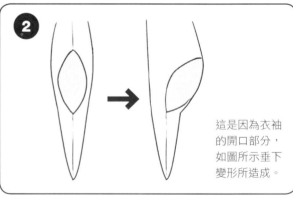

2

這是因為衣袖的開口部分，如圖所示垂下變形所造成。

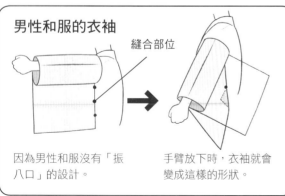

男性和服的衣袖

縫合部位

因為男性和服沒有「振八口」的設計。

手臂放下時，衣袖就會變成這樣的形狀。

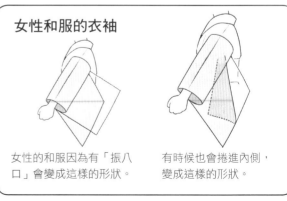

女性和服的衣袖

女性的和服因為有「振八口」會變成這樣的形狀。

有時候也會捲進內側，變成這樣的形狀。

男性衣袖的變化

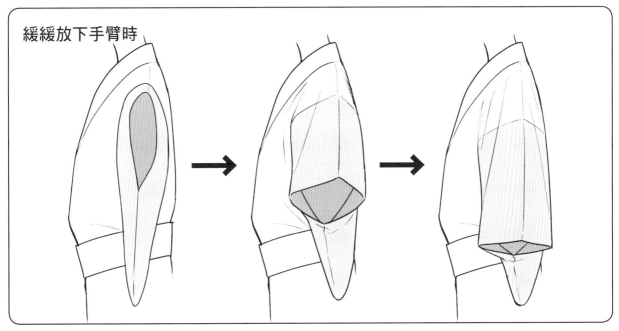

緩緩放下手臂時

手臂前彎時

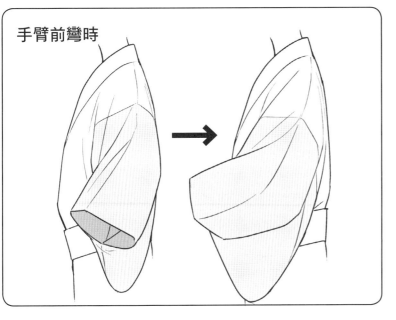

向外張開

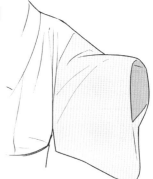

向內彎起

豐富的動作

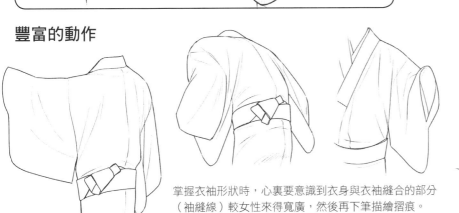

掌握衣袖形狀時，心裏要意識到衣身與衣袖縫合的部分
（袖縫線）較女性來得寬廣，然後再下筆描繪摺痕。

女性衣袖的變化

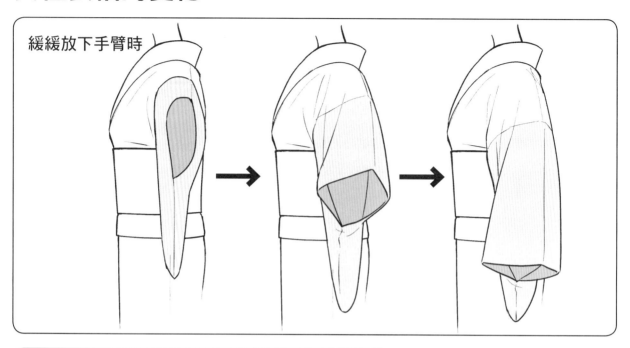

緩緩放下手臂時

手臂前彎時

向外張開

向內彎起

豐富的動作

衣袖下方大大的袖擺形成獨特
的外形與摺痕。

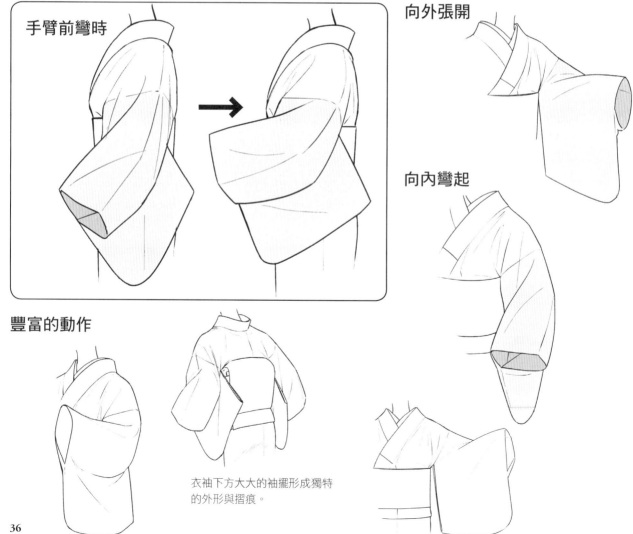

下半身的摺痕
要描繪得少一點

以現代和服的理想穿著方式，是讓腰帶以下盡可能不出現摺痕。特別是女性的和服，腰帶以下經常有豪華的圖樣設計，不希望有摺痕來影響美觀。此外，過多的摺痕顯得布料質地較薄，整件和服看起來會給人廉價的感覺。

描繪人物角色站姿的時候，請盡可能減少摺痕的數量。只要加上少許自腰帶朝向斜下方的摺痕即可。

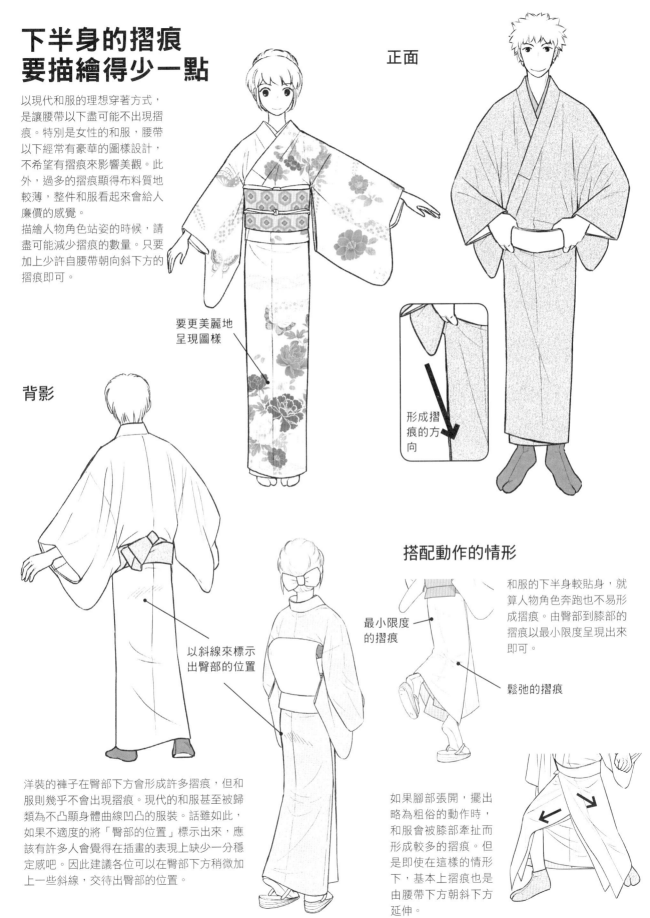

正面

背影

要更美麗地呈現圖樣

形成摺痕的方向

以斜線來標示出臀部的位置

洋裝的褲子在臀部下方會形成許多摺痕，但和服則幾乎不會出現摺痕。現代的和服甚至被歸類為不凸顯身體曲線凹凸的服裝。話雖如此，如果不適的將「臀部的位置」標示出來，應該有許多人會覺得在插畫的表現上缺少一分穩定感吧。因此建議各位可以在臀部下方稍微加上一些斜線，交待出臀部的位置。

搭配動作的情形

和服的下半身較貼身，就算人物角色奔跑也不易形成摺痕。由臀部到膝部的摺痕以最小限度呈現出來即可。

最小限度的摺痕

鬆弛的摺痕

如果腳部張開，擺出略為粗俗的動作時，和服會被膝部牽扯而形成較多的摺痕。但是即使在這樣的情形下，基本上摺痕也是由腰帶下方朝斜下方延伸。

37

和服底下的內衣

和服底下穿著的是稱為「襦袢」的內衣

和服底下一般都會穿著稱為「襦袢」的內衣。不過所謂的襦袢還分為「長襦袢」、「肌襦袢」、「半襦袢」等不同種類,有些複雜。在此就讓我們一種一種確認清楚吧。

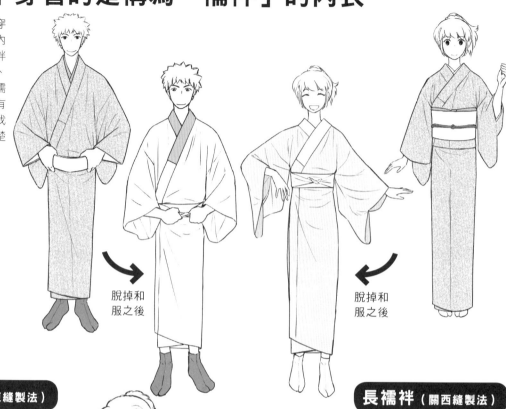

脫掉和服之後

脫掉和服之後

「長襦袢」是基本的和式內衣。衣服的長度到腳邊,因而得名。與外衣的縫製不同,長襦袢的特徵是如寬膠帶般的衣領會一直延伸到底部。這是我們在描繪插畫時,需分別「外衣」與「內衣」的重要項目之一。

在原本的衣領上覆蓋另一塊布料的衣領,這個設計與和服外衣相同。不過在襦袢將這個部分稱為「半領」。

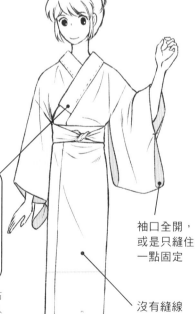

袖口全開,或是只縫住一點固定

沒有縫線

衣領由上方一直延伸到底部

長襦袢 (關西縫製法)

長襦袢當中也有設計與和服外衣極為相似的縫製樣式,即衣領的長度只到腰部。

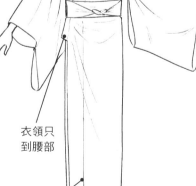

衣領只到腰部

這裏有縫線

38

半襦袢

衣長只到大腿部位的襦袢稱為「半襦袢」。如果說長襦袢是「上下連身的和式內衣」的話，半襦袢就是「上下分開的和式內衣」了。女性會先在腰部下圍一件和式襯裙再穿上半襦袢。

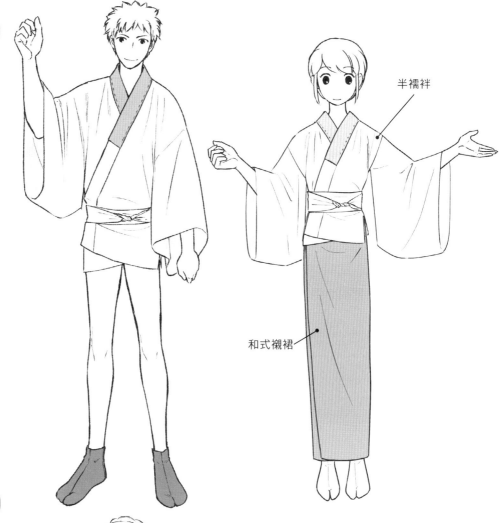

半襦袢

和式襯裙

肌襦袢

在所有的和式內衣中，穿在最底層，會直接碰觸到肌膚的稱為「肌襦袢」。功能最接近現代衣著的內襯衣，衣長只到腰部的位置。

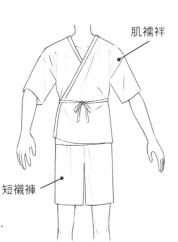

肌襦袢

短襯褲

也有將肌襦袢與和式襯裙一體化設計的「和式連身襯裙」。

和式胸衣

肌襦袢或和式連身襯裙裏面，有時會穿著修飾胸部形狀的「和式胸衣」。但是與西洋的胸罩不同，和式胸衣的功用是要讓胸部顯得平坦。

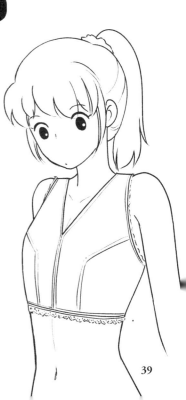

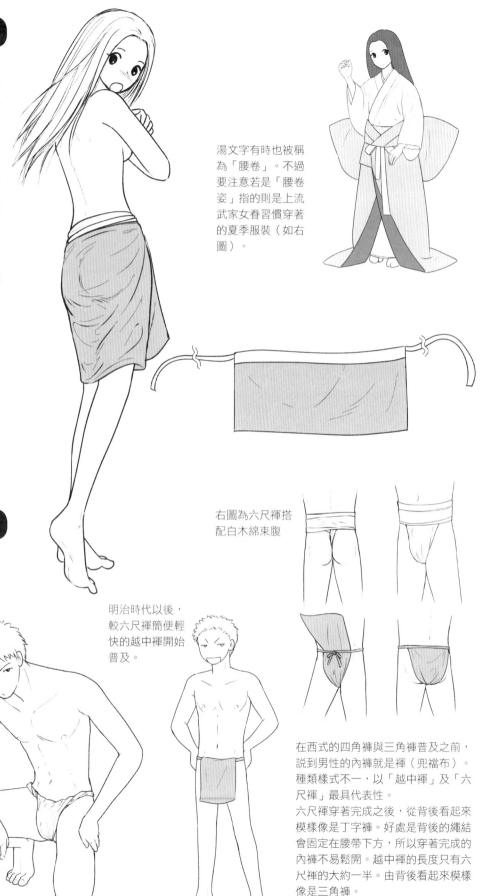

湯文字（腰卷）

直到西洋的底褲傳入日本為止，過去女性的貼身內衣褲一般都只有「湯文字」，也稱為腰卷、湯卷。是用繩索將一塊四角形的布圍在腰上使用。

到了現代，在和式襯裙之下穿著底褲的女性或是穿著湯文字的女性兩者皆有，但以穿著底褲的女性為多數。不過如果想要營造出「不同於西式底褲的和式性感風情」的話，描繪插畫時讓人物角色穿上湯文字也是不錯的選擇。

湯文字有時也被稱為「腰卷」。不過要注意若是「腰卷姿」指的則是上流武家女眷習慣穿著的夏季服裝（如右圖）。

褌（兜襠布）

明治時代以後，較六尺褌簡便輕快的越中褌開始普及。

右圖為六尺褌搭配白木綿束腹

在祭典活動中經常可見的就是這種六尺褌。

在西式的四角褲與三角褲普及之前，說到男性的內褲就是褌（兜襠布）。種類樣式不一，以「越中褌」及「六尺褌」最具代表性。

六尺褌穿著完成之後，從背後看起來模樣像是丁字褲。好處是背後的繩結會固定在腰帶下方，所以穿著完成的內褲不易鬆開。越中褌的長度只有六尺褌的大約一半。由背後看起來模樣像是三角褲。

和服的內衣穿著起來層層疊疊，相當複雜不易理解。在此將層次穿著方法整理如下。

一般穿法　❶→❷→❹
這樣也OK　❶→❸／❶→❹

一般穿法　❶→❷→❸／❶→❷→❹
這樣也OK　❶→❸／❶→❹

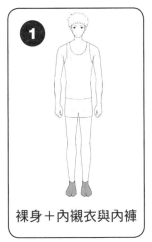

裸身＋內襯衣與內褲

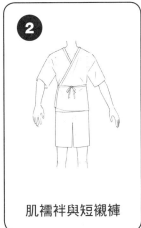

肌襦袢與短襯褲

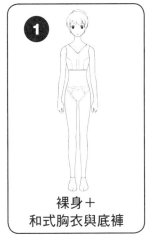

裸身＋
和式胸衣與底褲

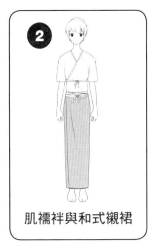

肌襦袢與和式襯裙

半襦袢

長襦袢

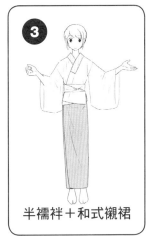

半襦袢＋和式襯裙

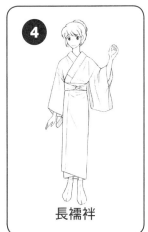

長襦袢

在和服還是日常流行裝扮的時代，
也曾經有過各種不同的潮流搭配

現在的流行裝扮非常地自由奔放。既有穿著
兩件外衣的層次搭配法，也有褲裝上面再套
一件裙子的穿著，甚至還有不穿內衣只穿著
外衣的人呢…。

和服文化基本上也是相同的。雖然現代對於
和服的穿著有很多規定與限制，但在和服還
是一般民眾流行服飾的時代，大家對於和服
的穿搭方式有著各種不同的自由創意。有的
人不穿內衣直接穿著和服外衣，也有人對
「被看見也不要緊的華麗內衣」相當講究，
可以說有各式各樣不同的穿搭方法。

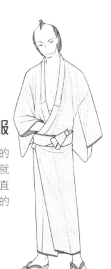

單件和服

以現代服裝的
感覺來說，就
是不穿內衣直
接穿著外衣的
隨性打扮。

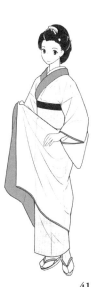

偶爾顯露
和式襯裙

曾經流行過在行
走時用手將衣裾
拉高，故意顯露
出華麗刺繡襯裙
的時代。

鞋履

日本的鞋履是左右形狀相同

日本的和服，要搭配穿著木屐或草履這類的鞋履。穿著的時候，腳的拇指和食指之間要夾住稱為「鼻緒」的部分。與西式鞋履最大不同在於左右的形狀相同。

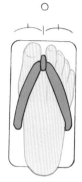 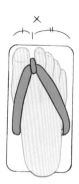

鼻緒的描繪重點在於不要偏向任一側，保持左右對稱。草履的鼻緒也是一樣的。

木屐（男用）

在底部裝有「木齒」這種凸起物的鞋履稱為木屐。如右圖，有兩個齒（二齒木屐）的樣式是最普遍的男用木屐。

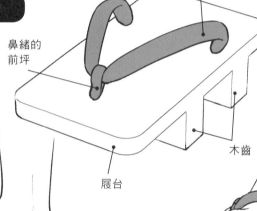

鼻緒

鼻緒的前坪

木齒

屐台

腳跟會稍微凸出的大小是最佳尺寸。描繪角色行走的時候，讓腳跟向上抬起，畫面會更接近實際的狀況。

雪駄（男用）

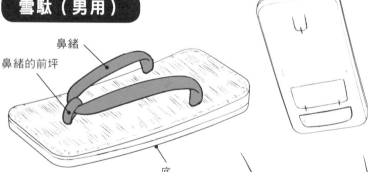

鼻緒

鼻緒的前坪

底

在草履分類當中，表面以竹皮編成，底部貼有皮革耐用的「雪駄」是現代的男性和服經常可見的穿搭配件。
草履與雪駄的區別稍微有些複雜，大致說來「雪駄是草履的一種」。即使將雪駄稱為草履也不能算是誤稱。

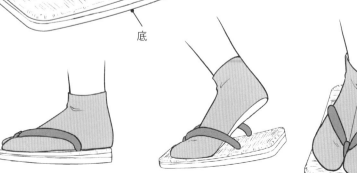

木屐是輕便的鞋履，而雪駄就是從日常服到正式禮服都可以廣泛穿搭的配件。基本上屬於男性的用品，但也不能說完全不存在女用的雪駄。

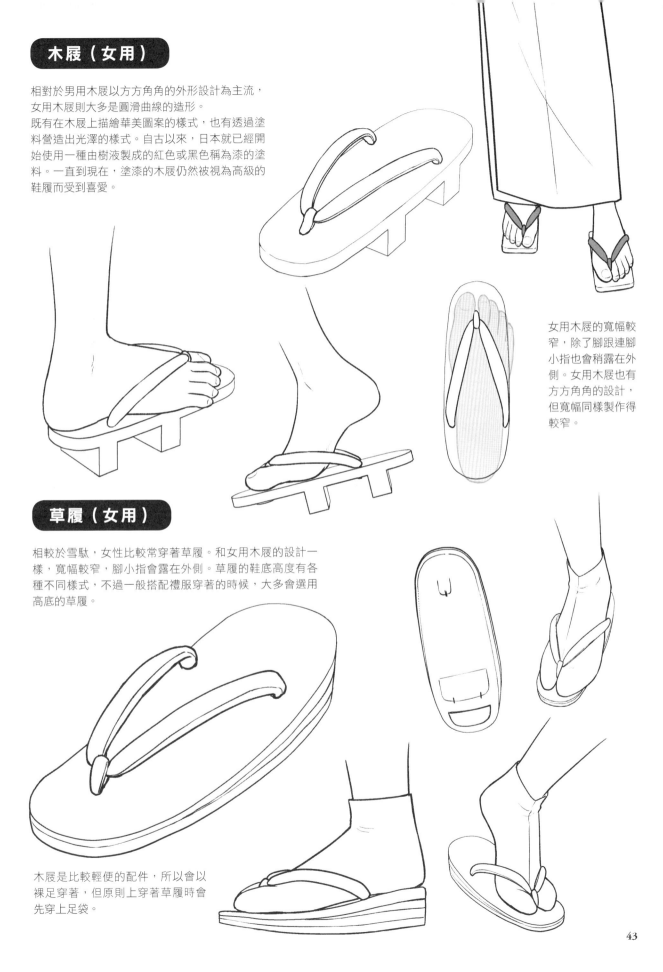

木屐（女用）

相對於男用木屐以方方角角的外形設計為主流，女用木屐則大多是圓滑曲線的造形。

既有在木屐上描繪華美圖案的樣式，也有透過塗料營造出光澤的樣式。自古以來，日本就已經開始使用一種由樹液製成的紅色或黑色稱為漆的塗料。一直到現在，塗漆的木屐仍然被視為高級的鞋履而受到喜愛。

女用木屐的寬幅較窄，除了腳跟連腳小指也會稍露在外側。女用木屐也有方方角角的設計，但寬幅同樣製作得較窄。

草履（女用）

相較於雪駄，女性比較常穿著草履。和女用木屐的設計一樣，寬幅較窄，腳小指會露在外側。草履的鞋底高度有各種不同樣式，不過一般搭配禮服穿著的時候，大多會選用高底的草履。

木屐是比較輕便的配件，所以會以裸足穿著，但原則上穿著草履時會先穿上足袋。

右近木屐

底部平坦，沒有凸出的板狀「木齒」的木屐稱為右近木屐。男用、女用皆有。

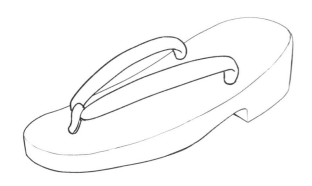

高底木履

底部有高度且前方傾斜，形狀很有特色的木屐。這是給女性穿著的鞋履，可以在七五三等場合看到。

足 袋

腳拇指與腳食指兩者分開。使用的感覺和洋裝襪子相同，穿著禮服時一定要穿上足袋。當然，平常的穿著也可以穿上足袋。如果不穿足袋的話，氣氛就感覺比較輕鬆。

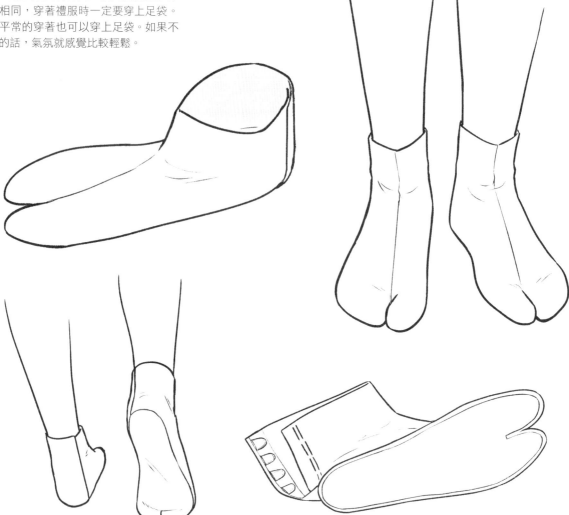

配合TPO穿搭的鞋履

黃昏時刻在家附近納涼的場景（浴衣姿）與出席重要典禮的場景（羽織袴姿），搭配穿著的鞋履並不相同。讓我們配合TPO（時間、場所與場合）來看看適合的鞋履穿搭示範吧（僅為部分範例）。

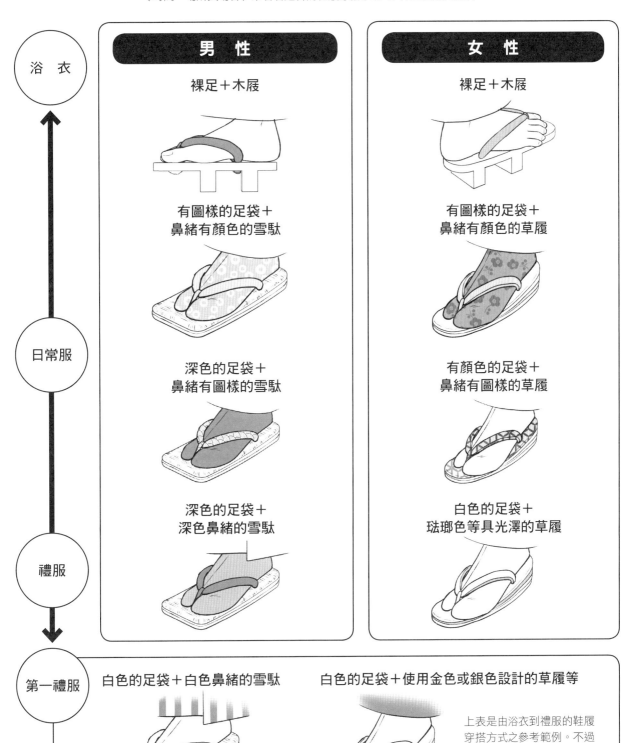

	男　性	女　性
浴衣	裸足＋木屐	裸足＋木屐
	有圖樣的足袋＋ 鼻緒有顏色的雪駄	有圖樣的足袋＋ 鼻緒有顏色的草履
日常服	深色的足袋＋ 鼻緒有圖樣的雪駄	有顏色的足袋＋ 鼻緒有圖樣的草履
禮服	深色的足袋＋ 深色鼻緒的雪駄	白色的足袋＋ 琺瑯色等具光澤的草履
第一禮服	白色的足袋＋白色鼻緒的雪駄	白色的足袋＋使用金色或銀色設計的草履等

上表是由浴衣到禮服的鞋履穿搭方式之參考範例。不過只有第一禮服不論男女都有穿著搭配的明確規定。

現代和服的發展過程

日本的和服擁有相當長的歷史，每個時代都有一些樣式的變化。那麼到底是怎麼樣的發展過程形成現代的和服樣式呢？

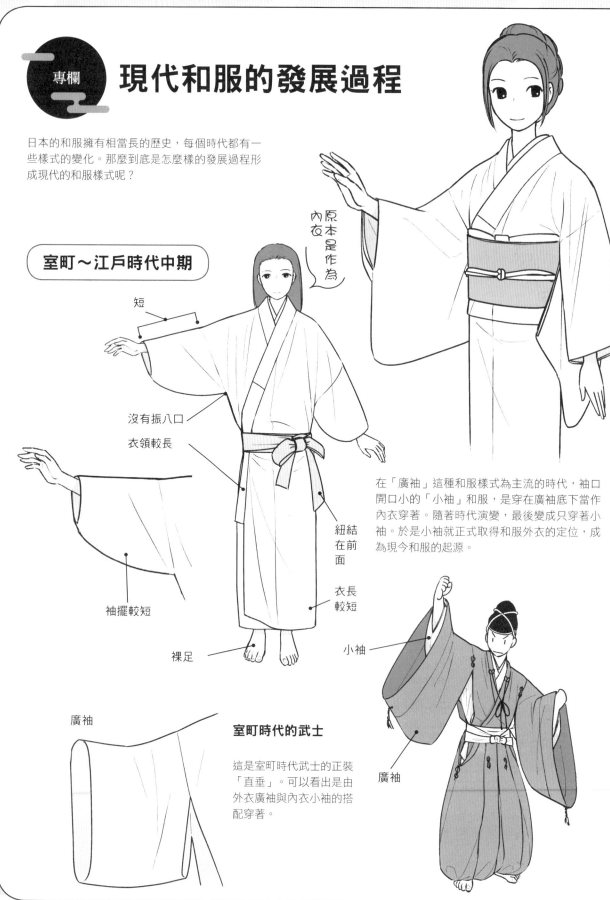

原本是作為內衣

室町～江戶時代中期

短

沒有振八口

衣領較長

紐結在前面

衣長較短

袖擺較短

裸足

廣袖

室町時代的武士

這是室町時代武士的正裝「直垂」。可以看出是由外衣廣袖與內衣小袖的搭配穿著。

小袖

廣袖

在「廣袖」這種和服樣式為主流的時代，袖口開口小的「小袖」和服，是穿在廣袖底下當作內衣穿著。隨著時代演變，最後變成只穿著小袖。於是小袖就正式取得和服外衣的定位，成為現今和服的起源。

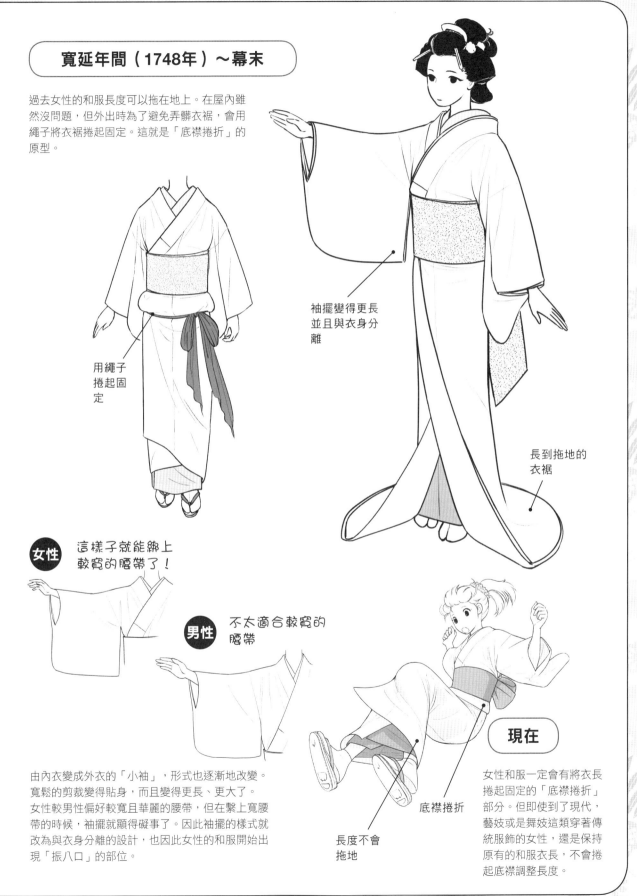

寬延年間（1748年）～幕末

過去女性的和服長度可以拖在地上。在屋內雖然沒問題，但外出時為了避免弄髒衣裾，會用繩子將衣裾捲起固定。這就是「底襟捲折」的原型。

用繩子捲起固定

袖擺變得更長並且與衣身分離

長到拖地的衣裾

女性 這樣子就能綁上較寬的腰帶了！

男性 不太適合較寬的腰帶

底襟捲折

長度不會拖地

由內衣變成外衣的「小袖」，形式也逐漸地改變。寬鬆的剪裁變得貼身，而且變得更長、更大了。女性較男性偏好較寬且華麗的腰帶，但在繫上寬腰帶的時候，袖擺就顯得礙事了。因此袖擺的樣式就改為與衣身分離的設計，也因此女性的和服開始出現「振八口」的部位。

現在

女性和服一定會有將衣長捲起固定的「底襟捲折」部分。但即使到了現代，藝妓或是舞妓這類穿著傳統服飾的女性，還是保持原有的和服衣長，不會捲起底襟調整長度。

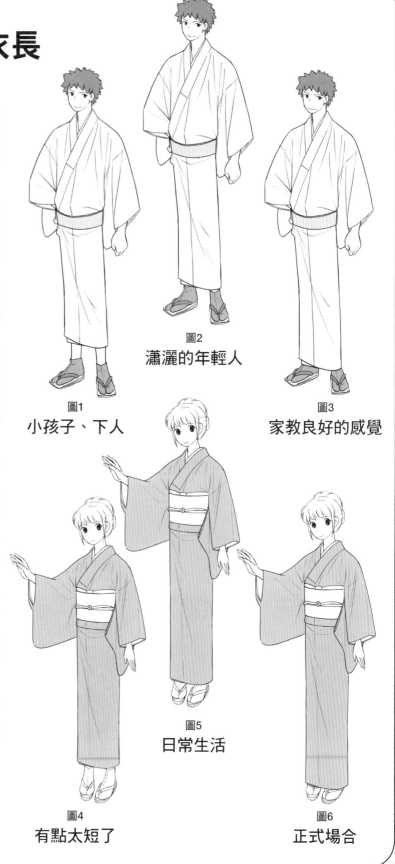

專欄 關於衣長

描繪身著和服的人物角色時，其實衣長是一個相當重要的項目。衣長指的就是穿著和服時的衣裾長度。特別是對於男性角色，衣長是凸顯人物性格的重要因素。

圖1的衣長非常短。看起來就是像是古裝劇裏會出現的下人（身份低下的人）。過短的衣長會給人孩子氣的氣氛或是人物角色的身分是跑腿傭人的印象。

圖2的衣長稍短。給人「瀟灑」的氣氛，呈現出帶點吃軟飯的人物角色風格。適合遊手好閒或輕浮男子、食客浪人的角色。

圖3是「規規矩矩穿著」的衣長。以學校制服來舉例的話，就是完全按照校規穿著的制服。適合氣質高尚、認真、家教良好的人物角色。如果衣長再放得更長，看起來又顯得略為土氣了。

接下來讓我們看看女性的衣長。女性和服穿著方式，因為有「底襟捲折」的部分，衣長可以自由調整。因此衣長與其說是顯現人物角色的性格，不如說是配合場景情境來做長度調整。

圖4的衣長相當短。對女性的穿著而言，應該盡可能不要讓腳踝的肌膚裸露出來。

圖5衣長遮蓋住腳踝附近。在日常生活的場景，這樣的衣長應該就可以了。

圖6衣長足以遮蓋腳跟。在正式的場合中，穿著和服大多會將衣長調整成像這樣長度。

如果衣長與人物角色的性格、場景情境相符的話，整幅作品會顯得更有說服力。請各位試著去描繪符合角色與場景的和服衣長吧。

圖2
瀟灑的年輕人

圖1
小孩子、下人

圖3
家教良好的感覺

圖5
日常生活

圖4
有點太短了

圖6
正式場合

男性和服的
描繪方式

透過照片來觀察！ 男性和服

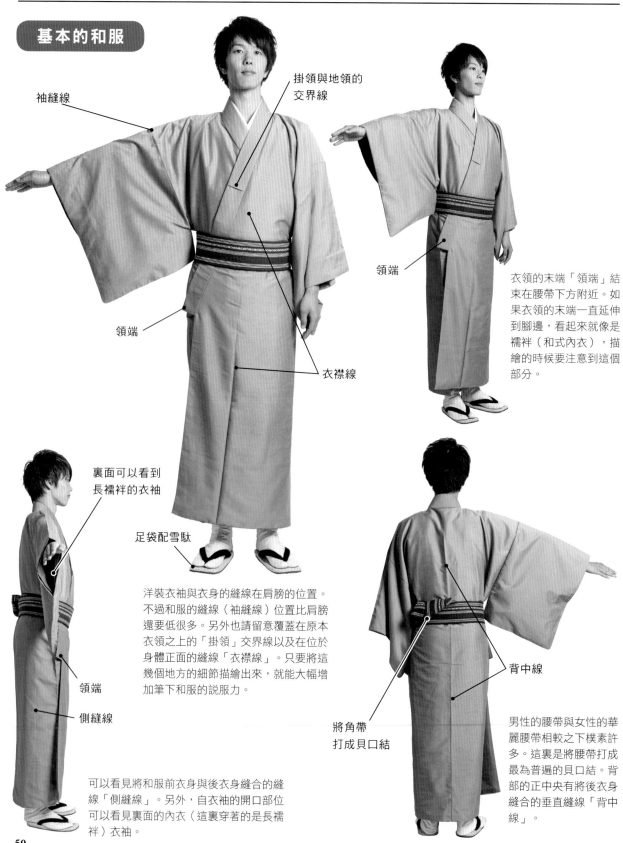

袖縫線

掛領與地領的
交界線

領端

衣襟線

領端

衣領的末端「領端」結
束在腰帶下方附近。如
果衣領的末端一直延伸
到腳邊，看起來就像是
襦袢（和式內衣），描
繪的時候要注意到這個
部分。

裏面可以看到
長襦袢的衣袖

足袋配雪駄

洋裝衣袖與衣身的縫線在肩膀的位置。
不過和服的縫線（袖縫線）位置比肩膀
還要低很多。另外也請留意覆蓋在原本
衣領之上的「掛領」交界線以及在位於
身體正面的縫線「衣襟線」。只要將這
幾個地方的細節描繪出來，就能大幅增
加筆下和服的說服力。

領端

側縫線

可以看見將和服前衣身與後衣身縫合的縫
線「側縫線」。另外，自衣袖的開口部位
可以看見裏面的內衣（這裏穿著的是長襦
袢）衣袖。

背中線

將角帶
打成貝口結

男性的腰帶與女性的華
麗腰帶相較之下樸素許
多。這裏是將腰帶打成
最為普遍的貝口結。背
部的正中央有將後衣身
縫合的垂直縫線「背中
線」。

半領

和服裏面穿著和式內衣的長襦袢，因此領口也可以看到長襦袢的衣領（半領）。

請注意看頸部。女性在穿著和服時，後衣領與頸部會拉開一些距離，但男性穿著和服時，衣領是緊貼著頸部。

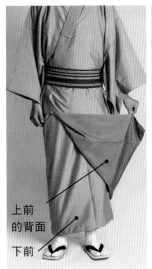 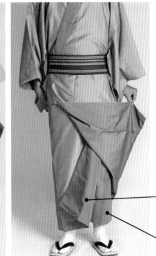

上前的背面
下前

將下前翻起後的情形

長襦袢的衣裾

將衣裾重疊部分的上層（上前）掀開後，可以看到重疊部份的下層（下前）。再掀開下前，就會看見和服裏面的內衣（長襦袢）。

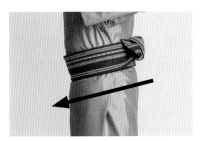

男性的腰帶繫在身上時會呈現向前方往下傾斜的角度。不要繫在腰部過高的位置，刻意繫在較低的位置，看起來比較洗練而且帥氣。

腰帶

角帶

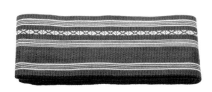

最為一般的腰帶，不只是日常服連禮服也可以使用。

浪人結

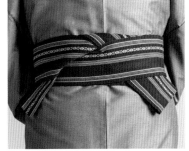

兵兒帶

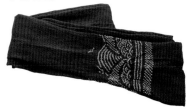

使用比角帶柔軟的布料製成的腰帶，適合搭配浴衣或輕便的服裝使用。

貝口結

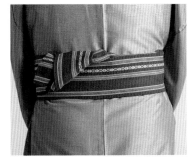

一文字結

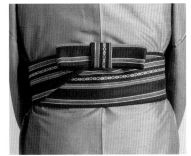

單輪結

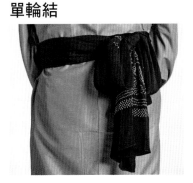

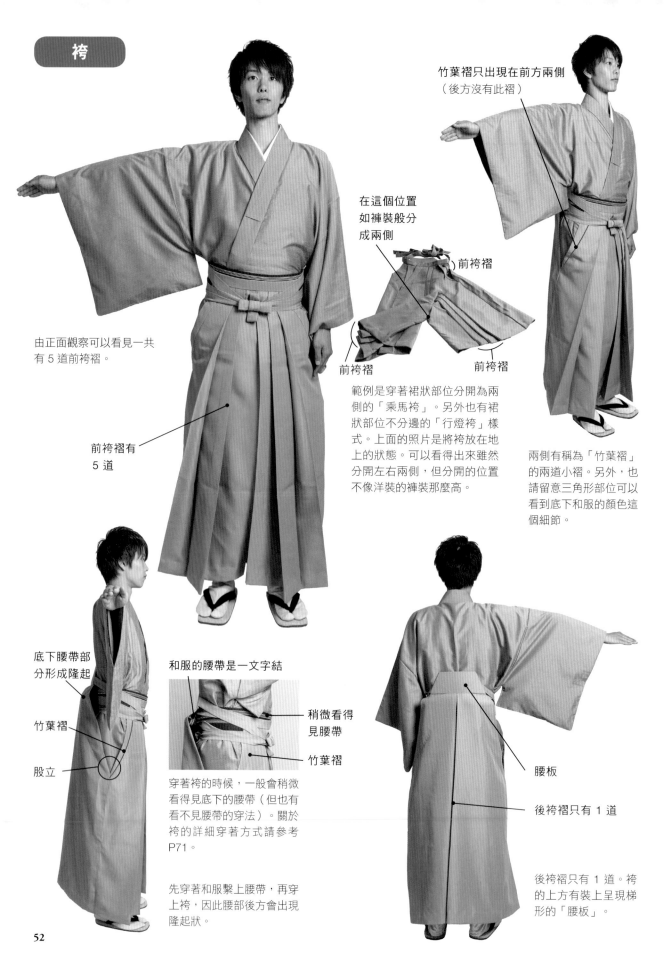

竹葉褶只出現在前方兩側
（後方沒有此褶）

在這個位置
如褲裝般分
成兩側

前袴褶

前袴褶

前袴褶

由正面觀察可以看見一共
有 5 道前袴褶。

前袴褶有
5 道

範例是穿著裙狀部位分開為兩
側的「乘馬袴」。另外也有裙
狀部位不分邊的「行燈袴」樣
式。上面的照片是將袴放在地
上的狀態。可以看得出來雖然
分開左右兩側，但分開的位置
不像洋裝的褲裝那麼高。

兩側有稱為「竹葉褶」
的兩道小褶。另外，也
請留意三角形部位可以
看到底下和服的顏色這
個細節。

底下腰帶部
分形成隆起

竹葉褶

股立

和服的腰帶是一文字結

稍微看得
見腰帶

竹葉褶

穿著袴的時候，一般會稍微
看得見底下的腰帶（但也有
看不見腰帶的穿法）。關於
袴的詳細穿著方式請參考
P71。

先穿著和服繫上腰帶，再穿
上袴，因此腰部後方會出現
隆起狀。

腰板

後袴褶只有 1 道

後袴褶只有 1 道。袴
的上方有裝上呈現梯
形的「腰板」。

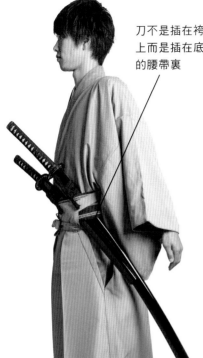

刀不是插在袴繩上而是插在底下的腰帶裏

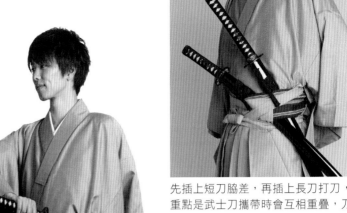

先插上短刀脇差，再插上長刀打刀，重點是武士刀攜帶時會互相重疊，刀刃的方向是朝向上方。

穿著袴帶刀時，刀並不是插在袴的繫繩下方，而是插在底下的腰帶裏。如果是以江戶時代以後為舞台，武士一般都會攜帶長刀「打刀」和短刀「脇差」為一組的武士刀。

鞋履

足袋

「足袋」是由木棉布料製成的。和洋裝的襪子不同，腳拇指和食指之間分開。穿著時會以稱為「小鉤」的金屬鉤環在足袋後面固定。

草履

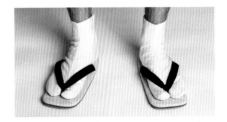

草履不同於木屐的是底部呈現平坦狀。木屐適合輕便的打扮，而草履比較偏向搭配正式的服裝穿著。

木屐

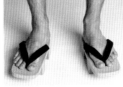

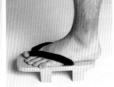

木屐是日本自古以來的鞋履。與草履不同之處在於底部有稱為「木齒」的高凸部分。穿著時讓腳跟稍微露出才是正確的尺寸。

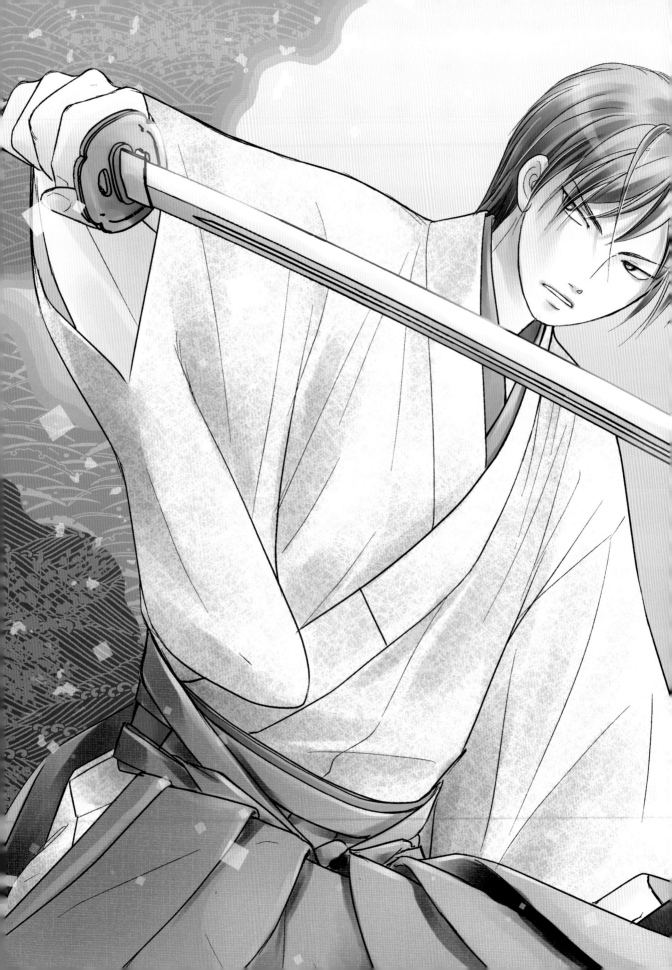

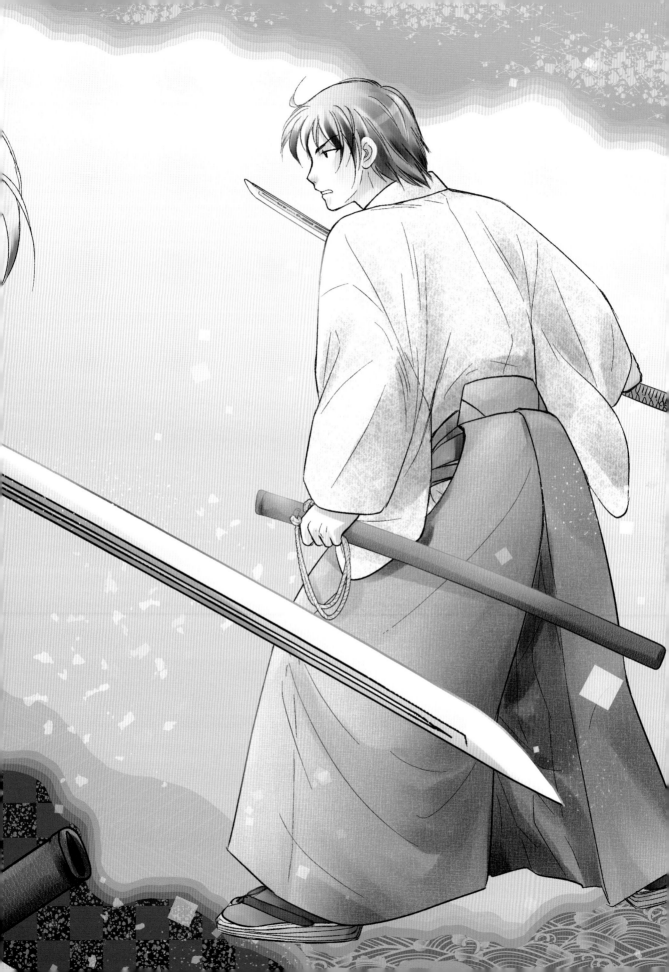

插畫的製作過程

1 底圖

這裏使用的是漫畫・插畫製作軟體「CLIP STUDIO PAINT」。在底圖圖層上畫出大致的草圖後，再用黑色的線條描繪底稿。
請注意右手的衣袖部分，衣袖會隨著拔刀的動作而晃動。如果家中沒有和服，不容易畫出素描草稿的話，可以將毛巾掛在手臂上，對著鏡子確認動作也OK。

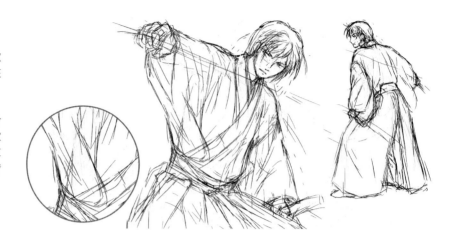

2 描線

調整圖層的不透明度，先將底稿轉變為淡藍色，然後建立描線圖層來進行描繪。此時，事先針對和服的細節進行確認是很重要的動作。檢查一下領口是否呈現 y 字形？衣襟線是否記得描繪出來？
此外，以另一圖層描繪武士刀，之後如果有需要調整位置時會比較方便。

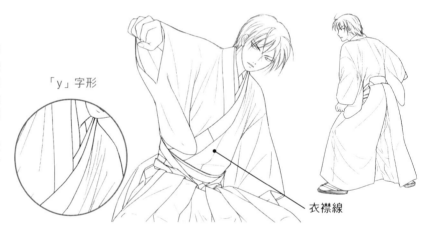

「y」字形

衣襟線

3 填色

填色基本上使用上色工具，但這裏也使用「CLIP STUDIO PAINT」的「圍住塗抹」工具。這個工具可以高精度的辨別出想要填色的範圍，減少填色不完整的部位。
請注意腰帶的部分。因為可以看見袴的繫繩底下的腰帶，所以要填上不同的顏色。建議參考P71，仔細確認袴的構造。

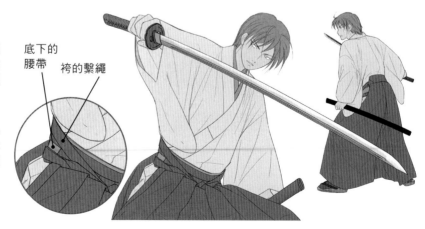

底下的腰帶

袴的繫繩

4 加上陰影效果

以填完色的底圖為基礎，設定明亮色彩的上色圖層及陰影圖層來加上陰影效果。特別是袴褶的內側部分會形成陰影，在這個部分加上陰影效果的話，可以營造出立體感。另外請注意袴褶的方向。

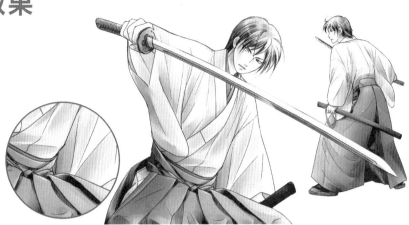

5 加上質感效果

為了要營造出和服的質感，在布料的部分加上質感（布料或其他素材的質感效果）。在這裏使用較為粗糙質感的素材圖像來表現和服的質感。使用「CLIP STUDIO PAINT」的「質感合成」工具，可以在任意圖層加上喜歡的質感，並能夠自動將選擇的質感與圖層自然融合。

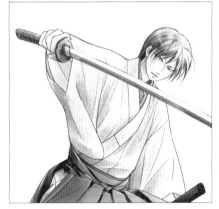

6 完稿

將人物角色插畫配置於背景圖中調整位置。此時如果將兩個角色人物圖與各自持有的武士刀分別存成不同的圖層資料夾，會更容易調整位置。最後加上滿天紙花飛舞的效果就完成了。紙花並不都是線條分明的正方形，而是加上一點模糊效果以營造出空氣的空間感。

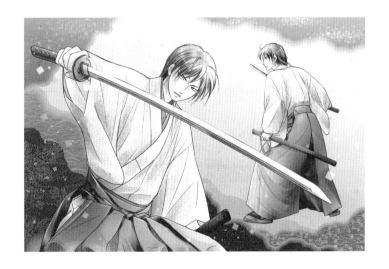

著流便裝姿態的描繪方式

腰帶的位置下調，看起來比較帥氣

男性不穿著袴，只穿著和服（長著）的裝扮稱之為「著流便裝」。這是最普遍的居家穿著，請務必精通這個裝扮的描繪方式。要將男性的著流便裝描繪得更加帥氣，重點在於腰帶的位置。請以穿著低腰褲的感覺，將腰帶描繪在腰部以下的位置。

著流便裝的整體輪廓，下半身描繪得稍微短一些，角色人物的平衡感看起來比較好。腰帶以下如果描繪得太長會給人傻氣的感覺。平常習慣描繪長腿人物角色的朋友，建議在穿著和服的時候，試著將腿部描繪得稍微短一些看看。

描繪腰帶時，由側面看不要呈一直線，而是要朝斜下方。

腰的位置

令人滿意的和服之描繪重點

將腰帶的位置調低，看起來就像回事

腰帶的位置過高，看起來像個孩子。將腰帶的位置調低，就顯得帥氣十足。

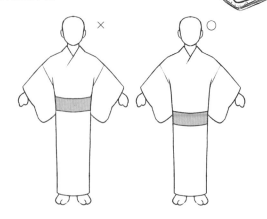

×　　　○

男性的腰帶（角帶）雖然比女性的腰帶來得細小，但寬幅也有9cm～11cm左右。如果描繪得太粗看起來土氣，如果描繪得太細看起來又像是睡衣的腰繩。描繪時請注意適合的腰帶寬幅。

正面的描繪方式

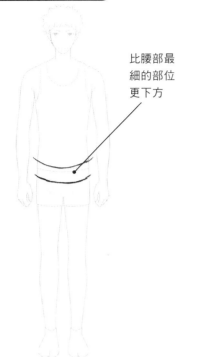

比腰部最
細的部位
更下方

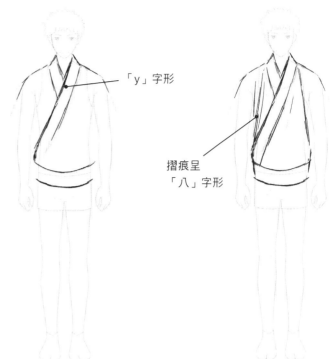

「y」字形

摺痕呈
「八」字形

1 首先決定腰帶的位置。在腰部最細的部位下方描繪出和緩的弧線。

2 描繪領口時要注意呈現「y」字形。以頸部掛著一條較粗的皮帶的感覺描繪即可。

3 描繪出上半身的衣服摺痕輪廓線。摺痕會由衣領的根部朝下方呈「八」字形延伸。

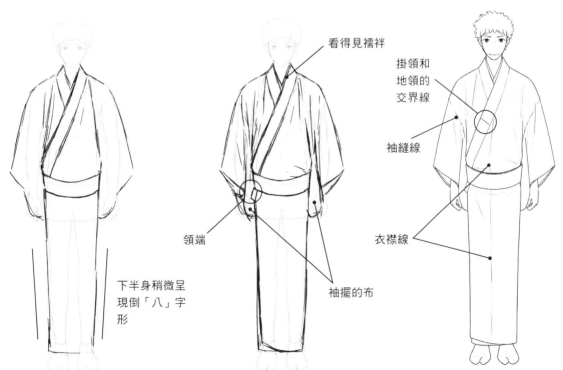

下半身稍微呈現倒「八」字形

看得見襦袢

領端

袖擺的布

掛領和地領的交界線

袖縫線

衣襟線

4 描繪衣袖及下半身的形狀。與洋裝不同，請注意衣袖不會緊貼著手臂。

5 仔細刻畫細節形狀。不要忘記衣領的尾端（領端）及袖擺的形狀。

6 最後加上掛領及地領的交界線、袖縫線、衣襟線等細節就完成了！

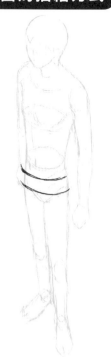

注意這裏的厚實感

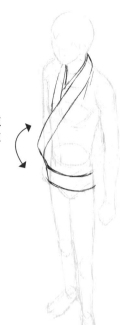

幾乎看不到左後方的衣身

① 這裏的視角稍微帶點俯視的角度。描繪腰帶時可以想像成用布圍繞一個圓柱。

② 由這個角度觀察時，要特別強調腹部周圍布料的厚實感。描繪時請不要讓外形太過貼身。

③ 以描繪穿著圍裙的感覺去表現摺痕與下半身的外形。請注意這個角度幾乎看不到左後方的衣身。

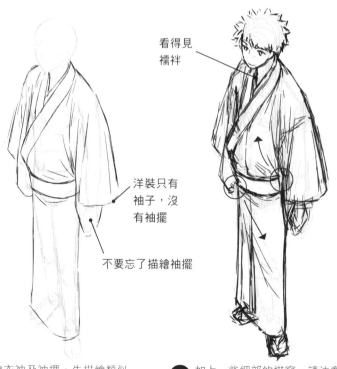

看得見襦袢

洋裝只有袖子，沒有袖擺

不要忘了描繪袖擺

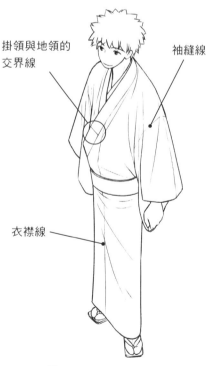

掛領與地領的交界線

袖縫線

衣襟線

④ 描繪衣袖及袖擺。先描繪類似洋裝的直筒衣袖，下方再加上袖擺等細節。

⑤ 加上一些細部的描寫。請注意看看由腰帶邊緣延伸出來的摺痕，下半身也加上少量摺痕。

⑥ 加上掛領與地領的交界線、袖縫線以及衣襟線等細節就完成了！

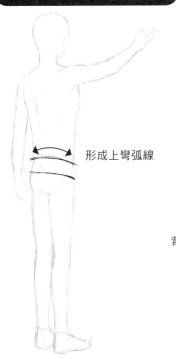

形成上彎弧線

1 描繪腰帶。腰帶靠在骨盆的位置，往前朝向斜下方，因此由這個角度來看，會形成一個上彎的弧形曲線。

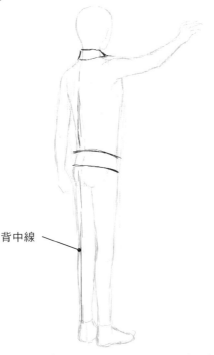

背中線

2 描繪衣領與背後的縫線（背中線）。男性穿著和服時衣領後方會緊貼著頸部。

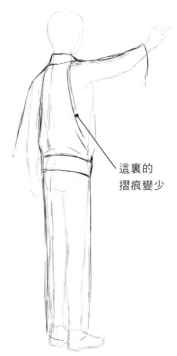

這裏的摺痕變少

3 抓出上半身摺痕的輪廓線。不過這個姿勢的右側手臂抬高，因此右側衣袖的摺痕數量比較少。

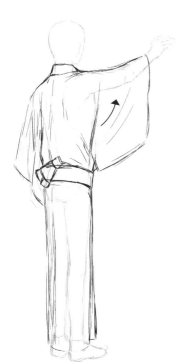

4 描繪衣袖。當右衣袖抬高時，會形成自袖縫線尾端朝向斜上方的摺痕。

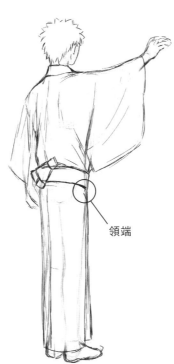

領端

5 加上各部位的細節描繪。不要忘記領端在這個角度也是看得到的。

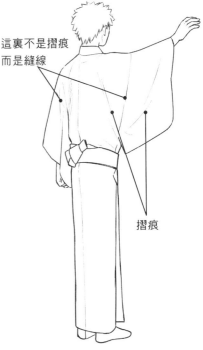

這裏不是摺痕而是縫線

摺痕

6 描繪摺痕與縫線後就完成了。請參考P18的和服構造，確認一下何者是摺痕？何者是縫線？

衣領的描繪方式

男性的衣領會緊貼著頸部

男性和服的衣領會緊貼著頸部。描繪時可以想像成將寬膠帶沿著頸部掛在身上的感覺。如果衣領落在肩膀上的話，看起來就像是襯衫的氣氛了。

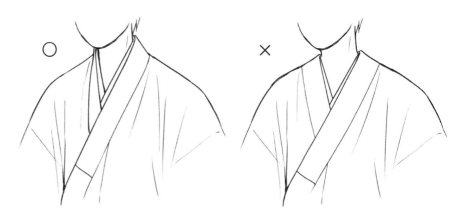

這是從後方觀察的圖。因為緊貼頸部的關係，衣領不會落在肩膀上。如果沿著肩膀描繪的話，看起來就會像是單薄布料的洋裝。

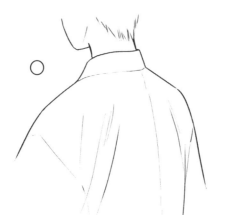

令人滿意的
和服之
描繪重點

衣領上不要描繪摺痕

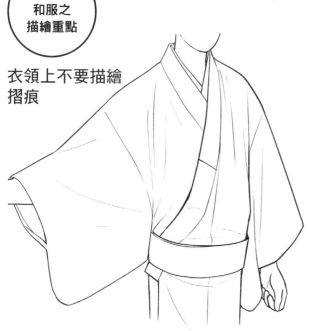

男性的衣領是由頸部一直到領端都不會改變寬幅的「棒領」。具一定厚度且不太會形成摺痕，描繪時可以將其想像成較硬的布料。

衣領的寬幅有1寸5分（約5.7cm）以上。和洋裝的立領相較之下顯得更為寬廣。描繪時刻意加大寬幅，看起來會更有和服的感覺。

比較

女性和服的衣領

穿著和服時頸部和衣領之間拉開一些距離（拉後領）。

洋裝的立領

與和服相較之下，幅度較窄且較精簡。

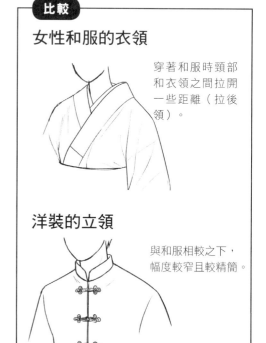

衣袖的描繪方式

描繪時要呈現出沒有「振八口」的衣袖特徵

男性的和服與具有「振八口」的女性和服不同，衣袖幾乎完全縫合在衣身上。與衣身分開的袖擺尾端部分（人形）只有一小段。這個部分如果畫得太長，看起來就會像是女性的和服，請小心注意。

衣袖的開口部分（袖口）相較於女性和服要大得多。可以將其視為衣袖全長的一半長度，描繪時比較方便。

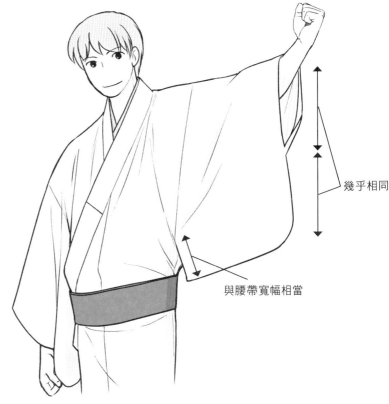

幾乎相同

與腰帶寬幅相當

前面的描繪方式

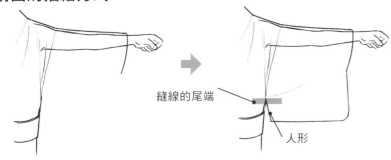

縫線的尾端

人形

先描繪由肩膀到手腕的衣袖上方線條，接著再向下描繪袖口的線條。

在比腰帶寬幅稍短的上方位置，畫出縫線尾端的輪廓線，再由這個位置向下延伸描繪出人形的線條就完成了。

如果手臂朝向畫面前方時，要將袖口的開口描繪出來。並以縫線的尾端為起點描繪摺痕。

後面的描繪方式

摺痕的起點

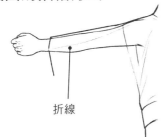

折線

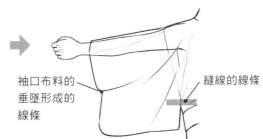

袖口布料的垂墜形成的線條

縫線的線條

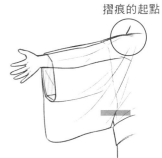

描繪衣袖上側線條時，要意識到衣袖的折線是朝向下方與手臂錯開的。

與前方看到的形狀不同，描繪出袖口布料的垂墜形成的線條，再將衣袖整體輪廓畫出來就可完成了。

手臂稍微向後伸的時候，會看見袖口。與由前方看的時候不同，摺痕的起點是位在肩膀。

男性的腰帶

男性的腰帶既瀟灑又簡樸

男性的腰帶比起女性的腰帶種類較少。基本上只要掌握日常服到禮服都能使用的「角帶」以及輕便服裝用的「兵兒帶」這兩種腰帶的描繪方式就OK了。

角帶的紋樣以「獻上紋」最為普及。寬度大約9cm～11cm，比女性腰帶更細，結法也更為簡單。

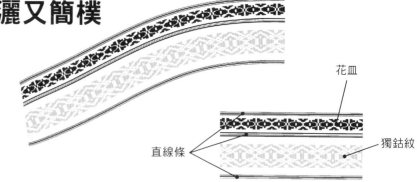

花皿

直線條

獨鈷紋

貝口結 最普遍的腰帶結法

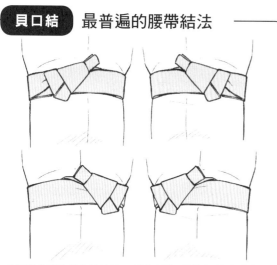

非常適合著流便裝的結法。反過來說，因為紐結的體積過大，不適合穿著袴裝的時候使用。紐結的位置偏左或偏右的綁法比較瀟灑。上面4種結法都OK。

一文字 與袴裝十分搭配

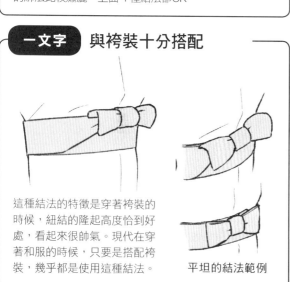

這種結法的特徵是穿著袴裝的時候，紐結的隆起高度恰到好處，看起來很帥氣。現代在穿著和服的時候，只要是搭配袴裝，幾乎都是使用這種結法。

平坦的結法範例

片剪結 歷史劇中經常可見

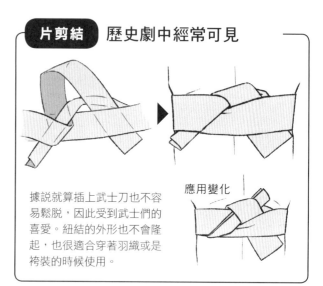

應用變化

據說就算插上武士刀也不容易鬆脫，因此受到武士們的喜愛。紐結的外形也不會隆起，也很適合穿著羽織或是袴裝的時候使用。

神田結 充滿江戶男兒的豪邁氣氛

不易鬆脫，受到江戶的職人們愛用的結法，因此又稱為「職人結」。給人瀟灑又豪邁（勇敢且男子氣概）的印象。不過紐結的位置要偏左或右才稱得上瀟灑。

橫一文字 簡單清爽又修長

紐結的外形不會隆起，就算坐在椅子上也不造成妨礙，很適合袴裝打扮。給人身形修長且有智慧的印象。

多彩多姿的姿勢

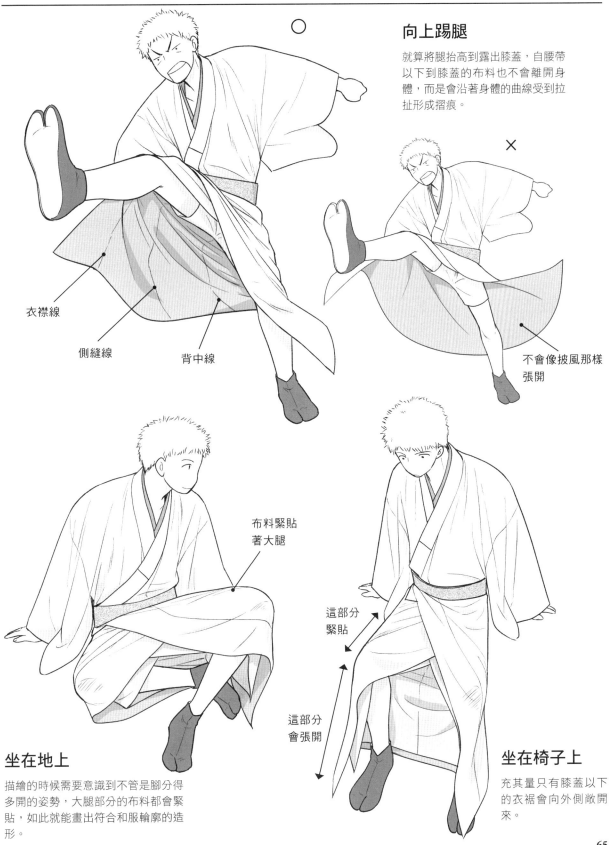

○

向上踢腿

就算將腿抬高到露出膝蓋，自腰帶以下到膝蓋的布料也不會離開身體，而是會沿著身體的曲線受到拉扯形成摺痕。

×

衣襟線

側縫線

背中線

不會像披風那樣張開

布料緊貼著大腿

這部分緊貼

這部分會張開

坐在地上

描繪的時候需要意識到不管是腳分得多開的姿勢，大腿部分的布料都會緊貼，如此就能畫出符合和服輪廓的造形。

坐在椅子上

充其量只有膝蓋以下的衣裾會向外側敞開來。

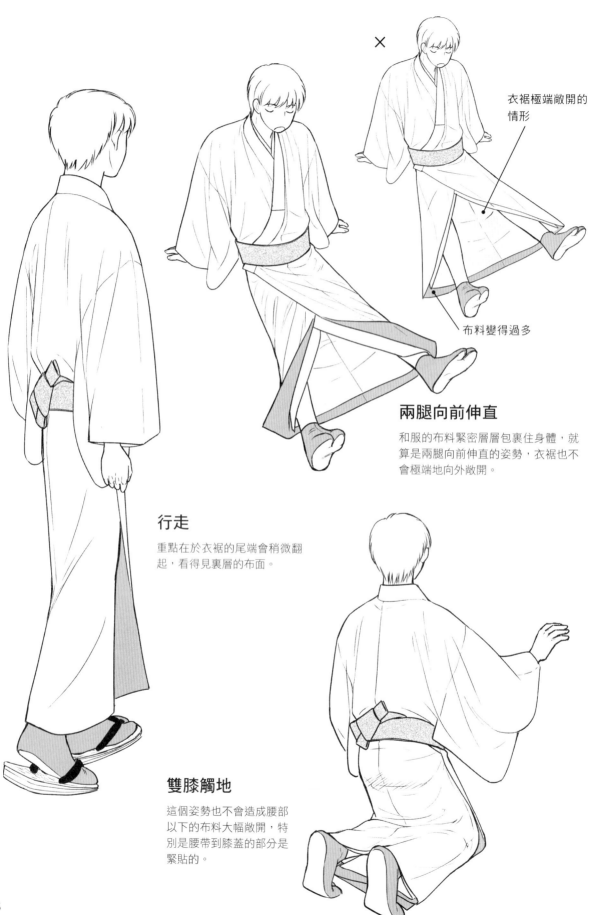

×

衣裾極端敞開的
情形

布料變得過多

兩腿向前伸直

和服的布料緊密層層包裹住身體，就
算是兩腿向前伸直的姿勢，衣裾也不
會極端地向外敞開。

行走

重點在於衣裾的尾端會稍微翻
起，看得見裏層的布面。

雙膝觸地

這個姿勢也不會造成腰部
以下的布料大幅敞開，特
別是腰帶到膝蓋的部分是
緊貼的。

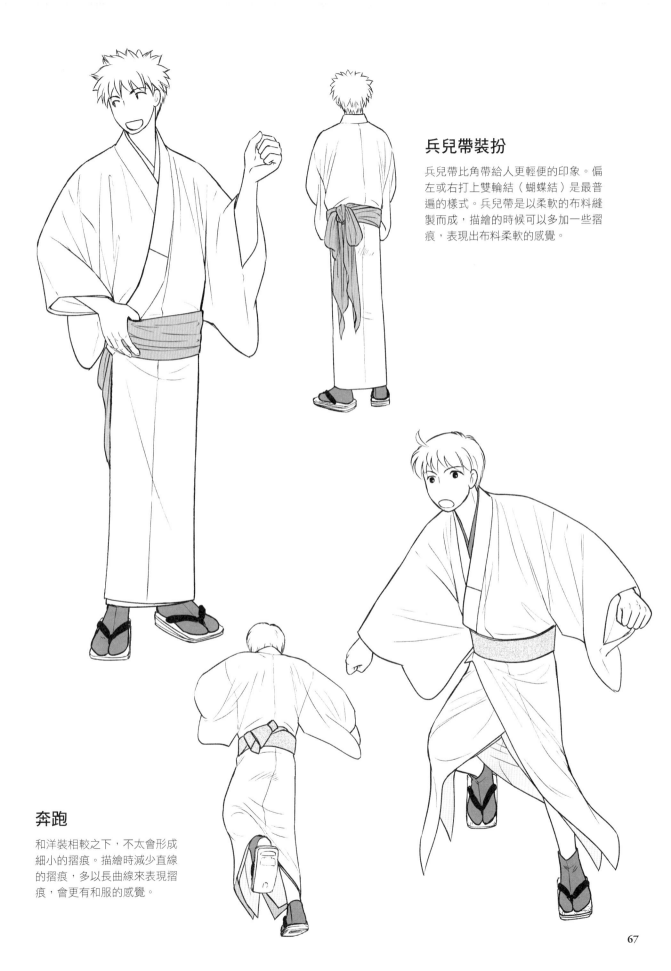

兵兒帶裝扮

兵兒帶比角帶給人更輕便的印象。偏左或右打上雙輪結（蝴蝶結）是最普遍的樣式。兵兒帶是以柔軟的布料縫製而成，描繪的時候可以多加一些摺痕，表現出布料柔軟的感覺。

奔跑

和洋裝相較之下，不太會形成細小的摺痕。描繪時減少直線的摺痕，多以長曲線來表現摺痕，會更有和服的感覺。

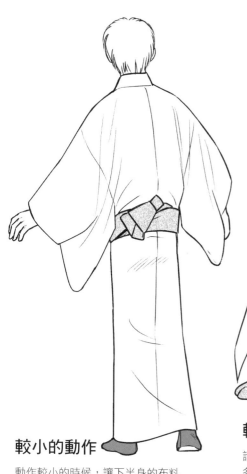

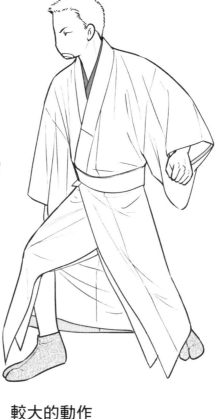

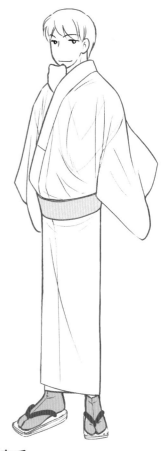

較小的動作

動作較小的時候，讓下半身的布料沿著身體輪廓起伏，看起來比較有和服的感覺。描繪時要留意「上半身寬鬆，下半身緊貼」。

較大的動作

請注意腰帶以下的布料分量不要過多。特別是從腰帶到膝蓋的布料，不管兩腳分得多開都不會顯得鬆弛，要到膝蓋以下才會翻開。

懷手

手臂自衣袖抽回，放進衣身內側的動作稱為「懷手」。這個姿勢和穿著洋裝時將手插進口袋一樣，不是很有禮貌的姿勢，但在人物角色刻意耍帥時會擺出這個姿勢。

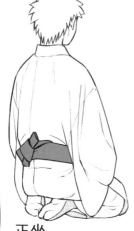

盤腿坐

在正坐普及之前，盤腿坐即是一般的坐姿。現代的和服穿著方式在盤腿坐時前面會整個敞開，因此於正式的場合，請盡量避免盤腿坐的坐姿。

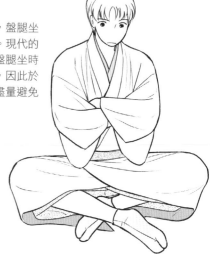

正坐

以前的和服穿起來比較寬鬆，但在江戶中期過後，樣式開始變得貼身。如果採盤腿坐姿的話，下半身前方的衣料會翻開不雅觀。因此前方衣料不會翻開的正坐就被公認為是「禮儀端正的坐姿」。

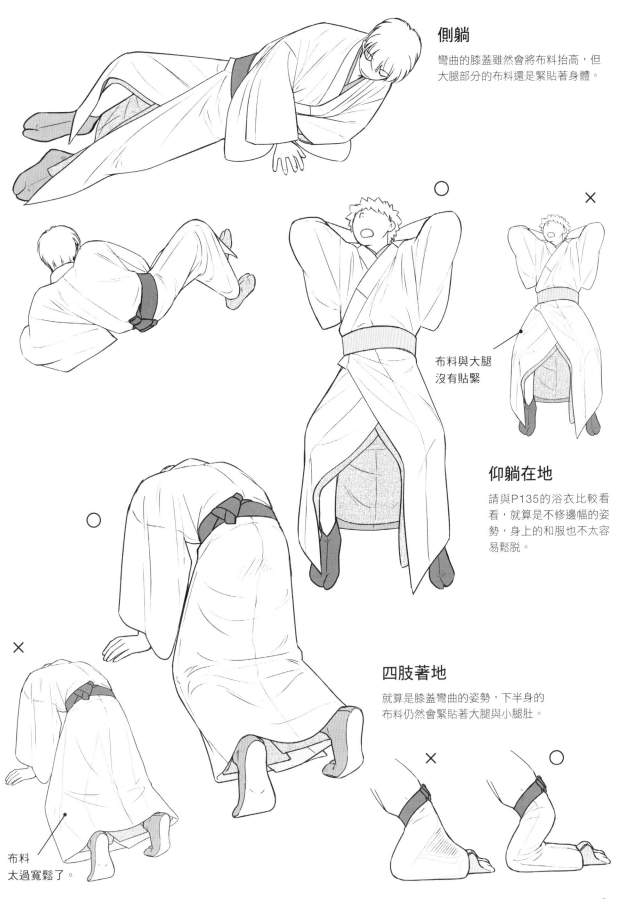

側躺

彎曲的膝蓋雖然會將布料抬高，但大腿部分的布料還是緊貼著身體。

○

×

布料與大腿
沒有貼緊

仰躺在地

請與P135的浴衣比較看看，就算是不修邊幅的姿勢，身上的和服也不太容易鬆脫。

○

四肢著地

就算是膝蓋彎曲的姿勢，下半身的布料仍然會緊貼著大腿與小腿肚。

×

布料
太過寬鬆了。

×

○

袴

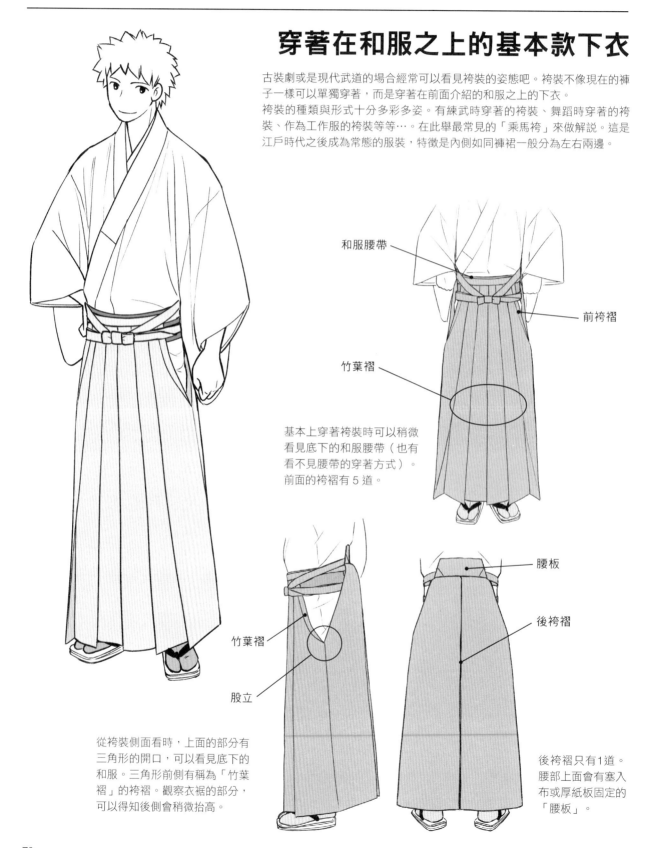

穿著在和服之上的基本款下衣

古裝劇或是現代武道的場合經常可以看見袴裝的姿態吧。袴裝不像現在的褲子一樣可以單獨穿著，而是穿著在前面介紹的和服之上的下衣。

袴裝的種類與形式十分多彩多姿。有練武時穿著的袴裝、舞蹈時穿著的袴裝、作為工作服的袴裝等等…。在此舉最常見的「乘馬袴」來做解說。這是江戶時代之後成為常態的服裝，特徵是內側如同褲裙一般分為左右兩邊。

和服腰帶

前袴褶

竹葉褶

基本上穿著袴裝時可以稍微看見底下的和服腰帶（也有看不見腰帶的穿著方式）。前面的袴褶有5道。

腰板

後袴褶

竹葉褶

股立

從袴裝側面看時，上面的部分有三角形的開口，可以看見底下的和服。三角形前側有稱為「竹葉褶」的袴褶。觀察衣裾的部分，可以得知後側會稍微抬高。

後袴褶只有1道。腰部上面會有塞入布或厚紙板固定的「腰板」。

袴的穿著方式

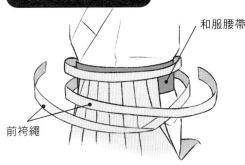

前袴繩

和服腰帶

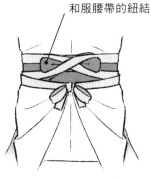

和服腰帶的紐結

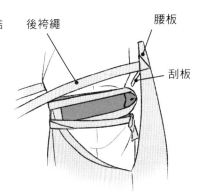

後袴繩

腰板

刮板

1 首先將前方對齊腰帶的位置，將前袴繩分別左右各繞兩圈。第二圈的時候，位置要稍低一些，在前面的2條袴繩重疊，並將尾端繞到後面。

2 由後方觀看的情形。讓前袴繩在和服的腰帶紐結上方交叉後繞回前面。纏第二圈的時候，將繞到後方的袴繩尾端在和服的腰帶紐結下方打結。若覺得和服的衣裾或襦袢礙事的話，可以先將後襟撩起來（P83）。

3 由側面觀看的情形。前袴繩綁好後將後面的腰板靠在腰帶上方。腰板下方的內側附有一個用來插進腰帶裏固定的刮板。固定好腰板後將後袴繩繞到前面。

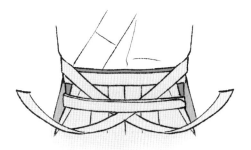

完成圖

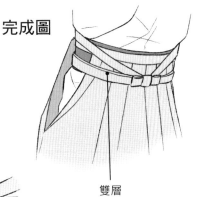

雙層

袴繩交纏的細節部分

4 由前方觀看的情形。將後袴繩穿入前袴繩的下方後打結就完成了。

錯誤的範例

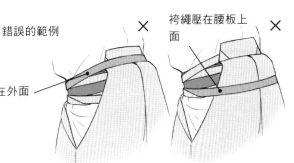

袴繩露在外面

袴繩壓在腰板上面　×

各種不同的結法

袴的繫繩打結位置在前方，不過仍會配合TPO來選擇紐結的樣式。

一文字

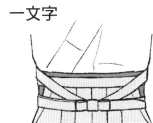

現代和服日常使用的結法。

十文字

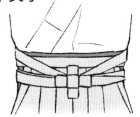

使用於出席結婚儀式或典禮時的禮服。日常生活不會使用這種結法。

結切

略顯隨性的結法。除了練武修行時使用外，古時候的書生也會使用。

掌握袴的形狀

平常習慣穿著西式褲裝不熟悉袴裝的人，想必很難理解袴的形狀，感覺非常不容易描繪吧。這裏要為各位介紹袴的構造，讓我們一起思考如何將袴裝畫得更傳神的重點吧！

袴在前後都有打褶，會隨著腳部的動作而張開。內側分為左右兩邊的部分稱為「襠」，但並非如同西式褲裝那樣從大腿處分開，而是在膝蓋附近的高度分開。描繪時需注意襠的位置偏低，就能使筆下的袴裝更為傳神。

前面

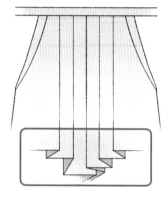

細分為 5 道袴褶向下延伸

後面

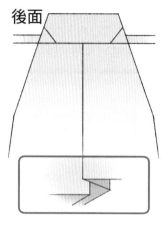

只有 1 道較大的袴褶

側面

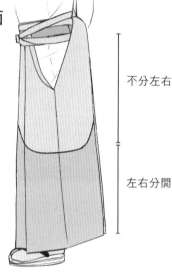

不分左右

左右分開

由下方觀看時

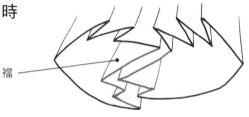

襠

讓我們看袴褶的延伸方式。袴褶不管前或後面都是縫在腰部的位置。也就是說，前面與後面的袴褶都是由腰部開始向下延伸。描繪時只要意識到這點，就可以避免筆下看起來像是褲裙或是褲裝。

前面

袴褶由這裏向下延伸

×

由下方開始延伸，看起來像裙子

後面

袴褶由這裏向下延伸

×

由下方開始延伸，看起來像褲子

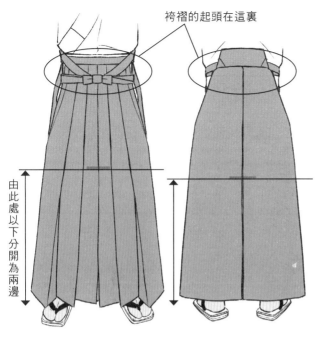

袴褶的起頭在這裏

袴裝分開左右的位置比褲子要低上許多。不過前後的打褶卻都是由腰部開始向下延伸。只要掌握住這個訣竅，就算人物角色的動作激烈，也不至於看起來像是褲子。

由此處以下分開為兩邊

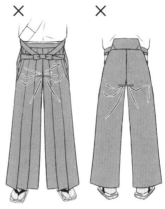

左右兩邊分開的位置太高或是兩腳之間分得太開，看起來都會像是褲子。

描繪袴裝時，外形輪廓想像成接近裙子而非褲子會比較好下筆。可以當作是布料較多的長裙稍微分開成左右兩邊的印象。

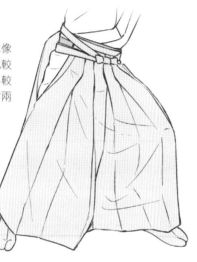

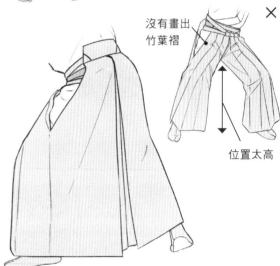

沒有畫出竹葉褶

位置太高

令人滿意的和服之描繪重點

以裙子的感覺來掌握外形

先以及膝裙的感覺來描繪外形輪廓後，再畫出其下兩個左右分開的筒狀，應該會比較容易掌握整體。

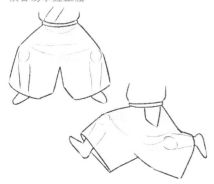

❶ 先描繪出及膝裙。

❷ 分為左右兩邊的部分，以向下垂的筒狀來掌握外形。

❸ 記得袴褶要從腰部的位置向下延伸。

關於袴的各種姿勢

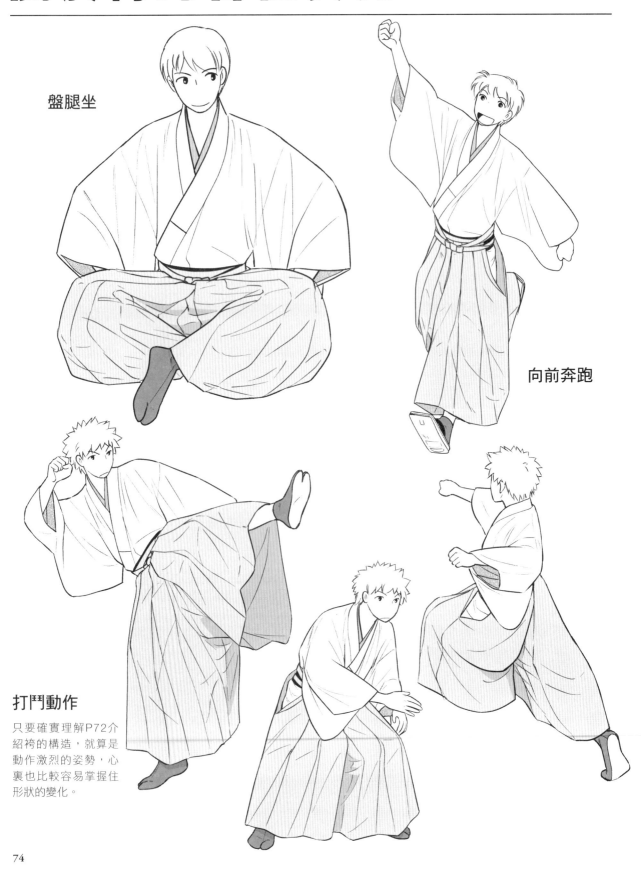

盤腿坐

向前奔跑

打鬥動作

只要確實理解P72介紹袴的構造，就算是動作激烈的姿勢，心裏也比較容易掌握住形狀的變化。

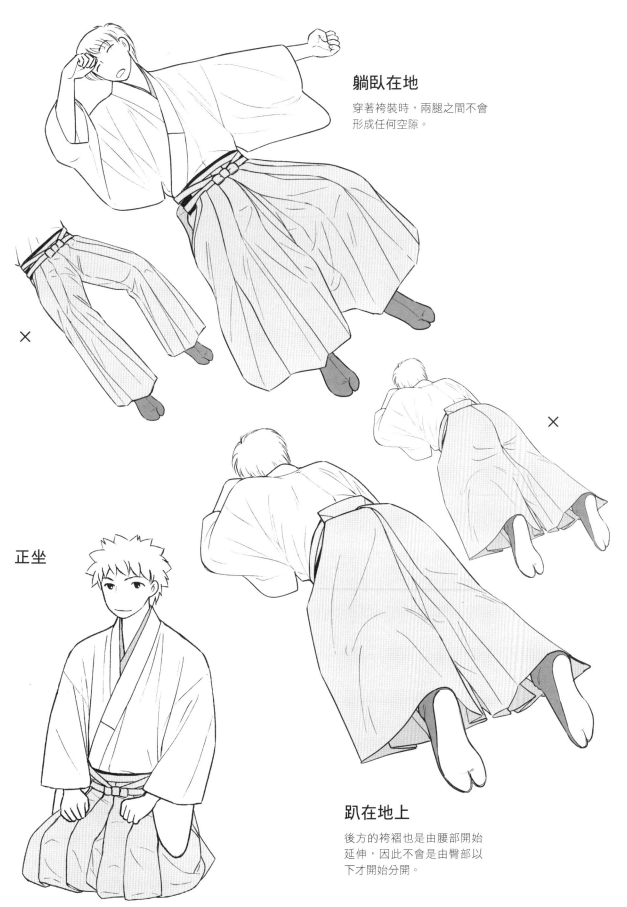

躺臥在地

穿著袴裝時，兩腿之間不會
形成任何空隙。

×

×

正坐

趴在地上

後方的袴褶也是由腰部開始
延伸，因此不會是由臀部以
下才開始分開。

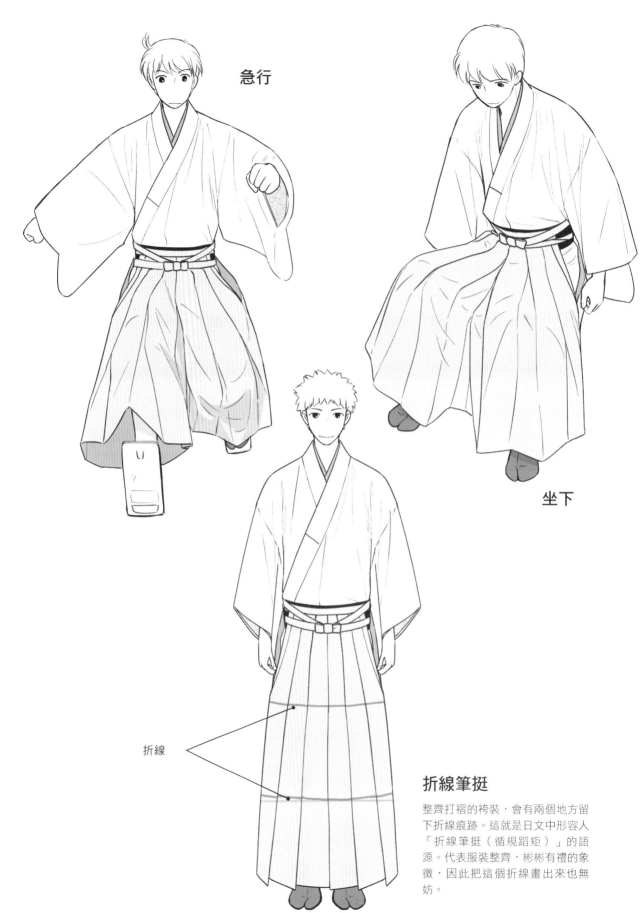

急行

坐下

折線

折線筆挺

整齊打褶的袴裝，會有兩個地方留下折線痕跡。這就是日文中形容人「折線筆挺（循規蹈矩）」的語源。代表服裝整齊，彬彬有禮的象徵，因此把這個折線畫出來也無妨。

羽織

防寒或禮服使用的和風外套

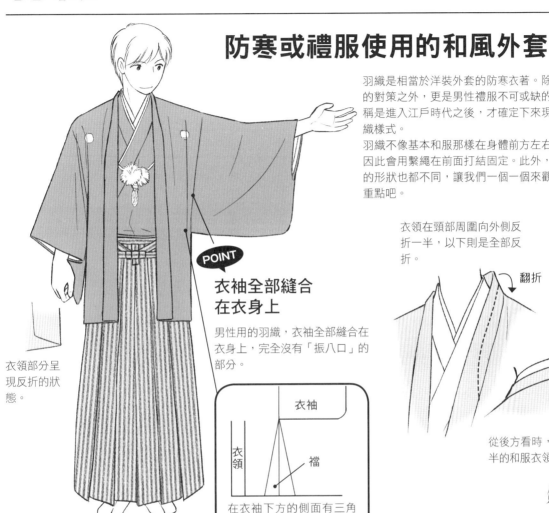

羽織是相當於洋裝外套的防寒衣著。除了當作防寒的對策之外，更是男性禮服不可或缺的一部分。據稱是進入江戶時代之後，才確定下來現在看到的羽織樣式。

羽織不像基本和服那樣在身體前方左右交疊穿著，因此會用繫繩在前面打結固定。此外，衣領和衣袖的形狀也都不同，讓我們一個一個來觀察描繪時的重點吧。

衣領在頸部周圍向外側反折一半，以下則是全部反折。

翻折

底下和服的衣領

從後方看時，可以看到一半的和服衣領。

衣袖全部縫合在衣身上

男性用的羽織，衣袖全部縫合在衣身上，完全沒有「振八口」的部分。

衣領部分呈現反折的狀態。

衣袖

衣領

襠

在衣袖下方的側面有三角形的「襠」。因為這樣的剪裁設計，活動時衣袖才不會顯得緊繃。

羽織繩的結法

在羽織前方繫綁的繩子稱為「羽織繩」。正裝打扮時，繩結的穗要朝向上方。羽織繩可以整個拆下，因此換衣服的時候不需要每次都重新綁過。繩結可以保持原狀，將繫繩的一側拆下就能夠換穿其他衣服了。羽織內側固定繫繩的部分稱為「乳」。基本上乳的位置在胸口附近，不過近年來流行將位置向下調整。甚至有繫完的繩結低到幾乎觸及腰帶的樣式。

正裝的場合

羽織的衣長會隨著當時的流行而有所變化。

休閒輕裝的羽織繩結

商人的羽織

江戶時代的商人裝扮。據說是正坐時讓衣裾剛好碰觸到地板的縫製設計。

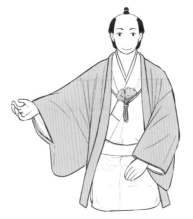
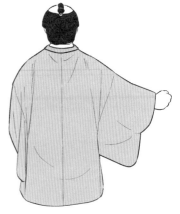

定町迴同心的羽織

定町迴同心指的就是維護江戶治安的警察。不著袴裝，而且將繡有三個家紋的羽織衣裾塞入腰帶內側穿著。這是為了腰上插著武士刀也不會受到羽織妨礙所下的工夫。古裝劇「必殺仕事人」裏的中村主水就是穿著這樣的裝扮。

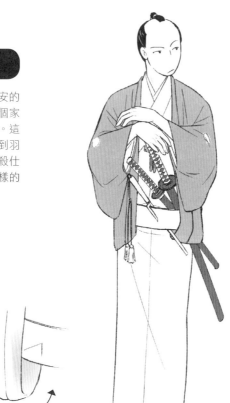
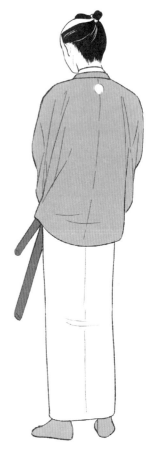

新撰組的羽織

江戶時代末期，負責維護京都治安的新撰組穿著的羽織。掛在肩上的繩子是極長的羽織繩。在前方交叉後，繞到背後打結固定（不過這是後世的創作，據說實際上新撰組使用的是普通的羽織繩）。到了現在，身著羽織袴裝的應援團啦啦隊也會將羽織繩如此裝飾，作為一種引人注目的奇裝打扮。

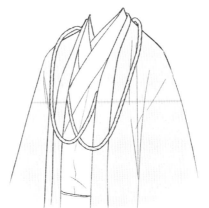
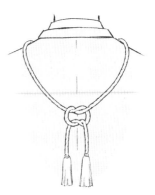

茶羽織

所謂茶羽織指的是日常服的羽織。衣長較短且衣領沒有反折。繫繩使用和羽織相同的布料，並且縫合在羽織上。有的旅館會連同浴衣一併提供這種羽織（P134）。

十德羽織

江戶時代的醫師、繪師或是學者穿著的正裝羽織。到了現代，一部分的茶道流派仍會穿著這種羽織。以「羅紗」這種輕薄的絹織物製成，袖口全開。衣領雖然沒有反折，不過側面有襠或是打褶的設計。

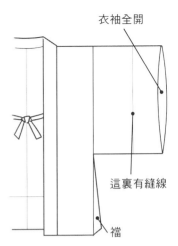

衣袖全開

這裏有縫線

襠

關於羽織的內側「羽裏」

羽織的內側稱為「羽裏」或是「羽織裏」。有很多羽織會在此處裝飾豪華的圖案。起源是江戶時代曾經頒布過「不可在和服外層使用奢侈的布料！」這樣的禁奢令。於是庶民們就想説「那內層總可以奢侈一點吧」，從此就開始在內側裝飾華美的圖案。

在羽織內側這種不脱下來就看不見的部分裝飾講究，正符合日本人對於「瀟灑」的追求。描繪插畫的時候，去思考「要讓自己筆下的人物穿著什麼樣圖案的羽織裏呢？」也是一種樂趣呢。

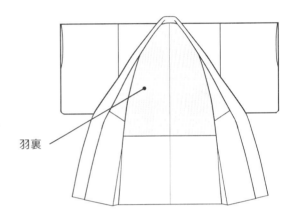

羽裏

羽裏的範例

舉凡美麗的風景畫或是風趣的動物畫，其中還有美人畫等各種不同的圖案設計。

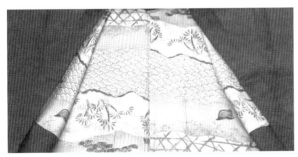

正式的服裝

適合結婚典禮等場合穿著的禮服

第一禮服 結婚典禮的新郎或家屬

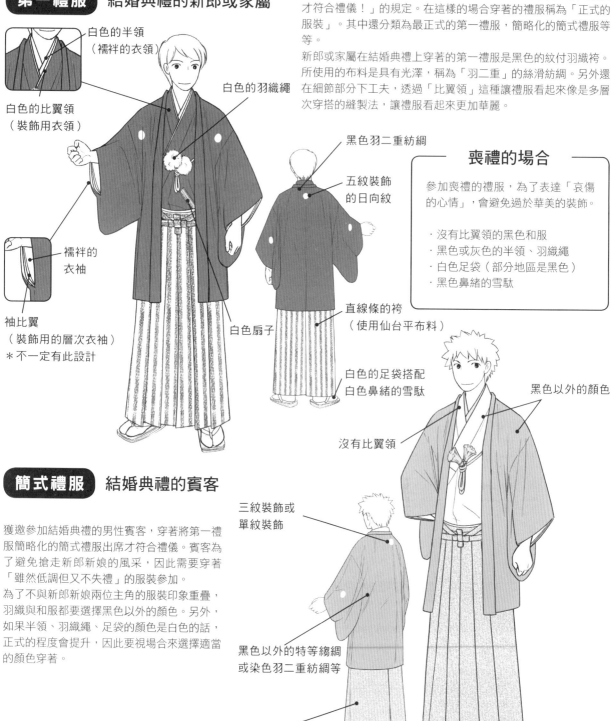

白色的半領
（襦袢的衣領）

白色的羽織繩

白色的比翼領
（裝飾用衣領）

襦袢的
衣袖

袖比翼
（裝飾用的層次衣袖）
＊不一定有此設計

黑色羽二重紡綢

五紋裝飾
的日向紋

白色扇子

直線條的袴
（使用仙台平布料）

白色的足袋搭配
白色鼻緒的雪駄

在結婚典禮、喪禮或是各種儀式的場合，都有「穿著這樣的服裝才符合禮儀！」的規定。在這樣的場合穿著的禮服稱為「正式的服裝」。其中還分類為最正式的第一禮服，簡略化的簡式禮服等等。

新郎或家屬在結婚典禮上穿著的第一禮服是黑色的紋付羽織袴。所使用的布料是具有光澤，稱為「羽二重」的絲滑紡綢。另外還在細節部分下工夫，透過「比翼領」這種讓禮服看起來像是多層次穿搭的縫製法，讓禮服看起來更加華麗。

喪禮的場合

參加喪禮的禮服，為了表達「哀傷的心情」，會避免過於華美的裝飾。

・沒有比翼領的黑色和服
・黑色或灰色的半領、羽織繩
・白色足袋（部分地區是黑色）
・黑色鼻緒的雪駄

簡式禮服 結婚典禮的賓客

獲邀參加結婚典禮的男性賓客，穿著將第一禮服簡略化的簡式禮服出席才符合禮儀。賓客為了避免搶走新郎新娘的風采，因此需要穿著「雖然低調但又不失禮」的服裝參加。

為了不與新郎新娘兩位主角的服裝印象重疊，羽織與和都要選擇黑色以外的顏色。另外，如果半領、羽織繩、足袋的顏色是白色的話，正式的程度會提升，因此要視場合來選擇適當的顏色穿著。

黑色以外的顏色

沒有比翼領

三紋裝飾或
單紋裝飾

黑色以外的特等綢綢
或染色羽二重紡綢等

素色

家紋的裝飾規則

前面

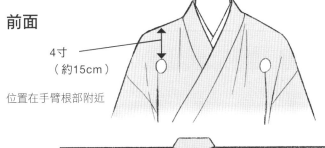

4寸
（約15cm）

位置在手臂根部附近

正式服裝的羽織或和服會有家紋裝飾。依照裝飾的家紋數量分為單紋裝飾、三紋裝飾、五紋裝飾等不同種類。其中以五紋裝飾為最高規格。

第一禮服的羽織或和服，在布料染黑的時候，就會將家紋圖樣以留白的方式裝飾。這種方式稱為「日向紋」。簡式禮服則經常可見以刺繡方式裝飾的「刺繡紋」。

後面

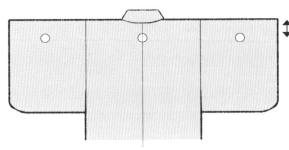

2寸
（約7.5cm）

家紋的尺寸雖然沒有規定，但一般標準直徑為男性約3.8cm，女性約2cm。

紋的圖樣

在漫畫或插畫作品中，遇到要描繪家紋時，總是會煩惱要選擇哪一種家紋設計吧？如果説不知道自家祖先流傳的家紋圖樣或是外國人穿著和服的情形，可以選擇廣為流傳的普及家紋圖樣作為解決方法。諸如藤花、桐花、葉片、木瓜（瓜類的切口形狀。但此僅為其中一説）、鷹羽等圖樣都是比較常見的家紋圖樣。

此外，也可以描繪自行設計的「時髦紋」。雖然不能用在正式禮服，但很適合輕便的服裝使用。

日向紋

布料染黑時將圖樣留白的家紋裝飾方法，主要用於第一禮服。

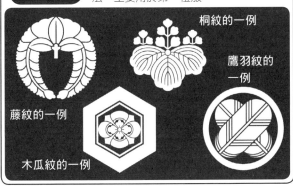

桐紋的一例

鷹羽紋的一例

藤紋的一例

木瓜紋的一例

陰紋

圖樣以細線條呈現的家紋，主要用於簡式禮服。

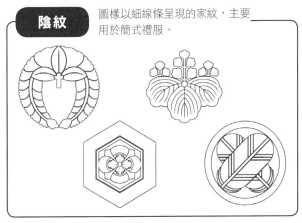

印刷紋

在淺色布料上以較深顏色呈現的家紋。

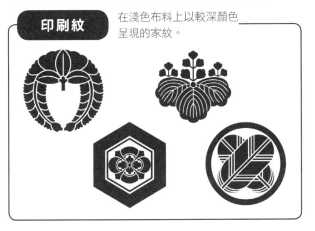

時髦紋

並非祖傳家紋，而是自由設計的輕便裝飾紋樣。

打赤膊・撩起後衣裾

在活動的場景中出現的非正式裝扮

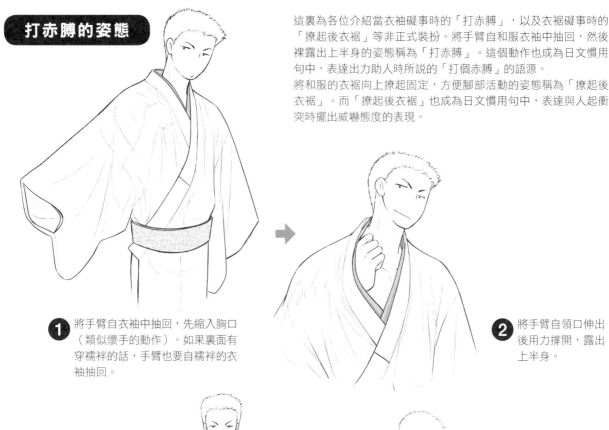

打赤膊的姿態

這裏為各位介紹當衣袖礙事時的「打赤膊」，以及衣裾礙事時的「撩起後衣裾」等非正式裝扮。將手臂自和服衣袖中抽回，然後裸露出上半身的姿態稱為「打赤膊」。這個動作也成為日文慣用句中，表達出力助人時所說的「打個赤膊」的語源。

將和服的衣裾向上撩起固定，方便腳部活動的姿態稱為「撩起後衣裾」。而「撩起後衣裾」也成為日文慣用句中，表達與人起衝突時擺出威嚇態度的表現。

1 將手臂自衣袖中抽回，先縮入胸口（類似懷手的動作）。如果裏面有穿襦袢的話，手臂也要自襦袢的衣袖抽回。

2 將手臂自領口伸出後用力撐開，露出上半身。

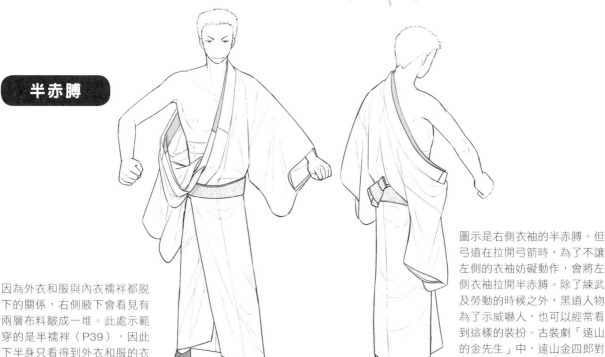

半赤膊

因為外衣和服與內衣襦袢都脫下的關係，右側腋下會看見有兩層布料皺成一堆。此處示範穿的是半襦袢（P39），因此下半身只看得到外衣和服的衣裾。

圖示是右側衣袖的半赤膊。但弓道在拉開弓箭時，為了不讓左側的衣袖妨礙動作，會將左側衣袖拉開半赤膊。除了練武及勞動的時候之外，黑道人物為了示威嚇人，也可以經常看到這樣的裝扮。古裝劇「遠山的金先生」中，遠山金四郎對眾人展露出身上櫻花刺青的畫面，也是大家所熟悉的場景。

全赤膊

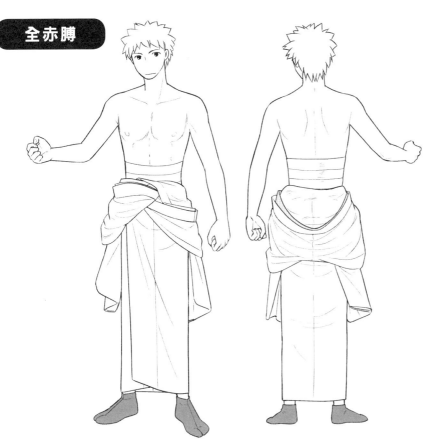

這是兩側衣袖都抽出，露出整個上半身的裝扮。與半赤膊相較之下，呈現更加使出渾身解數的氣氛。

這裏看得見如繃帶般纏在腹部的「木棉布」。據說原本是為了保護身體，防範暴徒持刀襲擊，才會在腹部纏繞這塊布。這是古裝劇中出現的黑道人物的標準配件。不過到了現在，在腹帶綁上木棉布已經成為祭典活動裝扮的一環。

撩起後衣裾

將衣裾撩起固定在後面，方便活動的裝扮。只要衣裾不礙事就可以了，因此固定的方法可以比較隨性。如果裏面有穿著長襦袢的話，將其一併撩起固定也OK。

左圖的示範裏面穿著「股引（和式襯褲）」。據說股引這種外形類似褲子的下衣，在江戶時代就已經存在了。到了現代，在祭典活動中經常可以看見像這樣股引搭配撩起後衣裾的裝扮。

1 拉住後方衣裾的正中央，向上撩起。前方自然會露出腿部。

2 將撩起的部分挾進腰帶裏。固定的方式沒有特別規定，即使是歪斜或是隨性塞入也都OK。

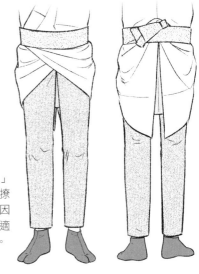

古裝劇「水戶黃門」中阿助與阿格都作撩起後衣裾的打扮。因為這是便於行走，適合長途旅行的裝扮。

多彩多姿的搭配方式

不管是顏色圖樣的選擇或是腰帶的樣式搭配，透過和服的穿搭方式可以呈現出人物角色的性格與品味。這裏就讓我們一起看看各式各樣不同的搭配範例吧。

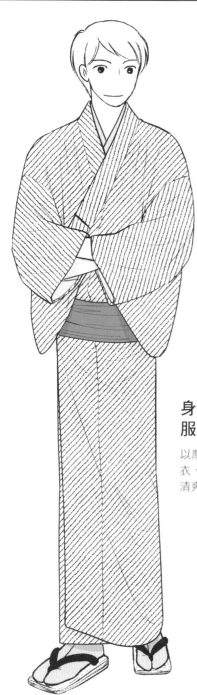

兵兒帶不打結，而是將尾端塞入內側固定的輕便穿搭方式。

身著丹寧布材質的和服，呈現隨和的氣氛

以摩登又時髦的丹寧布材質單衣，搭配柔軟的兵兒帶，給人清爽又輕便的印象。

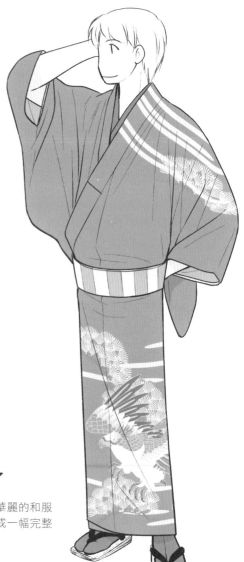

出門外訪的場景，選擇騎縫紋樣和服就對了

這是稱為「騎縫紋樣」，裝飾有些華麗的和服樣式。大片的美麗花紋跨越縫線連成一幅完整圖案，因此稱為騎縫紋樣。

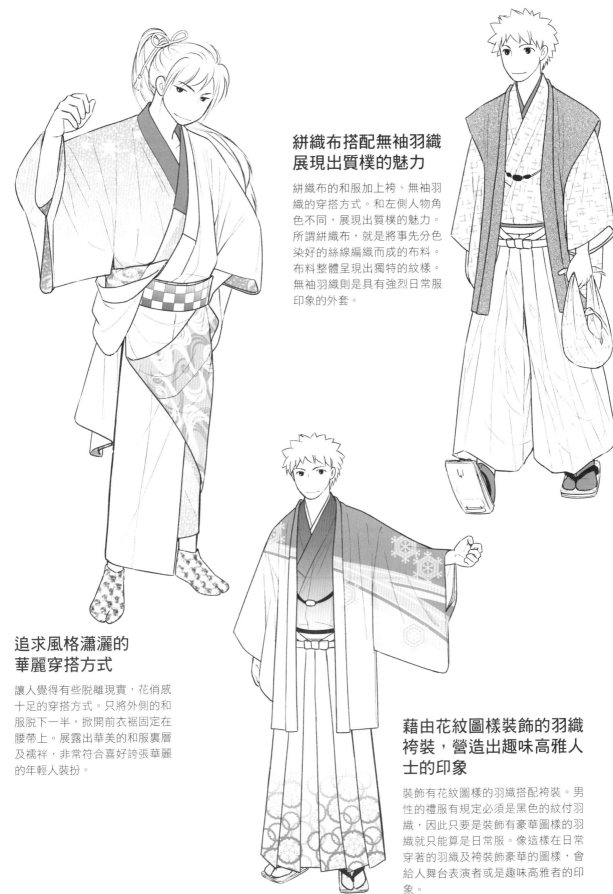

絣織布搭配無袖羽織
展現出質樸的魅力

絣織布的和服加上袴、無袖羽織的穿搭方式。和左側人物角色不同，展現出質樸的魅力。所謂絣織布，就是將事先分色染好的絲線編織而成的布料。布料整體呈現出獨特的紋樣。無袖羽織則是具有強烈日常服印象的外套。

追求風格瀟灑的
華麗穿搭方式

讓人覺得有些脫離現實，花俏感十足的穿搭方式。只將外側的和服脫下一半，掀開前衣裾固定在腰帶上。展露出華美的和服裏層及襦袢，非常符合喜好誇張華麗的年輕人裝扮。

藉由花紋圖樣裝飾的羽織
袴裝，營造出趣味高雅人
士的印象

裝飾有花紋圖樣的羽織搭配袴裝。男性的禮服有規定必須是黑色的紋付羽織，因此只要是裝飾有豪華圖樣的羽織就只能算是日常服。像這樣在日常穿著的羽織及袴裝飾豪華的圖樣，會給人舞台表演者或是趣味高雅者的印象。

專欄 選擇適合TPO的和服

描繪漫畫或插畫的時候，應該都曾經歷過「咦？這個場景要搭配什麼樣的服裝才好…」的困惑吧？在此我們依據TPO（時間、場所與場合）將服裝大致分類如下。

例如像這樣的場景	適合的服裝	解　說
● 早上剛起床的場景 ● 睡到一半時	**縫製為睡衣樣式的浴衣（男女共通）** 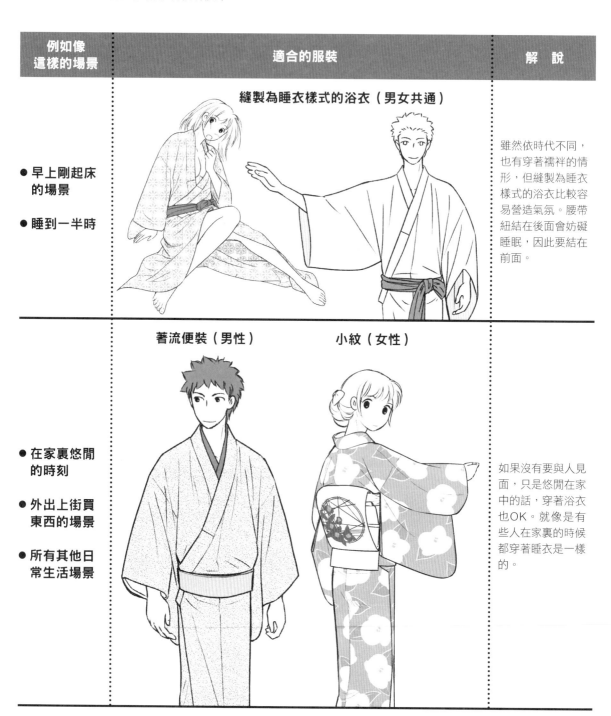	雖然依時代不同，也有穿著襦袢的情形，但縫製為睡衣樣式的浴衣比較容易營造氣氛。腰帶紐結在後面會妨礙睡眠，因此要結在前面。
● 在家裏悠閒的時刻 ● 外出上街買東西的場景 ● 所有其他日常生活場景	**著流便裝（男性）**　　**小紋（女性）**	如果沒有要與人見面，只是悠閒在家中的話，穿著浴衣也OK。就像是有些人在家裏的時候都穿著睡衣是一樣的。

例如像這樣的場景	適合的服裝		解　說
● 勞力活動的場景 ● 忙碌於家事或工作的場景	打赤膊（男性） 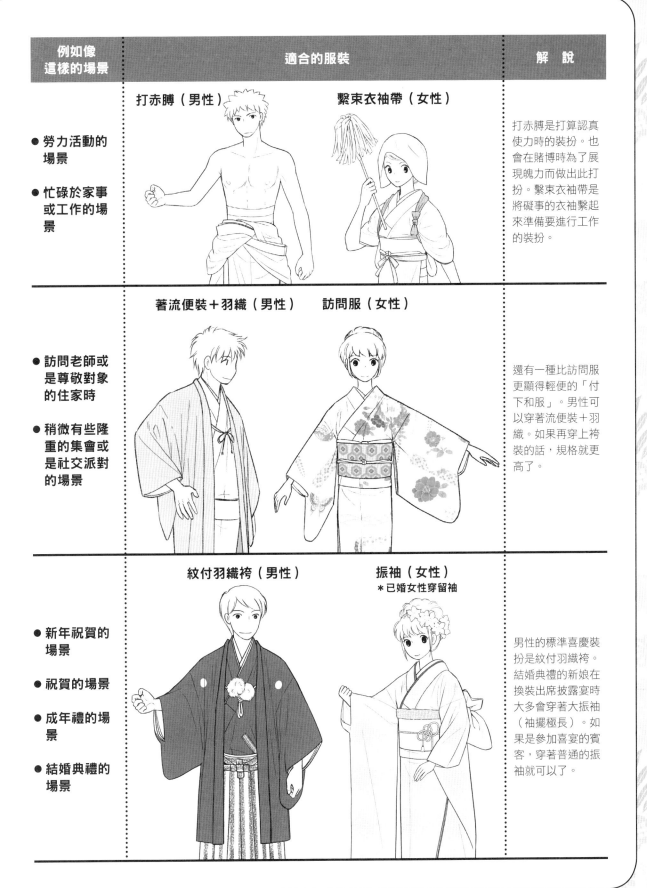	繫束衣袖帶（女性）	打赤膊是打算認真使力時的裝扮。也會在賭博時為了展現魄力而做出此打扮。繫束衣袖帶是將礙事的衣袖繫起來準備要進行工作的裝扮。
● 訪問老師或是尊敬對象的住家時 ● 稍微有些隆重的集會或是社交派對的場景	著流便裝＋羽織（男性）	訪問服（女性）	還有一種比訪問服更顯得輕便的「付下和服」。男性可以穿著流便裝＋羽織。如果再穿上袴裝的話，規格就更高了。
● 新年祝賀的場景 ● 祝賀的場景 ● 成年禮的場景 ● 結婚典禮的場景	紋付羽織袴（男性）	振袖（女性） ＊已婚女性穿留袖	男性的標準喜慶裝扮是紋付羽織袴。結婚典禮的新娘在換裝出席披露宴時大多會穿著大振袖（袖擺極長）。如果是參加喜宴的賓客，穿著普通的振袖就可以了。

關於和服的多層次穿法・襲

洋裝的流行時尚，將穿上好幾件衣服的穿法稱為「多層次」。其實和服也有多層次的時尚穿法。和服的多層次穿法稱為「襲」。是一種搭配和服襯袍讓領口、衣袖、衣裾看起來有好幾層布料重疊的和服穿法。

現代的和服已經不復見這樣的穿法，但一直到昭和初期為止，作為防寒與流行時尚的一環，仍普遍受到人們的歡迎。在浮世繪作品或是明治・大正時代的照片，都可以看到人們以襲的穿著樣式裝扮。

長襦袢（和服內衣）

可以看見底下穿的和服

層次穿搭・第1件

層次穿搭・第2件

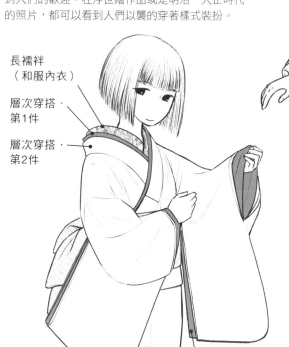

長襦袢
（和服內衣）

層次穿搭・
第1件

層次穿搭・
第2件

女性可以從振八口看見底下的和服

可以看見底下穿的和服

現代和服穿法中的「伊達領」或「比翼縫製法」的起源都是襲。不需要實際身穿多層衣物，仍能有相同的視覺效果。只在領口加縫布料的稱為「伊達領」。而在衣袖、衣裾加縫布料的縫製法則稱為比翼縫製法。

襲（和服襯袍的多層次穿法）的穿著樣式，以不同顏色的布料增添領口及衣袖的色彩，給人非常華麗的印象。到了現代，雖然並不符合「規規矩矩的和服穿法」，但在漫畫或插畫作品中試著採用這樣的設計倒是無妨。特別是推薦在描繪復古摩登風格的插畫作品時可以試試看。

第**3**章

女性和服的
描繪方式

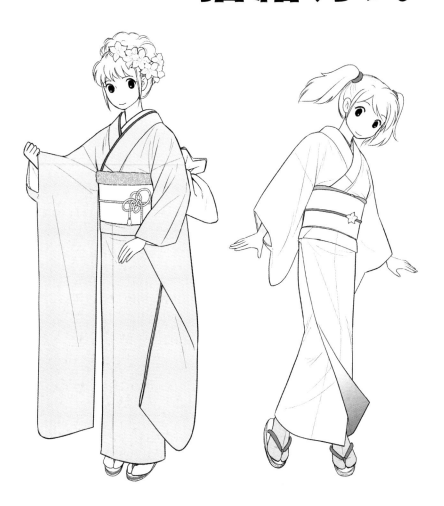

透過照片來觀察！ 女性和服

基本的和服

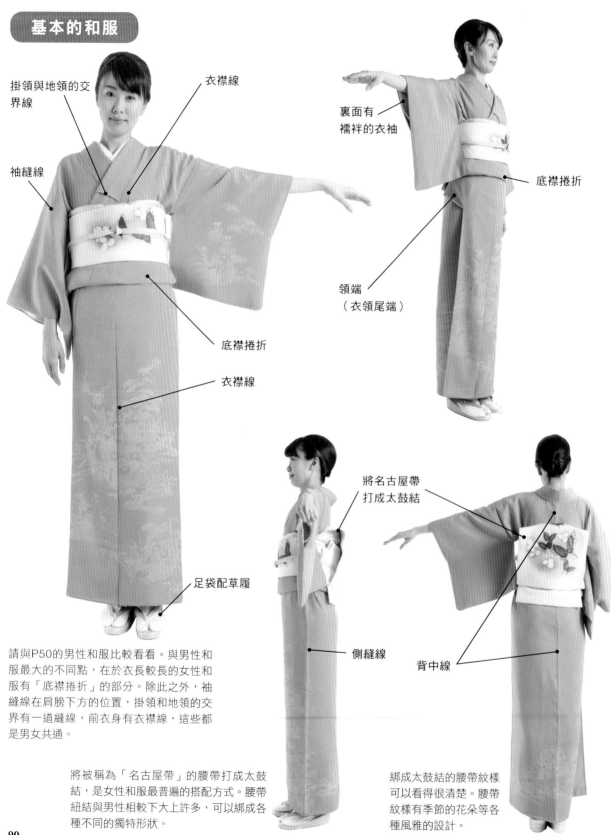

掛領與地領的交界線

衣襟線

袖縫線

裏面有襦袢的衣袖

底襟捲折

底襟捲折

衣襟線

領端
（衣領尾端）

將名古屋帶打成太鼓結

足袋配草履

側縫線

背中線

請與P50的男性和服比較看看。與男性和服最大的不同點，在於衣長較長的女性和服有「底襟捲折」的部分。除此之外，袖縫線在肩膀下方的位置，掛領和地領的交界有一道縫線，前衣身有衣襟線，這些都是男女共通。

將被稱為「名古屋帶」的腰帶打成太鼓結，是女性和服最普遍的搭配方式。腰帶紐結與男性相較下大上許多，可以綁成各種不同的獨特形狀。

綁成太鼓結的腰帶紋樣可以看得很清楚。腰帶紋樣有季節的花朵等各種風雅的設計。

半領
（縫在穿於裏層的襦袢衣領上）

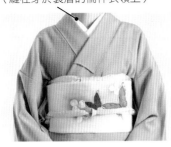

看得到半領

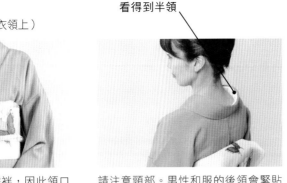

帶締

帶揚

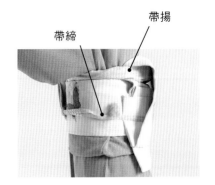

裏面穿著和服內衣長襦袢，因此領口可以看見長襦袢的衣領。這一點是男女共通。

請注意頸部。男性和服的後領會緊貼著頸部不留空隙，但女性穿著時則會拉開一些空間（拉後領）。因此可以看見和服內衣的衣領。

振八口
（保留開口沒有縫合，可以看見穿在裏面的襦袢衣袖）

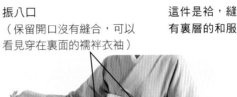

這件是袷，縫有裏層的和服

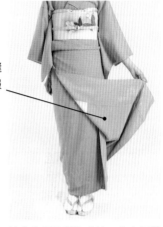

帶揚　　　帶締

女性和服在腋下的部分有「身八口」，以及衣袖內側有「振八口」這兩道開口。由振八口可以看見襦袢的衣袖。

這件和服是稱為「袷」的夾層縫製方式。因此拉起衣裾的時候，可以看見裏層的布面。

腰帶

太鼓結

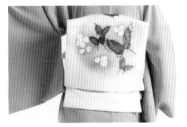

使用的是名古屋帶，現在最普遍流行的腰帶結法。

角出結

這裏使用的也是名古屋帶。也可以在古裝劇看到這種瀟灑的結法。

貝口結

使用的是半寬帶。與男性的腰帶結法相同。

名古屋帶

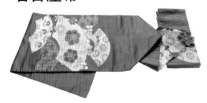

從日常服到簡式禮服都可以使用，用途廣泛。

袋帶

主要是搭配禮服或是簡式禮服使用。

半寬帶

搭配日常服或浴衣使用。

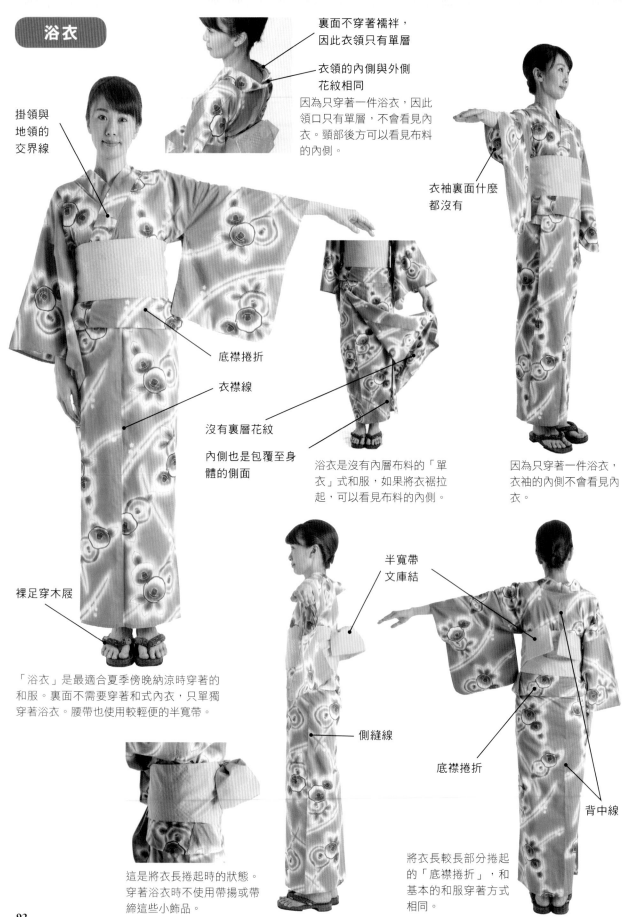

浴衣

裏面不穿著襦袢，
因此衣領只有單層

衣領的內側與外側
花紋相同

因為只穿著一件浴衣，因此
領口只有單層，不會看見內
衣。頸部後方可以看見布料
的內側。

衣袖裏面什麼
都無有

掛領與
地領的
交界線

底襟捲折

衣襟線

沒有裏層花紋

內側也是包覆至身
體的側面

浴衣是沒有內層布料的「單
衣」式和服，如果將衣裾拉
起，可以看見布料的內側。

因為只穿著一件浴衣，
衣袖的內側不會看見內
衣。

裸足穿木屐

半寬帶
文庫結

「浴衣」是最適合夏季傍晚納涼時穿著的
和服。裏面不需要穿著和式內衣，只單獨
穿著浴衣。腰帶也使用較輕便的半寬帶。

側縫線

底襟捲折

背中線

這是將衣長捲起時的狀態。
穿著浴衣時不使用帶揚或帶
締這些小飾品。

將衣長較長部分捲起
的「底襟捲折」，和
基本的和服穿著方式
相同。

帶揚

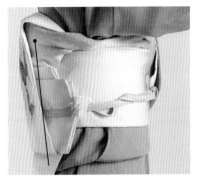

與男性和服僅使用腰帶固定的穿著方式不同，女性和服的腰帶周圍附帶有許多小飾品。

這是圍巾狀的薄布料。以此包覆帶枕將之隱藏起來。

帶枕

用來調整腰帶形狀的道具。綁太鼓結的時候會用到。

蕾絲的半領

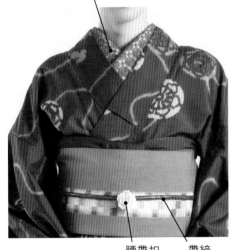

帶締

綁在腰帶上的細條帶。用來固定腰帶。

腰帶扣　帶締

腰帶扣的內側

腰帶扣是穿過帶締使用的裝飾品。

鞋履

木屐

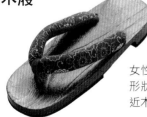

女性的木屐有各式各樣不同的形狀，範例中使用的是稱為右近木屐的樣式。

草履

女性的草履種類也很豐富。經常可以看到具有美麗光澤的設計。

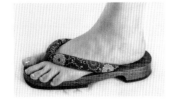

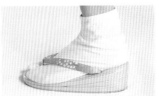

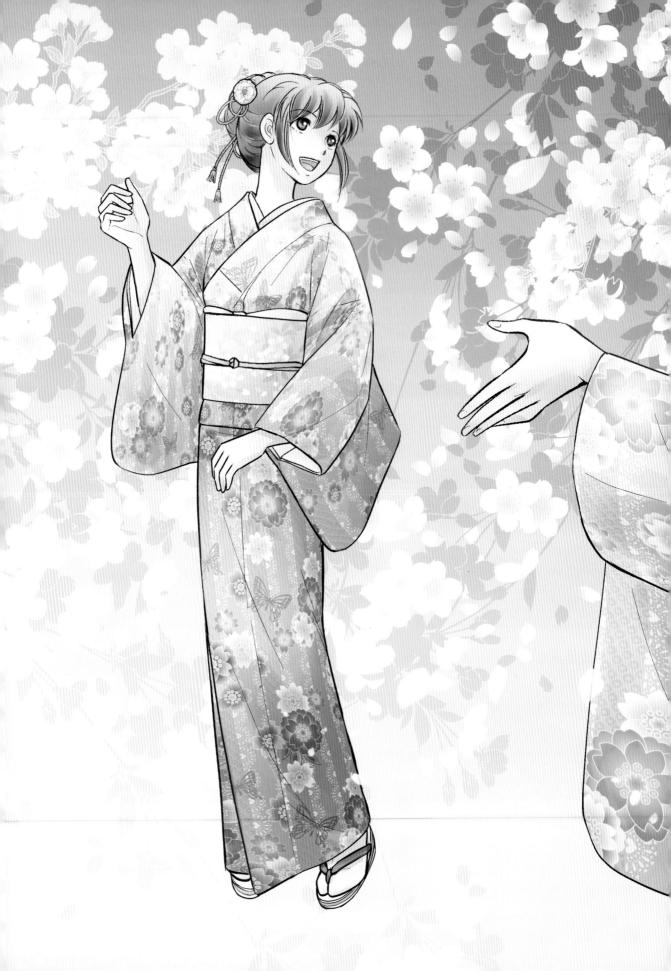

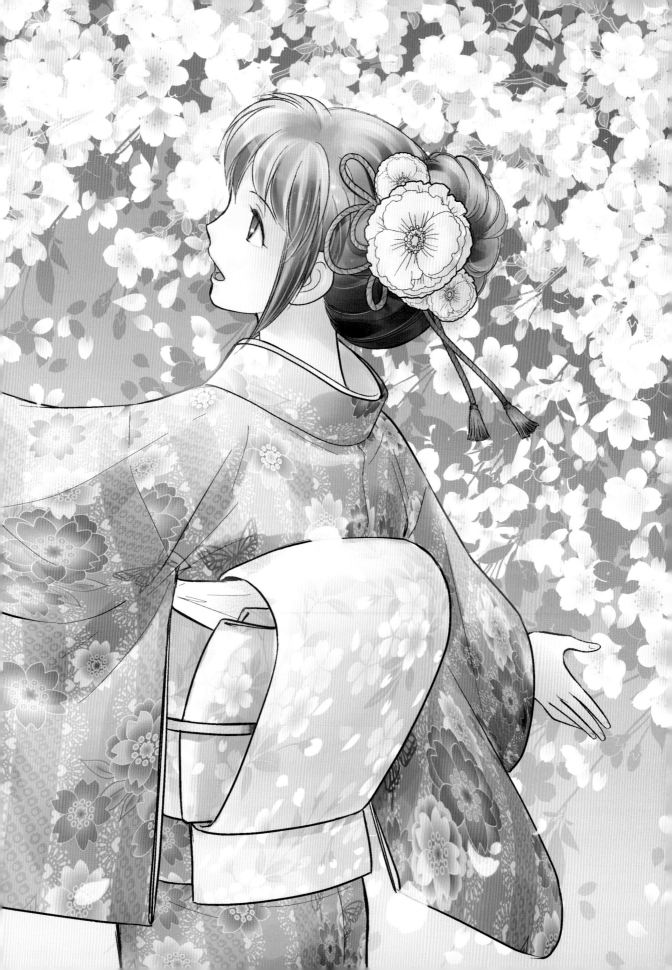

插畫的製作過程

① 底圖、描線

首先在底圖圖層描繪底圖，調節圖層的不透明度後，接著在描線圖層上描線。將全身圖與胸口特寫分別儲存為兩個不同的資料夾管理，後續需調整位置時，作業會更為順暢。領口不貼緊後頸部位、袖擺形狀與男裝不同等等，將這些女性和服獨有的特色都仔細描繪出來。

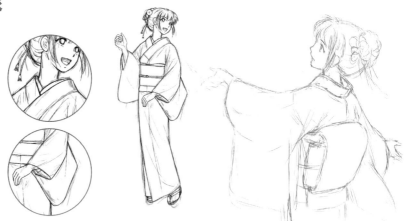

② 填色

描線完成後將肌膚與和服的基本色進行填色作業。有別於描線圖層，請另外設定一個填色圖層進行填色。

右圖是只顯示填色圖層的狀態。每個部分都分別設定圖層來填色，在此考慮到後續作業時會另外填上明亮色彩，因而選擇填入較沈穩的暗調色彩打底。

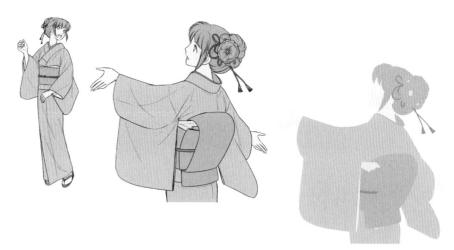

③ 加上和服的紋樣1

如果將和風紋樣直接貼上的話，看起來整個畫面會顯得平面不立體，因此要配合和服的曲線起伏等細節貼上紋樣。

將衣袖的布料部分以外設定遮罩，然後使用網格變形工具貼上紋樣。如此一來，和服的紋樣就能夠配合衣袖的形狀進行變形。

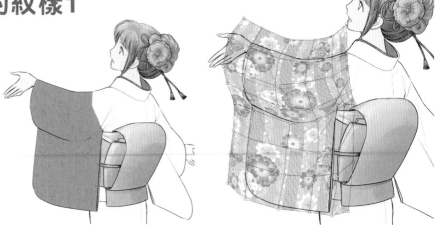

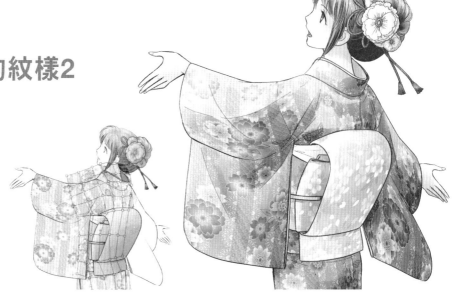

④ 加上和服的紋樣2

紋樣會中斷在縫線的位置，因此衣袖和衣身分別貼上紋樣，看起來會更有真實感。這裏選用的是以春天為印象的櫻花紋樣。腰帶也是選擇另一種設計的櫻花紋樣。

利用加深顏色工具或乘法圖層、覆蓋圖層等圖層模式，在和服的布料上加上色彩的濃淡來修飾。

⑤ 製作背景

建立另一個檔案製作背景。先舖上漸層底色，然後在其上配置櫻花模樣的素材。淡粉紅色花瓣的下層舖上深色素材，可以營造出陰影及畫面的深度。

接著使用濾鏡加上輕微模糊效果，再將畫面左下方調整提升亮度後就完成了。

⑥ 完稿

整合背景與人物調整位置。在最上層的圖層撒上較大的花瓣，營造出臨場感就完成了。

這裏刻意試著將背景調成黑色，以便看出花瓣的效果。一部分的大片花瓣落在人物身上，表現出整個畫面的景深。

基本的和服描繪方式

外形沒有凹凸，顯得俐落大方

請試著描繪看看女性和服中最為普遍且基本的日常服。想要將和服的姿態描繪得更為優美，重點就在於不要強調胸部，也不要畫出腰身的曲線。請留意從胸部到腳跟都是幾乎沒有凹凸起伏的姿態。

雖然從胸部到腳跟的線條幾乎都是一直線，不過肩部與衣袖周圍卻是呈現略為寬鬆的感覺。肩部的線條是平滑的曲線。同時將衣袖周圍的寬鬆感覺呈現出來，整個輪廓看起來就會很有和服的味道了。

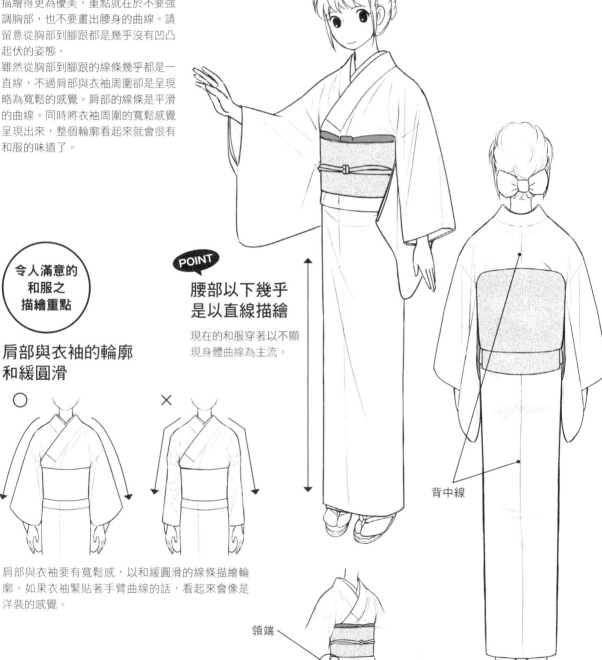

令人滿意的和服之描繪重點

肩部與衣袖的輪廓和緩圓滑

○　　　　　　×

肩部與衣袖要有寬鬆感，以和緩圓滑的線條描繪輪廓。如果衣袖緊貼著手臂曲線的話，看起來會像是洋裝的感覺。

POINT

腰部以下幾乎是以直線描繪

現在的和服穿著以不顯現身體曲線為主流。

背中線

領端

在底襟捲折的下方有時可以稍微看見領端。

腰帶上面的背中線（縫線）位在中央。腰帶以下則視縫製方式及體型不同，有時會偏左側或偏右側。

正面的描繪方式

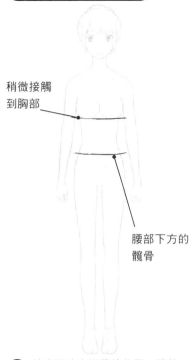

稍微接觸
到胸部

腰部下方的
髖骨

1 首先要決定腰帶的位置。雖然依畫風不同而會有所變化，但基本上腰帶的寬度是從胸部下方的隆起處到髖骨附近。

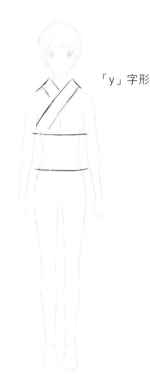

「y」字形

2 描繪衣領時要注意呈現「y」字形。女性的衣領不會緊貼著頸部或肩部。

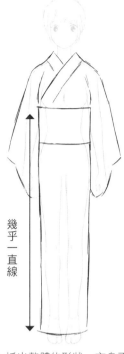

幾乎一直線

3 抓出整體的形狀。衣身不要貼著身體曲線，由腰帶到腳跟幾乎呈現一直線。衣袖也不要貼著手臂。

底襟捲折

4 在腰帶下方加上底襟捲折的線條並描繪出上半身的摺痕。

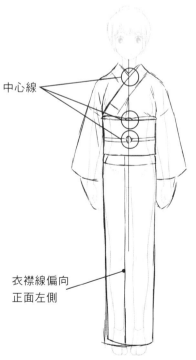

中心線

衣襟線偏向
正面左側

5 衣領的交會處、帶揚與帶締的紐結都在身體的中心線上。下半身的衣襟線則不會在中心線上，而是位在正面的左側。

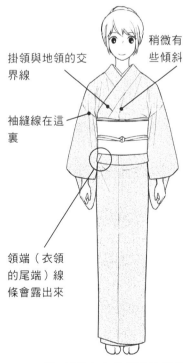

稍微有
些傾斜

掛領與地領的交
界線

袖縫線在這
裏

領端（衣領
的尾端）線
條會露出來

6 最後加上掛領與地領的交界線、袖縫線、衣襟線等細節部位後就完成了！

99

斜上方的描繪方式

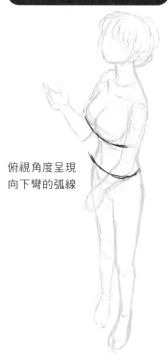

俯視角度呈現
向下彎的弧線

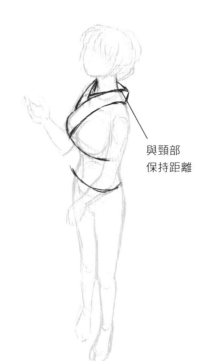

與頸部
保持距離

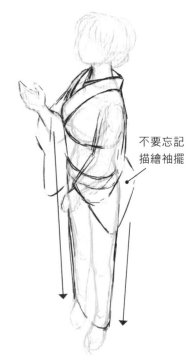

不要忘記
描繪袖擺

1 這裏的示範呈現稍微向下看的角度（俯視），因此描繪腰帶時，要想像成由斜上方看到腰帶纏在圓柱上的感覺。

2 請注意看頸部後方。女性穿著和服是會將衣領向後拉，因此描繪衣領時不要緊貼著頸部。

3 不要強調胸部的曲線，描繪時要將整體形狀當作是一根圓柱狀。別忘了要畫出袖擺形狀。

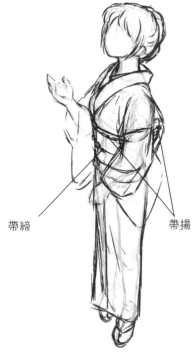

帶締

帶揚

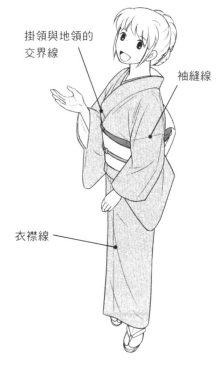

掛領與地領的
交界線

袖縫線

衣襟線

4 大略抓出後方的腰帶形狀。要注意帶揚雖是只露出一部份，卻是前面一直連接到後面，並將帶締也描繪出來。

5 加上摺痕。請注意看腰帶上方的摺痕以及自腰帶下方斜向延伸的摺痕。

6 描繪掛領與地領的交界線、袖縫線、衣襟線等細節部位，最後再加上網點就完成了！

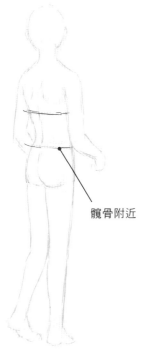

髖骨附近

1 描繪腰帶。腰帶的位置在肩胛骨下方。綁的位置是在髖骨附近，而不是腰身最細的部位。

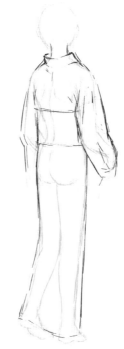

2 抓出上半身的外形。衣領不要緊貼著頸部，描繪時要確實意識到寬鬆感。

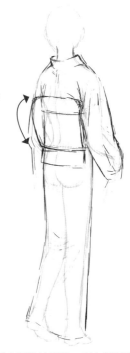

上方會凸出

3 抓出腰帶的形狀。以在腰部裝上一個小盒子的印象描繪。腰帶上方因為有帶揚的關係，看起來會比較凸出。

沿著腳部

4 抓出下半身的外形。雖然範例的姿勢左腳跟稍微抬起，但衣裾還是一樣緊貼著腳部。

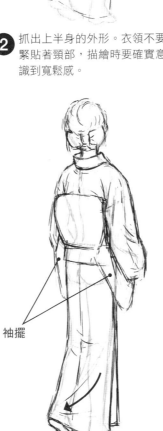

袖擺

5 描繪袖擺的形狀並加上摺痕。因為左腳跟抬起會形成朝該處延伸的摺痕。

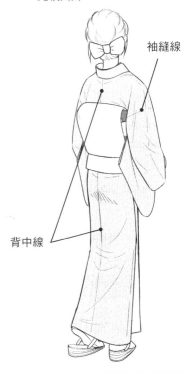

袖縫線

背中線

6 將背中線、袖縫線的線條以及鞋履的細節部分都描繪出來就完成了。臀部的形狀不明顯，加上一些斜線來稍微帶過這部分的細節。

讓後頸部看起來性感的魅力重點

女性與男性不同，穿著和服時衣領並不會緊貼著頸部，而會拉開一些距離，這樣的姿態稱之為「拉後領」。

由後方看時，衣領向後拉的女性會露出後頸部，顯得非常性感。這是描繪女性和服的魅力相當重要的部分，請務必熟悉描繪方法。

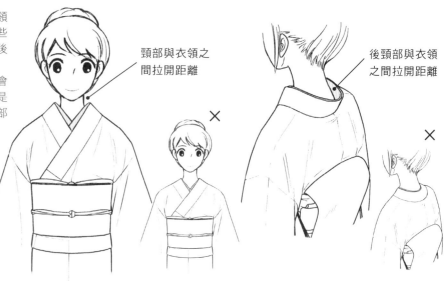

頸部與衣領之間拉開距離

後頸部與衣領之間拉開距離

現代的和服穿著法之領口

現在的和服穿著法不會將衣領拉得太開，以保持恰到好處的距離為基本。由後方看時不會讓半領（襦袢的衣領）超過和服的衣領露出來。

半領

半領對齊衣領不會露出來

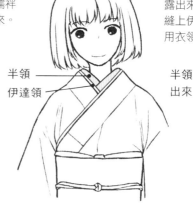

懷舊復古的和服穿著法之領口

最近也在流行懷舊復古的華麗和服穿著法。這種穿著法會讓半領大幅露出來。有時還會在家居服的和服縫上伊達領（增加華美程度的裝飾用衣領）。

半領
伊達領

半領稍微露出來

伊達領

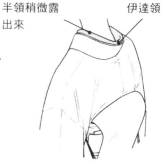

各種將衣領後拉的樣式

只有成年女性才會穿著和服時將衣領向後拉。
衣領拉得愈開愈是給人性感的印象。

保守	普通	大膽	有伊達領的情形	補充・男性
			伊達領 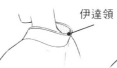	
不太需要衣著打扮的場合。	日常服的拉後領大約這樣。	強調成年女性的性感。	加上裝飾用衣領。	男性的衣領緊貼著頸部。

衣袖的描繪方式

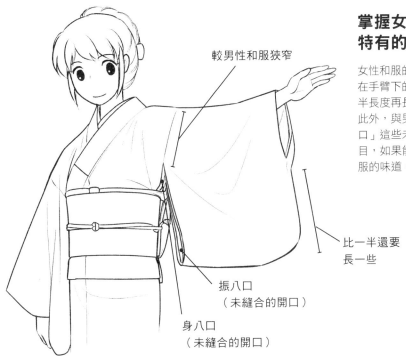

較男性和服狹窄

比一半還要
長一些

振八口
（未縫合的開口）

身八口
（未縫合的開口）

掌握女性和服特有的衣袖形狀

女性和服的衣袖別具特徵。與男性和服的衣袖不同，垂在手臂下的布料較長。袖口下方的長度大約比衣袖的一半長度再長一些。

此外，與男性和服不同，女性和服有「身八口」「振八口」這些未縫合的開口部分。特別是振八口非常引人注目，如果能在描繪時多加著墨，可以營造出更有女性和服的味道。

前方的描繪方式

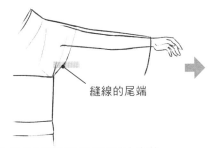

縫線的尾端

先描繪肩部到手腕的衣袖上方輪廓，在縫線的尾端做上記號。

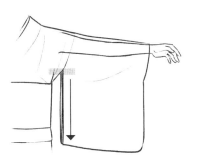

與身體保持一些距離，向下描繪出振八口的線條，並將形狀調整成像是垂掛在手臂上的毛巾般即完成。

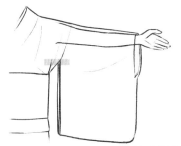

手腕略朝向前方時，可以看得見袖口，因此要加上一些小細節描繪。

後方的描繪方式

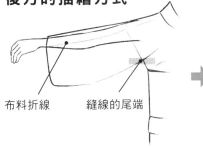

布料折線　　縫線的尾端

先描繪出衣袖的筒狀部分，在腰帶略上方加上縫線尾端的記號。

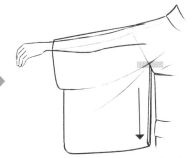

與身體保持一些距離，向下描繪出振八口的線條，並將形狀調整成像是垂掛在手臂上的毛巾般即完成。

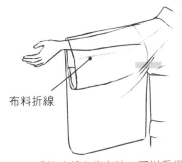

布料折線

手腕略朝向後方時，可以看得見袖口。肩部上方的折線位置也會有所變動。

女性的腰帶（名古屋帶）

從日常服到出門在外
所有場合都適用的「名古屋帶」

女性的腰帶相對於男性的腰帶，寬幅較寬且具有存在感。腰帶種類眾多略顯繁雜，其中最為普遍的是「名古屋帶」。寬幅細的部分纏繞在身上，寬幅寬的部分則是在背後打成紐結。打結的方法也有各種不同的樣式，首先讓我們來研究不管是日常服或是出門在外都能夠適用的「太鼓結」的結構吧。

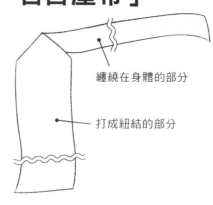

纏繞在身體的部分

打成紐結的部分

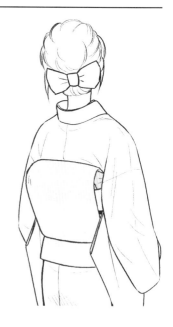

太鼓結　　最受歡迎的腰帶結法

前面

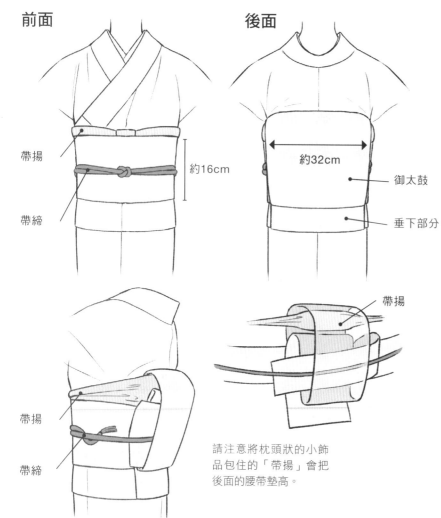

帶揚

帶締

約16cm

後面

約32cm

御太鼓

垂下部分

太鼓結不管在任何場合都相當容易搭配。打結時要與「帶揚」「帶締」這些小飾品合成一組。後面的紐結的高度可以調整。

帶揚

帶揚

帶締

請注意將枕頭狀的小飾品包住的「帶揚」會把後面的腰帶墊高。

穿著禮服時的太鼓結

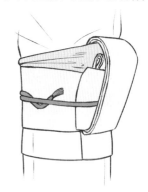

穿著禮服時不會使用名古屋帶，而是使用袋帶（P116）。紐結的布料為雙層，所以也稱為「雙層太鼓」。

帶締的繫綁方式

所謂帶締，指的是繫綁在腰帶中央，防止腰帶鬆脫的細繩。最受歡迎的太鼓結一定會搭配繫綁帶締成組使用。帶締的種類有繩芯含有綿花的「圓紃」，也有平坦的編繩。另外還有在後面打結，前面加上稱為「腰帶扣」裝飾品的樣式。

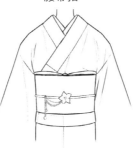

繩結在上方的那一條要在穿衣者的右方

編繩

腰帶扣

普通的繫綁方式

結打在正中央，將帶締繩的兩端紮進身體側邊。

裝飾結

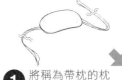

腰帶扣

蝴蝶結（靠左或靠右）

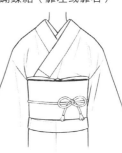

×

繩結的兩端不會令其自然垂下。

△

蝴蝶結不要打在正中央，偏左或是偏右都OK。

關於帶揚

所謂帶揚，是為了讓身後的腰帶結看起來更美觀的小飾品。其中透過纏繞包覆住「帶枕」的方式，可以讓大鼓結的紐結位置墊得更高。帶狀的部分由後方繞到前方，將前方的部分打結後塞進腰帶內側。

❶ 將稱為帶枕的枕頭狀小飾品…

❷ 包覆在柔軟的布中，這就是「帶揚」。

❸ 將太鼓結的上方部分墊出高度…

❹ 增加不少華麗的強弱變化。

帶枕的綁繩

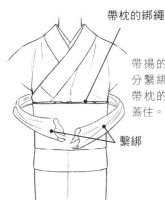

帶揚的前方部分繫綁時要將帶枕的綁繩遮蓋住。

繫綁

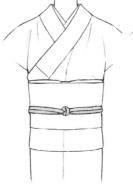

將帶揚的前方部分塞入腰帶內就完成了。

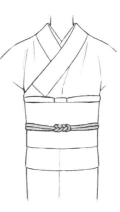

增加帶揚可見面積的範例。

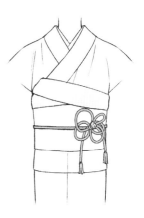

穿著振袖時也會讓帶揚露出的面積增加得更多。

各式各樣的腰帶結法

現代的和服穿著方式大多採用太鼓結。不過喜愛和服的人士會樂於嘗試各種不同的結法。將太鼓結的形式稍做變化,看起來更有「瀟灑」的感覺。

引掛結

江戶風格的瀟灑樣式

據說是受到江戶庶民階層歡迎的結法。使用帶揚但不使用帶締。在江戶時代,使用的是名為「晝夜帶」這種表裏層布料不同的腰帶。因此紐結後方垂下的部分呈現的是裏層布料的顏色。這種結法同時也是藝伎的腰帶結法樣式的起源,給人相當瀟灑的印象。

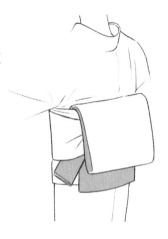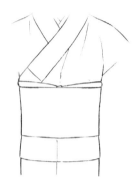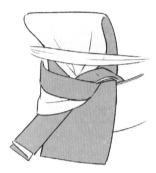

角出結(本角出)

成年女性的洗鍊氣氛

這也是江戶時代庶民喜愛的結法。使用帶揚但不使用帶締。除了瀟灑之外,更略為增添了成年女性的洗鍊氣氛。同樣如果使用「晝夜帶」的話,紐結下垂的部分會顯現裏層布料的顏色。

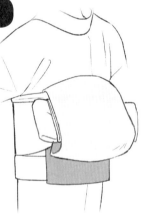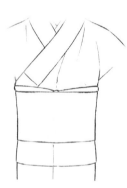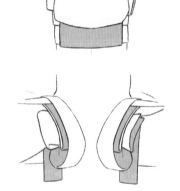

角出結(銀座結)

輕便休閒的魅力

角出結加上帶揚與帶締的結法。由正面看起來和太鼓結沒有兩樣,由後方看起來則較太鼓結顯得輕便休閒,氣氛較為柔和。另外,銀座結有各種不同的結法,因此外形看起來也會有和此處範例不同的樣式。

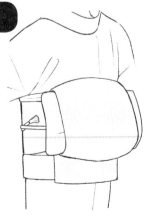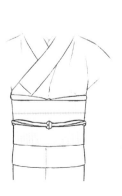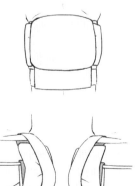

＊使用上述結法時,帶揚中的帶枕(P105)要選擇尺寸較小的樣式。有時也會不裝入帶枕。

腰帶與胸部的關係

不強調胸部的曲線正是和服的美學！

漫畫或插畫作品中，經常會有身材姣好的人物角色登場。難免有「想要強調人物角色的豐滿胸部」的時候吧。不過如果是描繪寫實風格的女性和服裝扮，建議最好還是直接放棄想要凸顯豐滿身材的打算。因為現代的和服的縫製與穿著，是以不強調胸部曲線的輪廓外形為姿態優雅的標準。為了達到這樣的效果，甚至有將女性胸部刻意壓平的「和服胸衣」，可見得對於現代的和服穿著「如何讓胸部顯得平坦」是多麼重要了。

女性和服的腰帶會稍微接觸到胸部的下側，按照正確的穿著方式，自然就會壓住胸部的曲線看起來平坦。如果為了要強調胸部的豐滿而將腰帶位置下調的話，看起來總覺得有點衣著不整的印象，請儘量避免。

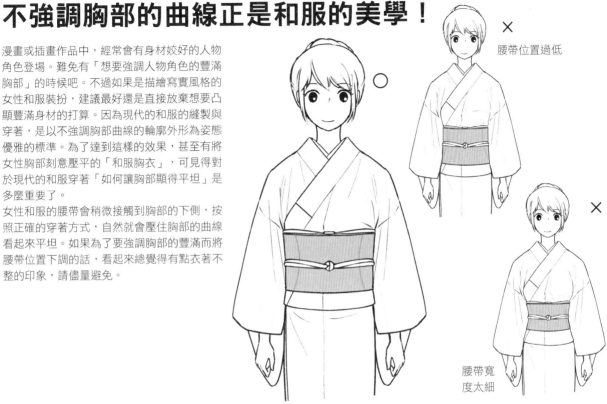

○

× 腰帶位置過低

× 腰帶寬度太細

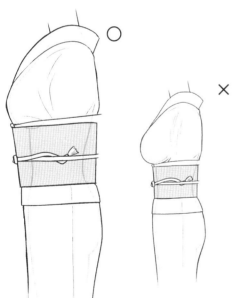

○

×

由側面看時的圖解。材質厚實的腰帶壓住胸部下側，因此不可能會有單獨強調胸部曲線的情形。讓胸部靠在腰帶上的話，就成了虛構世界的和服設計。若是畫風為奇幻風格較強的漫畫或插畫作品則無妨，但如果想要描繪現代和服的優美姿態，避免過度強調胸部比較好。

無論如何都想強調胸部時⋯

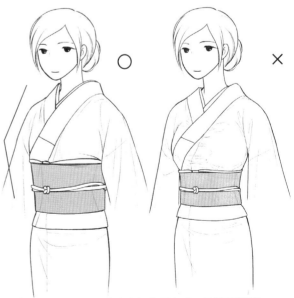

○

×

描繪時保持腰帶的寬幅和厚實感，只讓下側稍微變細，就能營造出「胸部豐滿的女性穿著和服」的氣氛。

半寬的腰帶

適合日常服使用的輕便腰帶

所謂的「半寬帶」，是普遍程度僅次於名古屋帶的輕便休閒風格腰帶。名古屋帶的紐結部分寬幅較寬，但半寬帶的紐結部分也和纏繞在身上的部分寬幅相同。紐結的形狀大小不會太誇張，是可以輕鬆搭配使用的配件。適合日常服也適合浴衣使用。

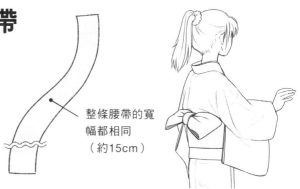

整條腰帶的寬幅都相同（約15cm）

文庫結　半寬帶最普偏的結法

文庫結是使用半寬帶時最普遍的結法。背後的紐結會呈現一個小型蝴蝶結，既可愛又時髦。基本上不會使用到帶締和帶揚，但有的人會為了時尚流行而搭配帶締來裝飾。

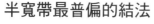

前面　　　後面

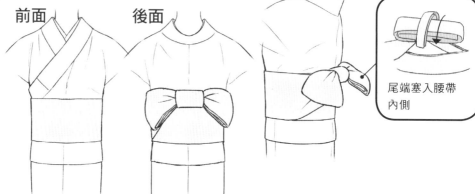

尾端塞入腰帶內側

文庫結的變化形

將帶締在身後打結，前面加上腰帶小飾品的樣式。

變形文庫結會故意讓腰帶布從紐結的中間垂下來。

依斜上方角度折起，顯露出裏層顏色

如果使用表裏顏色不同的兩面式布料，就能呈現出雙色調的紐結。

＊依和服教室或慣例風格不同，有可能紐結的形狀與基本的定義會有所不同。

貝口結　較文庫結更為成熟穩重

打成蝴蝶結緞帶般的文庫結實在過於可愛了…像這種場合，建議可以使用貝口結。男性的腰帶最常打成貝口結，不過使用女性腰帶打成貝口結的紐結會顯得更大些。

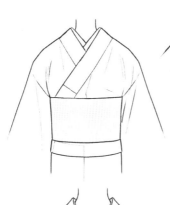

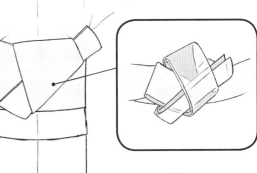

變形貝口結

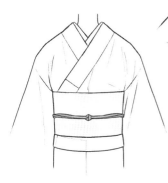

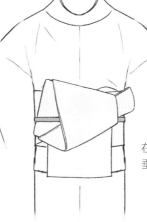

在紐結下方形成下垂部分的結法。

貝口結的方向相反也沒關係。

花牌結　平坦又輕鬆的腰帶結法

紐結較薄不會造成妨礙的腰帶結法。如果造訪人潮眾多之處或是坐在有靠背的椅子上時，這種結法會比較輕鬆自在。

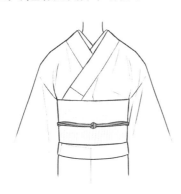

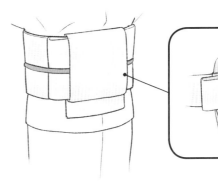

其他　輕便不拘謹的半寬帶，變化多彩多姿

半寬帶相較於名古屋帶更為輕便休閒，結法也可以在日常生活使用時嘗試多彩多姿的各種變化。這裏為各位示範的是變形角出結。比起文庫結更有成熟穩重的瀟灑氣氛。

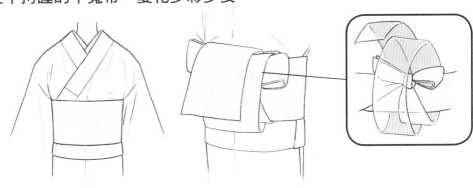

多彩多姿的姿勢

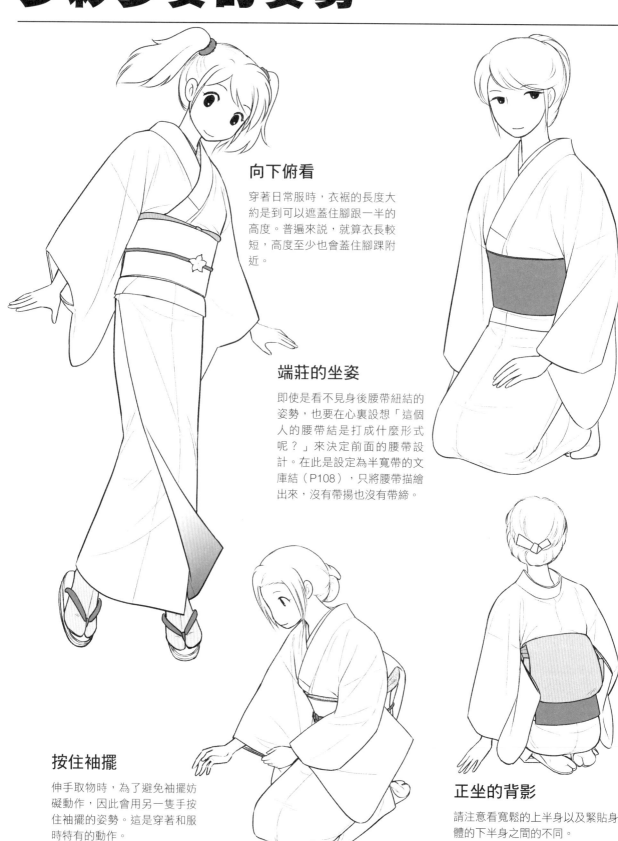

向下俯看

穿著日常服時，衣裾的長度大約是到可以遮蓋住腳跟一半的高度。普遍來説，就算衣長較短，高度至少也會蓋住腳踝附近。

端莊的坐姿

即使是看不見身後腰帶紐結的姿勢，也要在心裏設想「這個人的腰帶結是打成什麼形式呢？」來決定前面的腰帶設計。在此是設定為半寬帶的文庫結（P108），只將腰帶描繪出來，沒有帶揚也沒有帶締。

按住袖擺

伸手取物時，為了避免袖擺妨礙動作，因此會用另一隻手按住袖擺的姿勢。這是穿著和服時特有的動作。

正坐的背影

請注意看寬鬆的上半身以及緊貼身體的下半身之間的不同。

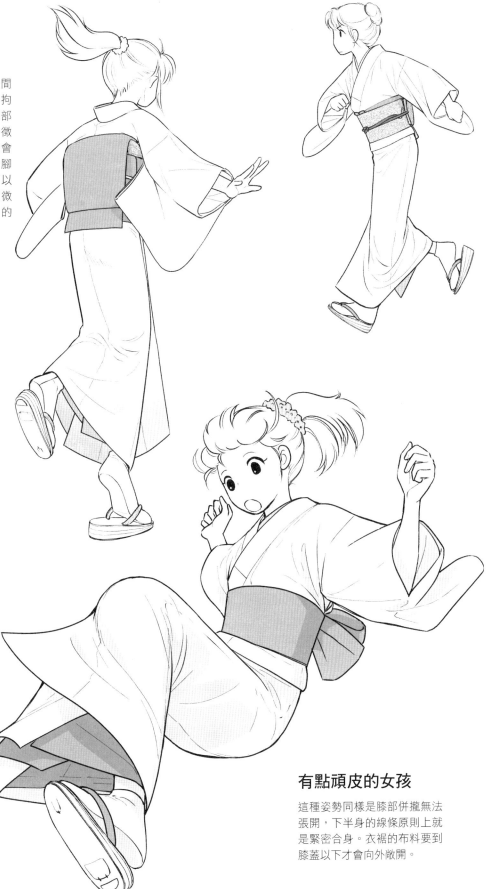

奔跑

女性和服的腳部活動空間較男性和服受到更多的拘束。描繪時將兩腳的膝部幾乎無法張開的姿勢特徵表現出來的話,看起來會更有和服的味道。由於腳部的活動空間有限,可以透過腳部向後抬高時稍微誇張的角度以及振八口的擺動來營造出躍動感。

有點頑皮的女孩

這種姿勢同樣是膝部併攏無法張開,下半身的線條原則上就是緊密合身。衣裾的布料要到膝蓋以下才會向外敞開。

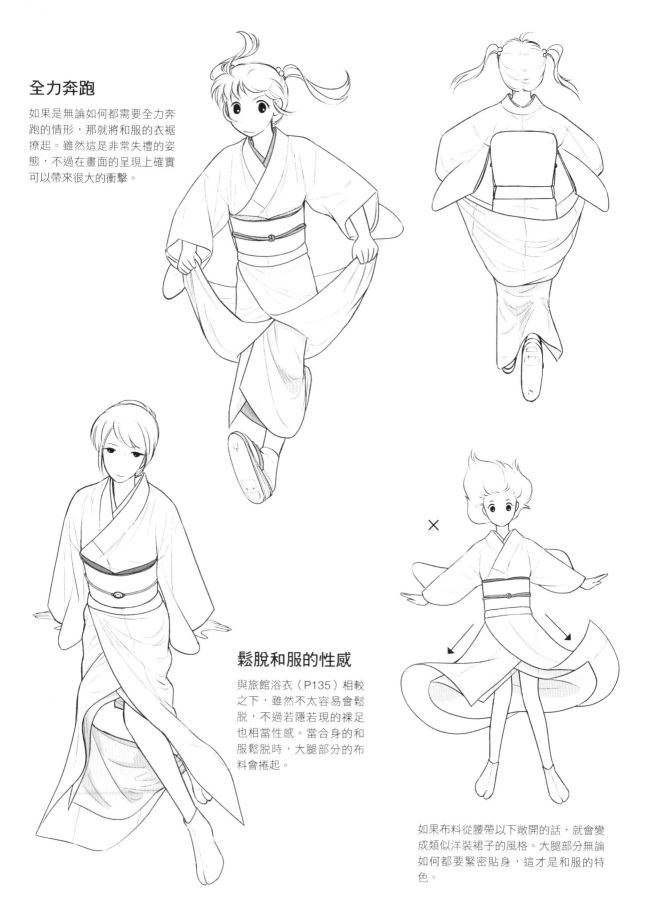

全力奔跑

如果是無論如何都需要全力奔跑的情形，那就將和服的衣裾撩起。雖然這是非常失禮的姿態，不過在畫面的呈現上確實可以帶來很大的衝擊。

鬆脫和服的性感

與旅館浴衣（P135）相較之下，雖然不太容易會鬆脫，不過若隱若現的裸足也相當性感。當合身的和服鬆脫時，大腿部分的布料會捲起。

如果布料從腰帶以下敞開的話，就會變成類似洋裝裙子的風格。大腿部分無論如何都要緊密貼身，這才是和服的特色。

穿著和服的時候很少會有仰躺在地上的姿勢。
除了腰帶會受損變形之外，立體的腰帶紐結也
不方便仰躺。當要描繪人物躺臥的場景時，選
擇腰帶紐結不會被壓在下面的姿勢較佳。

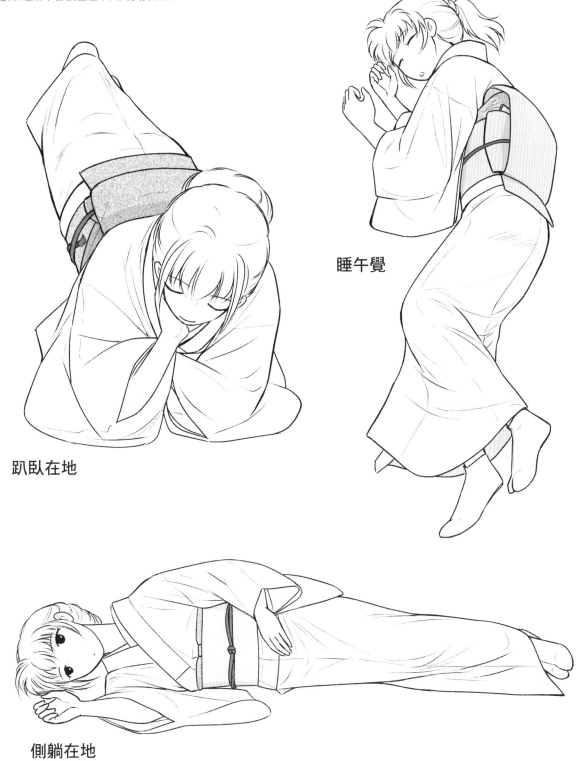

睡午覺

趴臥在地

側躺在地

振袖

未婚女性的華美禮服

所謂的振袖，指的是衣袖振八口的部分較長的女性和服。是未婚女性的第一禮服。到了現代，振袖的地位是「最華麗的宴會禮服」。以往作為禮服穿著時會加上家紋裝飾，但現在則以沒有家紋的樣式為主流。

因為振袖是參加成人式或結婚典禮等喜慶場合的穿著，盡可能裝扮華麗就成為很重要課題，除了腰帶的紐結盡可能加大，還會使用帶締與帶揚來裝飾。描繪漫畫或插畫作品時，仔細刻畫這些華麗的裝飾細節，看起來會更有振袖的感覺。

振袖的衣袖較長，腰帶也是選用華麗的材質，因此重量不輕。身形曲線幾乎都呈一直線，像這樣把沈重的感覺描繪出來，就會更有現代的振袖裝扮的味道。

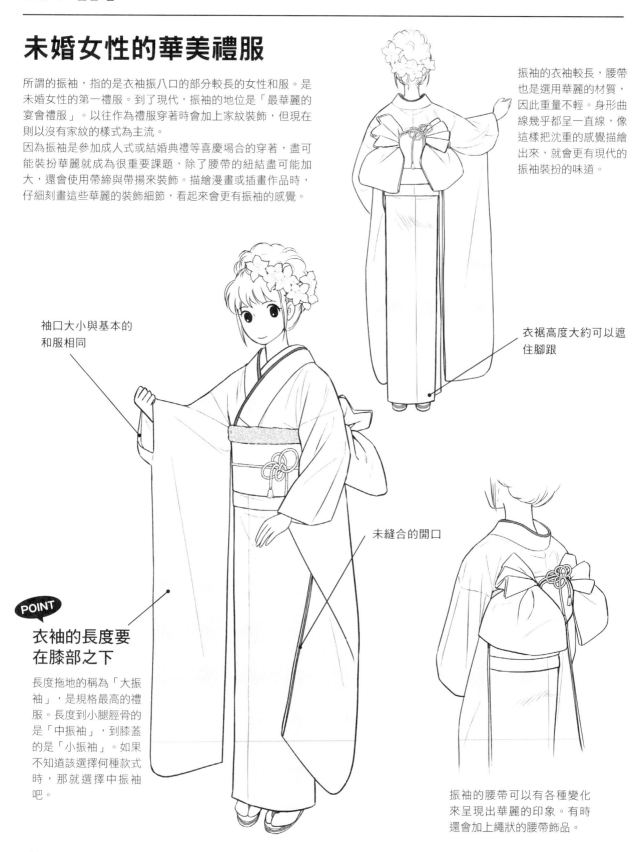

袖口大小與基本的和服相同

衣裾高度大約可以遮住腳跟

未縫合的開口

POINT

衣袖的長度要在膝部之下

長度拖地的稱為「大振袖」，是規格最高的禮服。長度到小腿脛骨的是「中振袖」，到膝蓋的是「小振袖」。如果不知道該選擇何種款式時，那就選擇中振袖吧。

振袖的腰帶可以有各種變化來呈現出華麗的印象。有時還會加上繩狀的腰帶飾品。

增加衣領華麗程度的「伊達領」

穿著華麗的振袖就應該要搭配「伊達領」。所謂的伊達領，就是裝飾在和服衣領的裝飾用衣領。藉由裝飾伊達領，可以讓和服彷彿是多層次穿搭，看起來更加豪華。雖然說穿著振袖並沒有規定一定要有伊達領，但為了強調服飾的華美，請務必將這個部分描繪出來。

沒有伊達領

裝飾伊達領

這就是伊達領

伊達領的構造

伊達領就是像這樣對折的「只有衣領」的小飾品（有些伊達領的設計並沒有對折）。

用夾子固定或是直接縫在振袖的衣領內側。

斷面圖

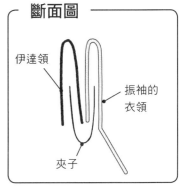

伊達領

振袖的衣領

夾子

由斷面看來就如同上圖。也可以同時使用好幾層伊達領。

振袖的胸口裝飾搭配

振袖除了裝飾伊達領來讓領口周圍看起來更豪華之外，也會透過加大帶揚來強調華麗的印象。帶締也可以裝上各種飾品來呈現不同的搭配組合。

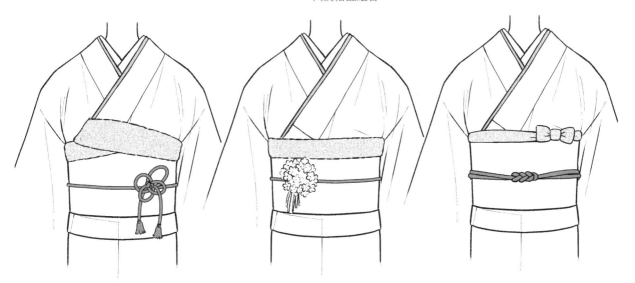

帶揚不綁起來，重疊在腰帶上使其看起來更大。帶締打成裝飾紐結來增加豪華感。

帶揚不綁起來，使其保持筆直而且看起來更粗，將胸花代替腰帶扣使用。

帶揚在左或右端打成蝴蝶結，帶締則打成多個紐結。這樣的搭配法不只是振袖，也可以應用在日常服。

振袖的腰帶

大型的腰帶紐結帶來華麗的感覺

穿著振袖時，使用的腰帶是「袋帶」或是「丸帶」。袋帶是兩端之間同等寬幅（約32cm），較名古屋帶的規格高的腰帶。而規格更高的丸帶非常重，雖然豪華但因為實在不容易穿著，現在只有新娘禮服時會使用。

描繪這些腰帶的重點在於腰帶紐結要比名古屋帶更大更豪華，幾乎覆蓋住整個背後的紐結，更能顯現符合振袖的輪廓外形。

袋帶

約32cm

現代的振袖腰帶紐結

豐雀結

外形看起來像麻雀的傳統腰帶結法。不只是振袖，訪問服也會使用這種結法。

變形文庫結

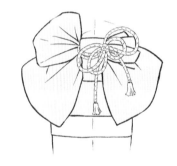

日常服也會使用變形的文庫結，再加上繩狀裝飾。

變形立矢結

將立矢結（參考右頁）增加艷麗風格的變形應用。

變形豐雀結

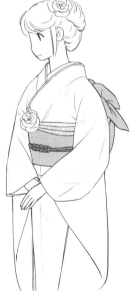

現代的振袖腰帶紐結形式有各種不同的創作應用，華美艷麗的結法多達數十種。

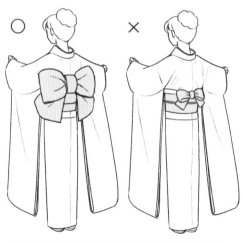

腰帶的紐結大小即為是否符合振袖風格的重點。就算只是簡單的蝴蝶結，只要加大尺寸看起來就有振袖腰帶的感覺。

文庫結　振袖腰帶會讓紐結變得更大。

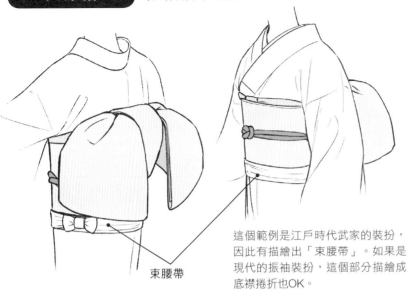

原本是武家女眷偏好的腰帶結法。一般會使用名古屋帶或半寬帶（P108）來打文庫結。若使用振袖腰帶時，會讓紐結變得更大，穿著振袖也希望營造出可愛的印象時，建議可以使用這種結法。

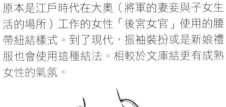

束腰帶

這個範例是江戶時代武家的裝扮，因此有描繪出「束腰帶」。如果是現代的振袖裝扮，這個部分描繪成底襟捲折也OK。

立矢結　大奧後宮女性的腰帶結。現代的振袖也會使用。

原本是江戶時代在大奧（將軍的妻妾與子女生活的場所）工作的女性「後宮女官」使用的腰帶紐結樣式。到了現代，振袖裝扮或是新娘禮服也會使用這種結法。相較於文庫結更有成熟女性的氣氛。

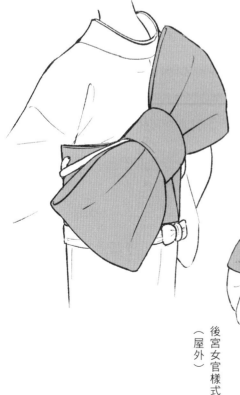

後宮女官樣式

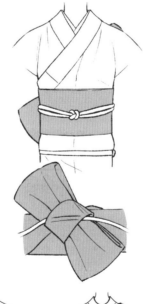

現代的振袖

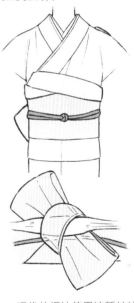

現代的振袖使用這種結法時會將帶揚穿過紐結。

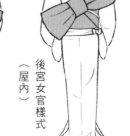

後宮女官樣式（屋外）

後宮女官樣式（屋內）

在江戶時代的大奧即使不以振袖裝扮，仍然會使用這種腰帶結法。據說在屋外或屋內時會變換紐結的方向。

各式各樣的振袖姿勢

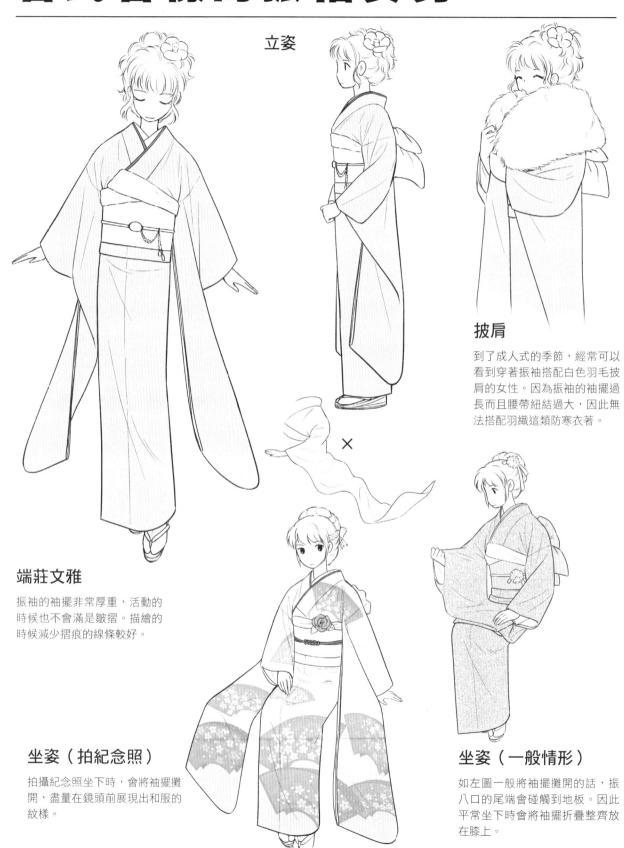

立姿

披肩

到了成人式的季節，經常可以看到穿著振袖搭配白色羽毛披肩的女性。因為振袖的袖擺過長而且腰帶紐結過大，因此無法搭配羽織這類防寒衣著。

端莊文雅

振袖的袖擺非常厚重，活動的時候也不會滿是皺摺。描繪的時候減少摺痕的線條較好。

坐姿（拍紀念照）

拍攝紀念照坐下時，會將袖擺攤開，盡量在鏡頭前展現出和服的紋樣。

坐姿（一般情形）

如左圖一般將袖擺攤開的話，振八口的尾端會碰觸到地板。因此平常坐下時會將袖擺折疊整齊放在膝上。

正坐

身著振袖正坐時，為了不讓衣袖出現摺痕，會將衣袖朝兩邊或斜後方攤開，非常佔空間。

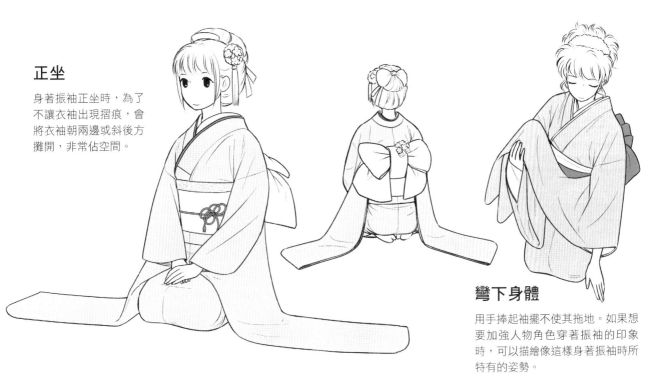

彎下身體

用手捧起袖擺不使其拖地。如果想要加強人物角色穿著振袖的印象時，可以描繪像這樣身著振袖時所特有的姿勢。

江戶時代的振袖樣式

江戶時代商家姑娘的振袖樣式。長度及地的衣裾為其特徵，在屋內行走時衣裾會拖著地面。黑色布料的衣領（掛領）也是江戶商家姑娘的服裝特徵之一，據說因為用來梳理頭髮的油容易弄髒衣領，為了讓髒污看起來不明顯，衣領才使用黑色的布料。

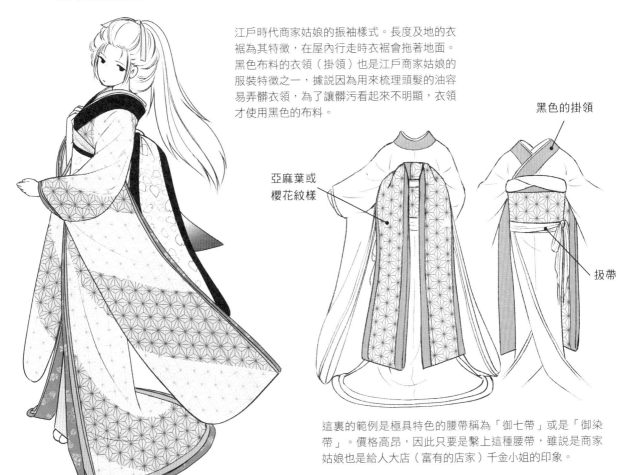

亞麻葉或櫻花紋樣

黑色的掛領

扱帶

這裡的範例是極具特色的腰帶稱為「御七帶」或是「御染帶」。價格高昂，因此只要是繫上這種腰帶，雖說是商家姑娘也是給人大店（富有的店家）千金小姐的印象。

描繪女性和服的紋樣

女性和服比男性和服較有更多華麗的裝飾紋樣。紋樣有一定的規矩，日常服和禮服的紋樣裝飾方法不一樣。不過，如果不是追求寫實畫風的漫畫或插畫作品，依照自己喜歡的方式去描繪紋樣倒也無妨。

日常服　小紋等等

日常服的其中一種稱為小紋，整匹布料上佈滿了紋樣。實際上在布料接合的縫線處，紋樣會有些錯位，但描繪的時候可以不需要如此拘泥這個細節。

小紋的一例

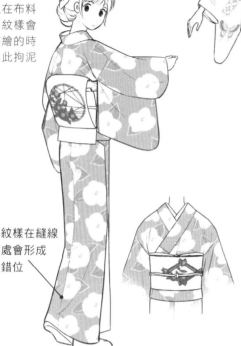

紋樣在縫線處會形成錯位

腰帶紋樣　有單點強調也有整體紋樣。

腰帶的紋樣在紐結和前方各有一處單獨強調紋樣的設計（太鼓紋樣），也有紋樣遍佈整條腰帶的設計（全通紋樣），除此之外，還有更多不同種類的設計。

太鼓紋樣

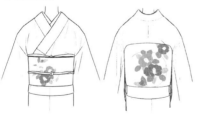

全通紋樣

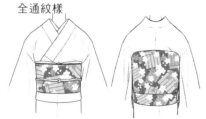

訪問服　騎縫紋樣

訪問服是規格高於日常服的簡式禮服。大片的圖樣即使跨越縫線也不會中斷或形成錯位。

紋樣跨越縫線也不會錯位

振袖　騎縫紋樣或素色

振袖是最高規格的禮服，使用的布料有騎縫紋樣布料或是素色布料兩種。

騎縫紋樣的一例

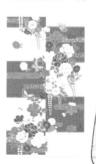

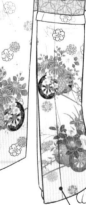

紋樣跨越縫線也不會錯位

和服的規格與紋樣的關係

輕便休閒

小紋

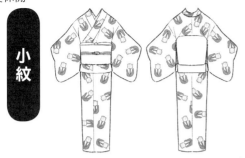

小紋紋樣的和服，紋樣的位置不分上下，遍佈在整條和服布料上。基本上屬於輕便休閒裝扮。

付下（付下小紋）

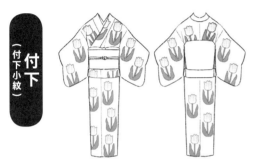

紋樣有上下之分，布料不會出現上下顛倒的紋樣。插畫的示範是付下小紋。

訪問服

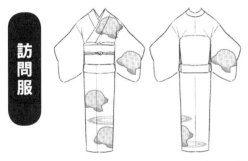

規格僅次於振袖與留袖的訪問服。布料上的紋樣是跨越縫線處也不會中斷錯位的騎縫紋樣設計。

振袖

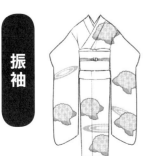

未婚女性的禮服。紋樣是和訪問服非常相似的騎縫紋樣設計。

正式裝扮

其他的紋樣

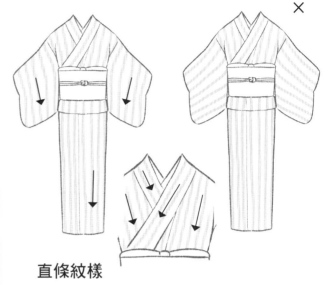

直條紋樣

直條紋樣比較偏向輕便休閒的定位。直條的方向不同於洋裝的設計。

江戶小紋三要角

鮫紋	行儀紋	通紋

雖然是紋樣偏佈整體布料的小紋紋樣，但卻被視為是規格高的紋樣。如果穿著這種紋樣的和服，搭配裝飾家紋的話，也可以使用在正式的場合。

留袖

已婚女性的禮服。只在腰帶以下的部分裝飾騎縫紋樣的設計。

女袴

見到這樣的裝扮，就聯想到熱心學業的印象

在大學的畢業典禮等場合，經常可以看到女性的袴裝打扮吧。這種和男性袴裝形式略有不同的「女袴」，誕生於明治時代。當時女性開始進入社會，女袴也被設計出來，成為女學生上學時的裝扮。因此女袴給人的印象就與學業產生密不可分的聯結。女袴大多是如裙子般的行燈袴。內側分為左右兩邊的乘馬袴則是少數派。

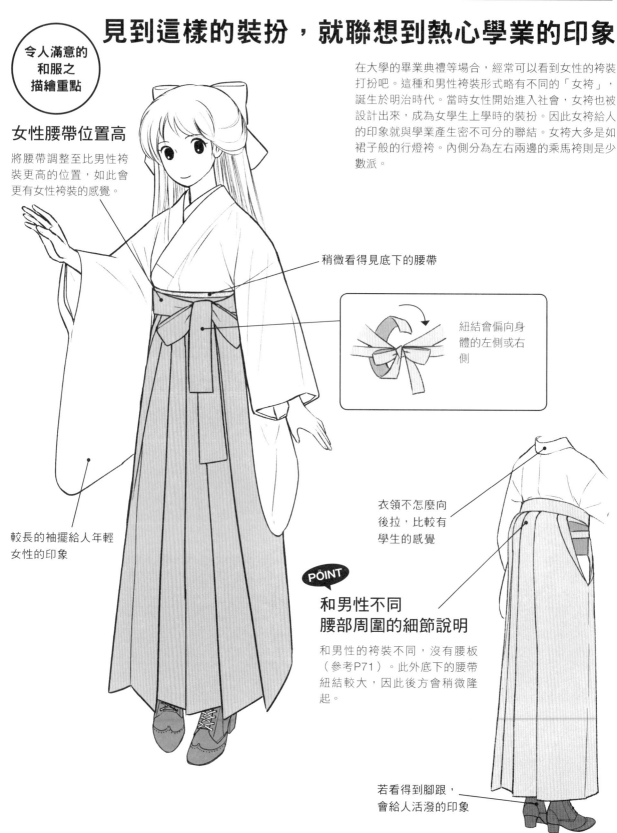

女性腰帶位置高

將腰帶調整至比男性袴裝更高的位置，如此會更有女性袴裝的感覺。

稍微看得見底下的腰帶

紐結會偏向身體的左側或右側

較長的袖擺給人年輕女性的印象

衣領不怎麼向後拉，比較有學生的感覺

POINT

和男性不同
腰部周圍的細節說明

和男性的袴裝不同，沒有腰板（參考P71）。此外底下的腰帶紐結較大，因此後方會稍微隆起。

若看得到腳跟，會給人活潑的印象

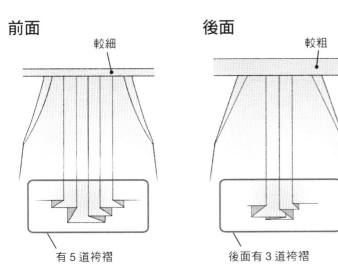

前面　較細
後面　較粗

有 5 道袴褶
後面有 3 道袴褶

明治時代，據說一般女學生穿著紫色的袴裝，貴族女學生則穿著褐紅色的袴裝。到了現代的畢業典禮，袴裝已有黑色、深藍色、紅色或紫色等各式各樣不同的顏色。
袴繩的繫綁方式和男性的結法差不多（P71）。不過綁好時，上下袴繩的間隔會比較接近。

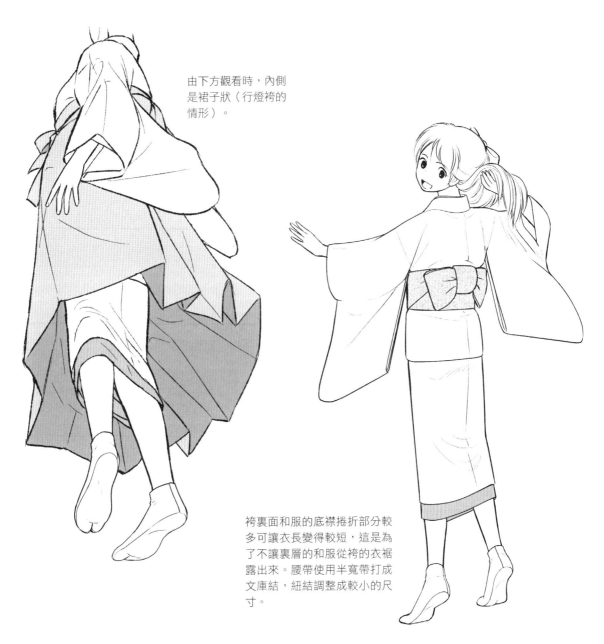

由下方觀看時，內側是裙子狀（行燈袴的情形）。

袴裏面和服的底襟捲折部分較多可讓衣長變得較短，這是為了不讓裏層的和服從袴的衣裾露出來。腰帶使用半寬帶打成文庫結，紐結調整成較小的尺寸。

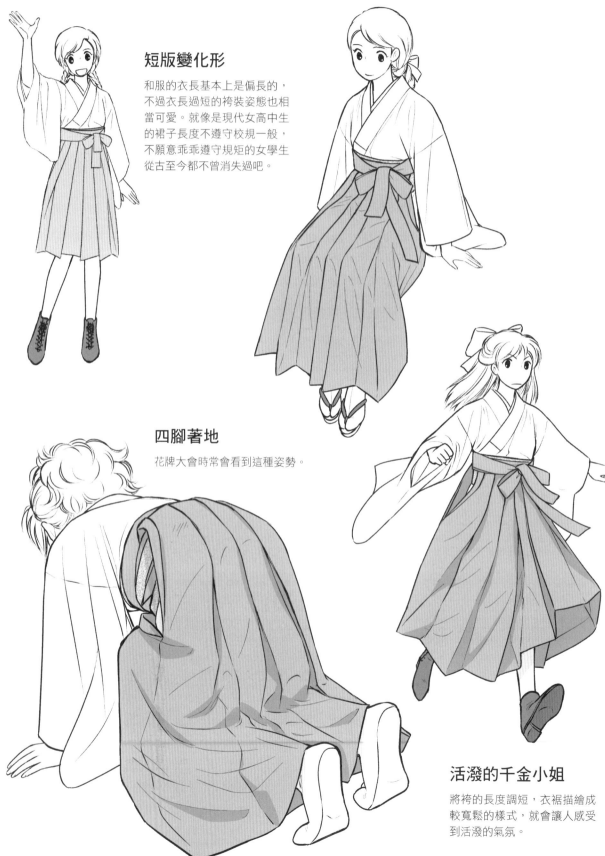

有氣質的坐姿

短版變化形

和服的衣長基本上是偏長的，不過衣長過短的袴裝姿態也相當可愛。就像是現代女高中生的裙子長度不遵守校規一般，不願意乖乖遵守規矩的女學生從古至今都不曾消失過吧。

四腳著地

花牌大會時常會看到這種姿勢。

活潑的千金小姐

將袴的長度調短，衣裾描繪成較寬鬆的樣式，就會讓人感受到活潑的氣氛。

女羽織

適合秋冬服飾搭配的強弱對比

羽織的起源，據說是日本戰國時代武將穿著的「陣羽織」。是男性在戰場上穿著的服裝，長久以來並不被視為女性的衣服。到了江戶時代，有藝伎開始將羽織當作時尚流行的穿著，一直到明治時代才廣為一般女性穿著使用。與男羽織最大的不同在於女羽織有「振八口」。這是為了讓袖擺本來就較長的女性和服也能夠搭配穿著而做的調整。此外女羽織的顏色紋樣都比男羽織來得豐富，可以做各種不同的穿搭。

和男羽織不同，
這裏有振八口

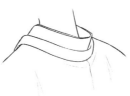

和男性的羽織相同，衣領只有上半部將一半反折，下半部則是全部反折。

可以看見底下和服的一半衣領，這點與男性羽織相同。不過女性的衣領會向後拉，所以外觀看起來有些不同。

因腰帶而隆起

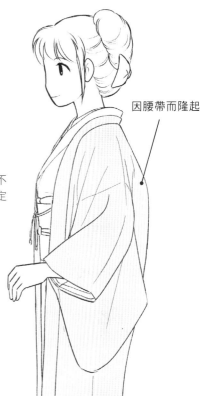

和男羽織不同，沒有縫合
（可以看得見裏面的和服）

羽織和外套類的衣物不同，進入室內也不一定需要脫下。

女性的羽織雖然不能做為禮服使用，但加上家紋裝飾的羽織可以視為簡式禮服。單紋裝飾的羽織，直到昭和中期為止，都是入學典禮時媽媽們的標準穿著樣式。

外套（和服大衣）

寒冷天及下雨天穿著的外衣

為了防寒而穿著的衣物稱為「外套」。與和服搭配的外套又稱為和服大衣，有各式各樣不同的種類與形式。女性外套中最普及的是道行領的和服大衣，特徵是衣領部分呈現四角形。另外也有雨天穿著的「雨衣外套」，這是用來保護怕水的和服大衣，而且為了不弄濕衣裾，雨衣外套的衣長會比較長。

雨衣外套

「道行領」是和服大衣最普及的衣領形狀。不管是正式裝扮或是日常居家都很適合。

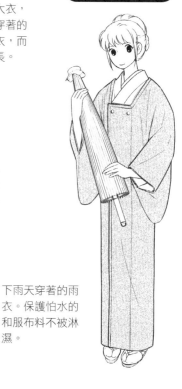

下雨天穿著的雨衣。保護怕水的和服布料不被淋濕。

各式各樣的和服外套

道中領

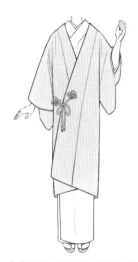

方便隨時穿脫的輕便休閒樣式。

絲瓜領

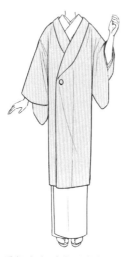

看起來有點像洋裝外套，給人沉穩的印象。

千代田領

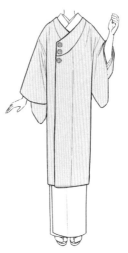

這個也是有點類似洋裝外套的樣式。

和服領

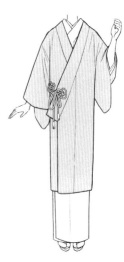

與和服的衣領相似的樣式。

正式的服裝

未婚女性與已婚女性的禮服樣式不同

正式的服裝適合於婚喪喜慶等場合穿著。未婚女性的第一禮服是「振袖」（P114），已婚女性的第一禮服則是「留袖」。留袖的特徵是領口、衣袖、振八口都有「比翼縫製法」的設計。藉由縫上裝飾用的白色領口及袖口，讓整件和服看起來彷彿多層次穿搭一般。

「訪問服」是不論已婚、未婚都能穿著的簡式禮服。和日常服最大的不同在於布料上的紋樣裝飾為即使跨越縫線也不會中斷的「騎縫紋樣」。有時還會加上裝飾用的衣領「伊達領」來增加華美的氣氛。

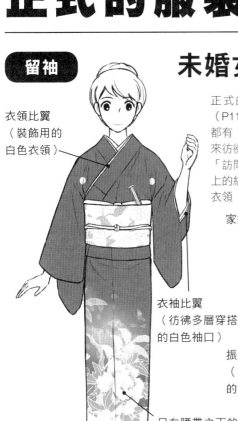

衣領比翼
（裝飾用的白色衣領）

衣袖比翼
（彷彿多層穿搭的白色袖口）

振八口比翼
（彷彿多層穿搭的白色振八口）

只在腰帶之下的紋樣裝飾跨越縫線也不中斷（江戶褄紋樣）

家紋（五紋裝飾）

雙層太鼓
（和服腰帶有2層布料）

喪禮的場合

參加喪禮的場合，親屬與弔唁客的禮服樣式不同。在此以親屬為例。
- 沒有比翼裝飾
- 沒有紋樣的素黑色布料搭配五紋裝飾
- 半領、長襦袢是白色
- 腰帶、帶締是黑色
- 黑色鼻緒的草履
- 不配戴髮飾或帶扣
- 足袋是白色 等等

衣裾比翼
（彷彿多層穿搭的白色衣裾）

伊達領
（裝飾用的衣領，也有無此裝飾的樣式）

紋樣跨越縫線也不會中斷（騎縫紋樣）

適合訪問服的腰帶結法

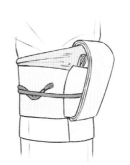

雙層太鼓結

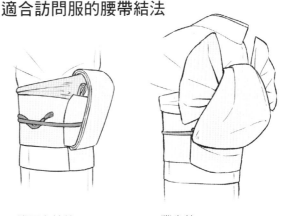

豐雀結
（適合年輕女性）

多彩多姿的搭配方式

女性的和服相較男性和服，華麗的紋樣種類繁多，搭配不同
顏色的布料更能凸顯出許多不同的個性特色。有的紋樣充滿
季節感，有的紋樣則整年都適合搭穿著。

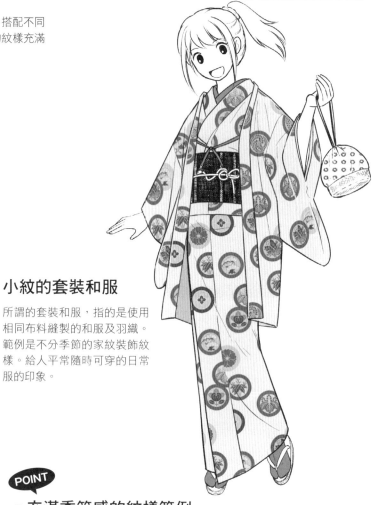

小紋的套裝和服

所謂的套裝和服，指的是使用
相同布料縫製的和服及羽織。
範例是不分季節的家紋裝飾紋
樣。給人平常隨時可穿的日常
服的印象。

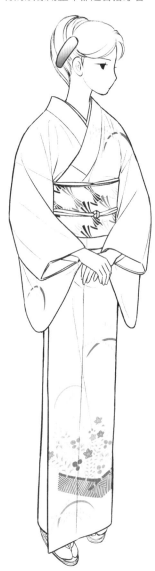

秋天的裝扮（訪問服）

露芝（沾有水滴的草）搭配胡枝子
紋樣。秋草是秋天開花，因此屬於
秋天裝扮。腰帶是熨斗紋樣，這是
以喜慶時用來裝飾的熨斗形狀為主
題的設計，不分季節都可以穿著的
紋樣。

POINT

充滿季節感的紋樣範例

帶入春夏秋冬的主題，更能增添和服的風情。

櫻花（春）　菖蒲（夏）　胡枝子（秋）　水仙（冬）

百合（夏～秋）　青草與瞿麥（秋）　雪花（冬）
　　　　　　　　　　　　　　　　＊夏天使用也可以

也有一整年都好
搭配使用的「全
年紋樣」。

龜甲（全年）　櫻花、紅葉、源氏香（全年）

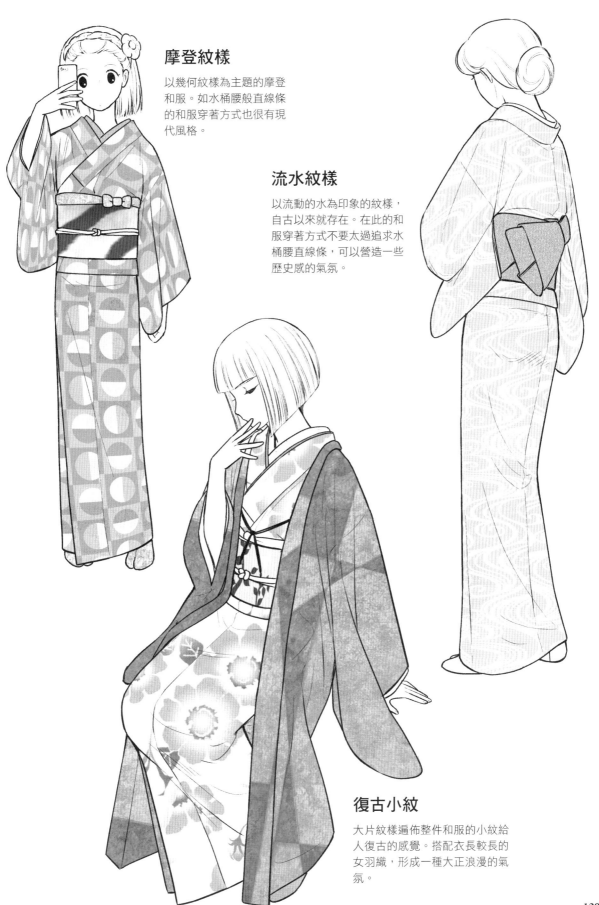

摩登紋樣

以幾何紋樣為主題的摩登和服。如水桶腰般直線條的和服穿著方式也很有現代風格。

流水紋樣

以流動的水為印象的紋樣，自古以來就存在。在此的和服穿著方式不要太過追求水桶腰直線條，可以營造一些歷史感的氣氛。

復古小紋

大片紋樣遍佈整件和服的小紋給人復古的感覺。搭配衣長較長的女羽織，形成一種大正浪漫的氣氛。

女性的髮型與飾品

穿著和服的女性讓人感到最性感的部位就是「後頸部」了。因為和服是一種將全身肌膚緊緊包裹住的服裝，因此雖然只是稍微露出頸部肌膚，看起來也變得非常性感。

這個最性感的部位，若是長髮披肩就會被遮蓋住。因此穿著和服的女性，基本上都會將頭髮向上盤起來。在此就讓我們一起來看看適合現代和服穿著方式的幾種髮型吧。

最普遍的髮型是「包頭」。將頭髮集中在後頭部，用髮圈或是髮夾固定，調整形狀後加上髮飾。如果是年輕女性的話，綁成馬尾或是丸子頭也很可愛。若為頭髮長度未及肩膀的短髮，這樣的髮型直接就很適合搭配和服。

如果長髮披肩穿著和服的話，頭髮會因為被衣領卡住而顯得凌亂。在漫畫或是插畫作品中，應該曾經想過要描繪身著和服的長髮人物角色吧。這個時候只要不是追求寫實風格，像「不知道為什麼頭髮居然不會被衣領卡住」這樣的表現手法也未嘗不可。

近年來搭配和服的髮飾除了和風樣式之外，也有洋風樣式，顯得多彩多姿。模擬四季花朵的胸花相當受到年輕女孩們的喜愛。耳環及手鐲等飾品配件雖然不適合於正式場合配戴，不過在休閒的場合則可以依自己的喜好配戴無妨。

包頭

馬尾

丸子頭

短髮

長髮的情形

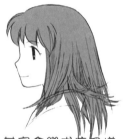

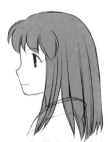

其實會變成這個樣子…

不追求寫實風格的話，這樣描繪也可以

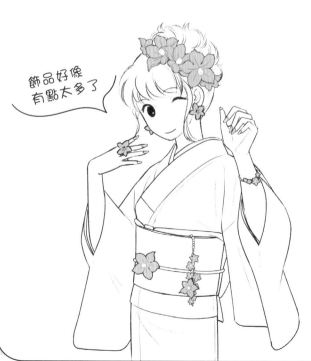

飾品好像有點太多了

將手機插在腰帶和帶揚之間，然後將手機吊飾裸露在外側，感覺也很時髦。

第**4**章

和服的
各種變化

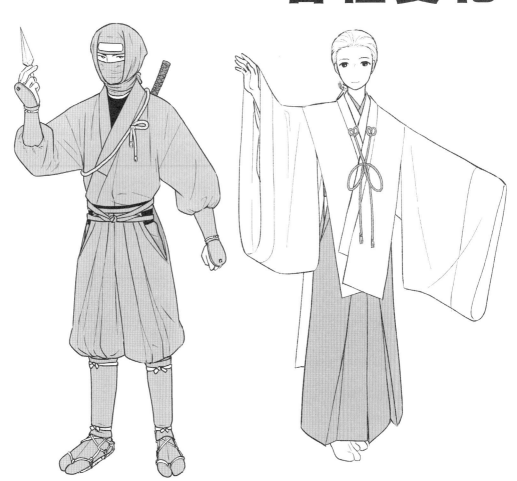

浴衣

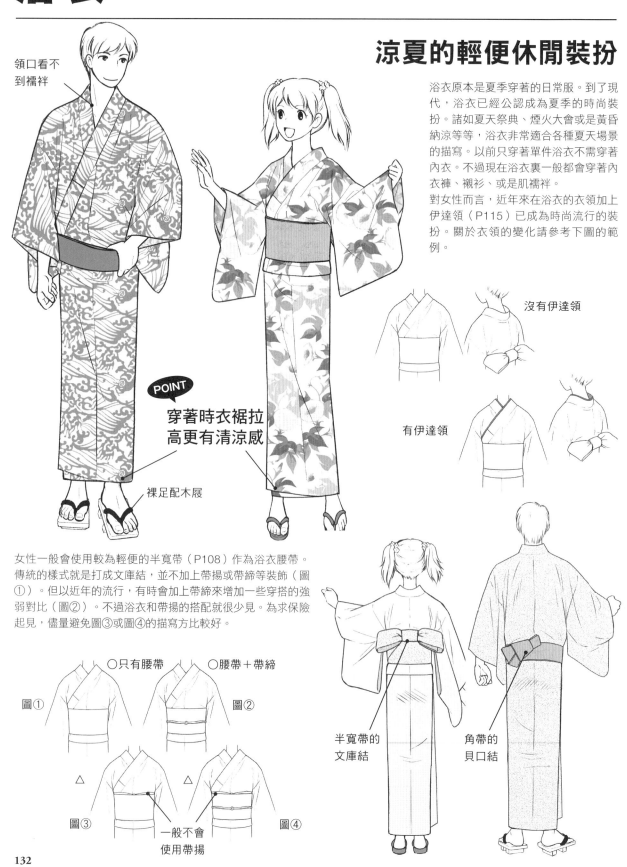

領口看不到襯袢

涼夏的輕便休閒裝扮

浴衣原本是夏季穿著的日常服。到了現代，浴衣已經公認成為夏季的時尚裝扮。諸如夏天祭典、煙火大會或是黃昏納涼等等，浴衣非常適合各種夏天場景的描寫。以前只穿著單件浴衣不需穿著內衣。不過現在浴衣裏一般都會穿著內衣褲、襯衫、或是肌襦袢。

對女性而言，近年來在浴衣的衣領加上伊達領（P115）已成為時尚流行的裝扮。關於衣領的變化請參考下圖的範例。

沒有伊達領

有伊達領

POINT

穿著時衣裾拉高更有清涼感

裸足配木屐

女性一般會使用較為輕便的半寬帶（P108）作為浴衣腰帶。傳統的樣式就是打成文庫結，並不加上帶揚或帶締等裝飾（圖①）。但以近年的流行，有時會加上帶締來增加一些穿搭的強弱對比（圖②）。不過浴衣和帶揚的搭配就很少見。為求保險起見，儘量避免圖③或圖④的描寫方比較好。

○只有腰帶　　　　○腰帶＋帶締

圖①　　　　　　　　　　　　圖②

圖③　　　　　　　　　　　　圖④

一般不會使用帶揚

半寬帶的文庫結

角帶的貝口結

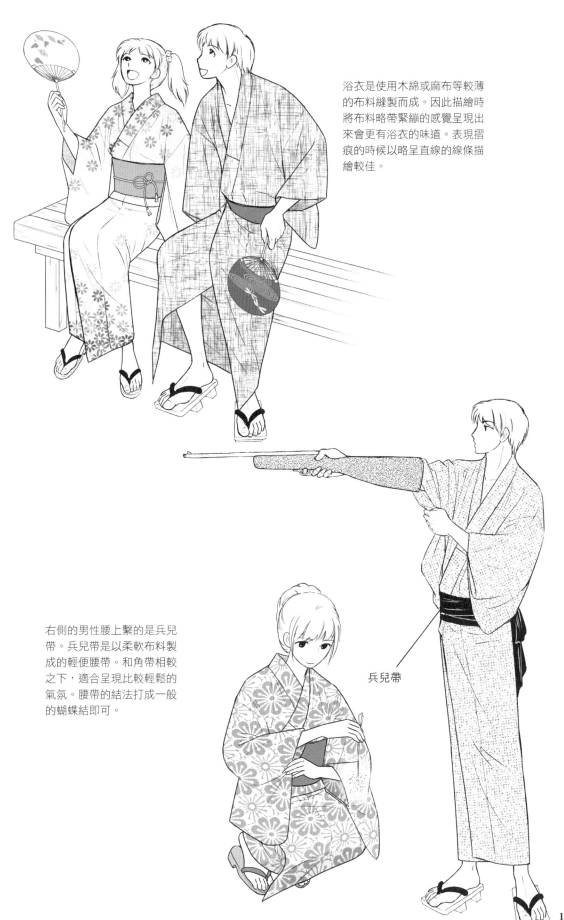

浴衣是使用木綿或麻布等較薄的布料縫製而成。因此描繪時將布料略帶緊繃的感覺呈現出來會更有浴衣的味道。表現摺痕的時候以略呈直線的線條描繪較佳。

右側的男性腰上繫的是兵兒帶。兵兒帶是以柔軟布料製成的輕便腰帶。和角帶相較之下，適合呈現比較輕鬆的氣氛。腰帶的結法打成一般的蝴蝶結即可。

兵兒帶

旅館浴衣

溫泉旅館的浴衣，與普通的浴衣稍微有些不同

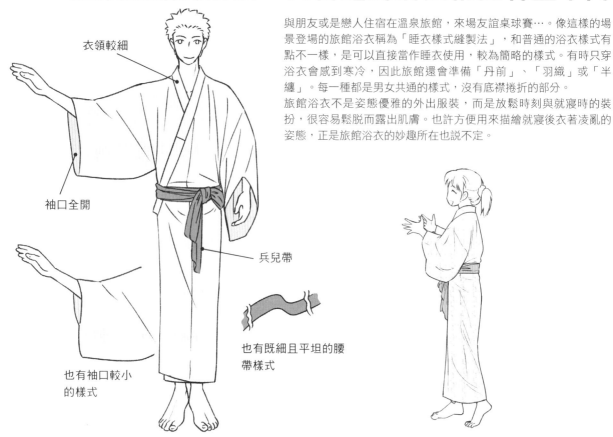

衣領較細

袖口全開

兵兒帶

也有袖口較小
的樣式

也有既細且平坦的腰
帶樣式

與朋友或是戀人住宿在溫泉旅館，來場友誼桌球賽⋯。像這樣的場景登場的旅館浴衣稱為「睡衣樣式縫製法」，和普通的浴衣樣式有點不一樣，是可以直接當作睡衣使用，較為簡略的樣式。有時只穿浴衣會感到寒冷，因此旅館還會準備「丹前」、「羽織」或「半纏」。每一種都是男女共通的樣式，沒有底襟捲折的部分。

旅館浴衣不是姿態優雅的外出服裝，而是放鬆時刻與就寢時的裝扮，很容易鬆脫而露出肌膚。也許方便用來描繪就寢後衣著凌亂的姿態，正是旅館浴衣的妙趣所在也說不定。

浴衣＋丹前

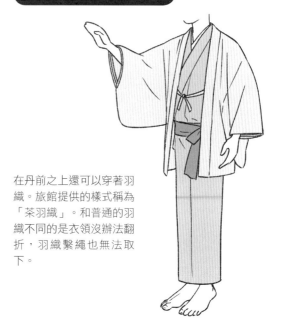

所謂的丹前，指的是防寒用的外層衣物。原本是專指縫入棉襖、袖口全開的樣式，但現代的旅館是以羊毛材質的布料為主流。穿著時先穿上浴衣不綁腰帶，然後穿上丹前才綁上腰帶。

浴衣＋丹前＋羽織

在丹前之上還可以穿著羽織。旅館提供的樣式稱為「茶羽織」。和普通的羽織不同的是衣領沒辦法翻折，羽織繫繩也無法取下。

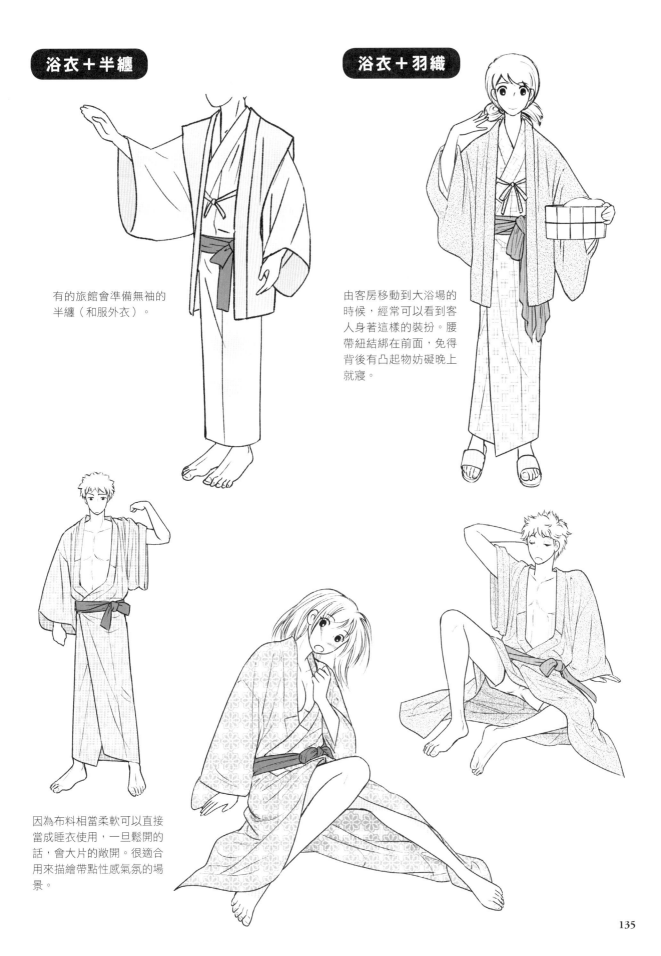

浴衣＋半纏

有的旅館會準備無袖的半纏（和服外衣）。

浴衣＋羽織

由客房移動到大浴場的時候，經常可以看到客人身著這樣的裝扮。腰帶紐結綁在前面，免得背後有凸起物妨礙晚上就寢。

因為布料相當柔軟可以直接當成睡衣使用，一旦鬆開的話，會大片的敞開。很適合用來描繪帶點性感氣氛的場景。

繫束衣袖帶

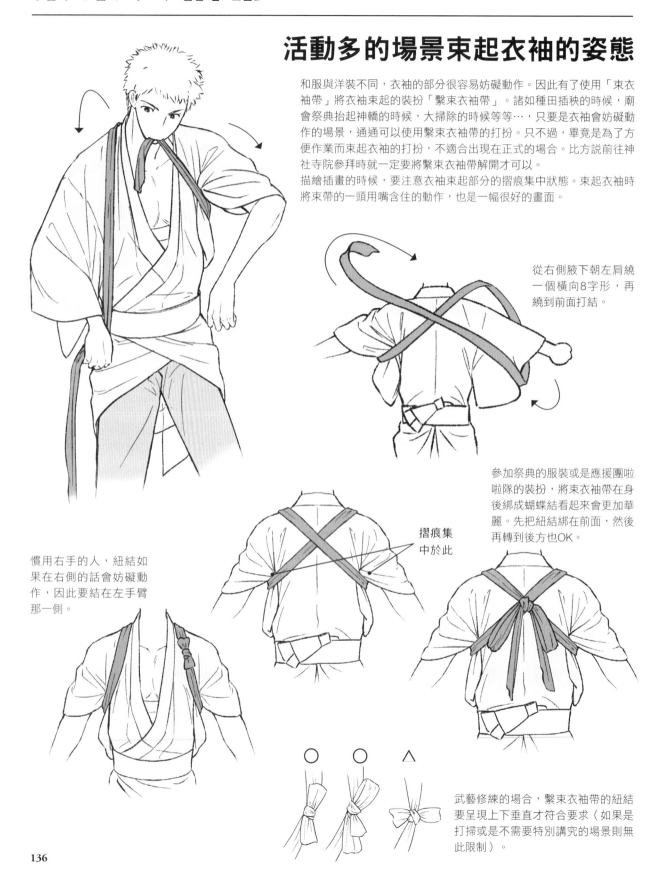

活動多的場景束起衣袖的姿態

和服與洋裝不同，衣袖的部分很容易妨礙動作。因此有了使用「束衣袖帶」將衣袖束起的裝扮「繫束衣袖帶」。諸如種田插秧的時候，廟會祭典抬起神轎的時候，大掃除的時候等等⋯，只要是衣袖會妨礙動作的場景，通通可以使用繫束衣袖帶的打扮。只不過，畢竟是為了方便作業而束起衣袖的打扮，不適合出現在正式的場合。比方說前往神社寺院參拜時就一定要將繫束衣袖帶解開才可以。

描繪插畫的時候，要注意衣袖束起部分的摺痕集中狀態。束起衣袖時將束帶的一頭用嘴含住的動作，也是一幅很好的畫面。

從右側腋下朝左肩繞一個橫向8字形，再繞到前面打結。

參加祭典的服裝或是應援團啦啦隊的裝扮，將束衣袖帶在身後綁成蝴蝶結看起來會更加華麗。先把紐結綁在前面，然後再轉到後方也OK。

摺痕集中於此

慣用右手的人，紐結如果在右側的話會妨礙動作，因此要結在左手臂那一側。

武藝修練的場合，繫束衣袖帶的紐結要呈現上下垂直才符合要求（如果是打掃或是不需要特別講究的場景則無此限制）。

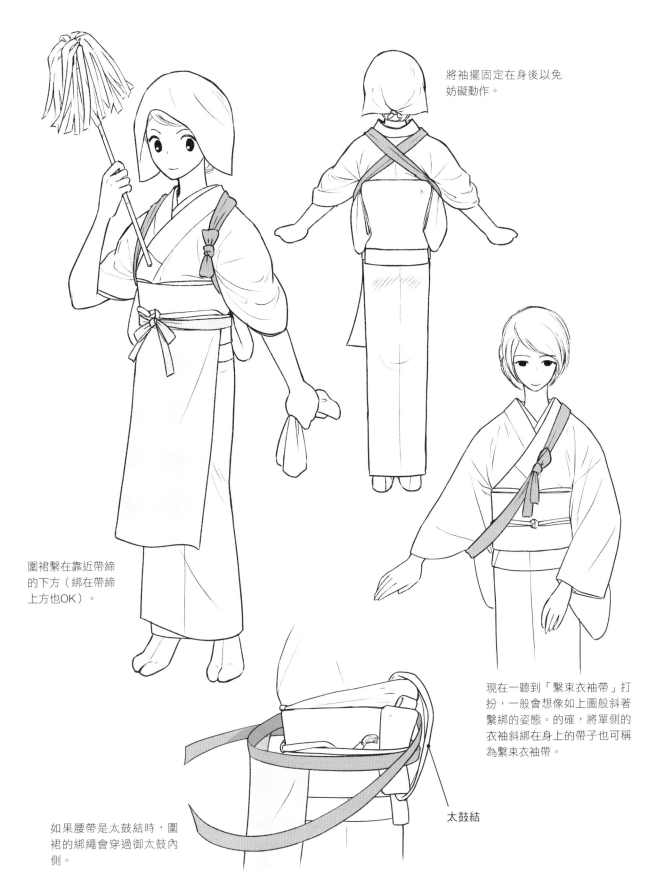

將袖擺固定在身後以免
妨礙動作。

圍裙繫在靠近帶締
的下方（綁在帶締
上方也OK）。

現在一聽到「繫束衣袖帶」打
扮，一般會想像如上圖般斜著
繫綁的姿態。的確，將單側的
衣袖斜綁在身上的帶子也可稱
為繫束衣袖帶。

太鼓結

如果腰帶是太鼓結時，圍
裙的綁繩會穿過御太鼓內
側。

甚平・作務衣

甚平是可以輕鬆穿著的夏季居家服

所謂甚平指的是男性和小孩子穿著的夏季居家服。甚平的定位和睡衣幾乎沒兩樣，因此不會有穿著這樣的服裝外出離家太遠的狀況。適合人物角色在家中休息放鬆的場景。使用縫在衣身上的繩帶將前面交疊的衣身固定住，因此不需要另外綁上腰帶。

原本甚平是衣長較長的單件式衣著，不過到了現代，衣長變得較短，並且會和五分褲一起搭配穿著。

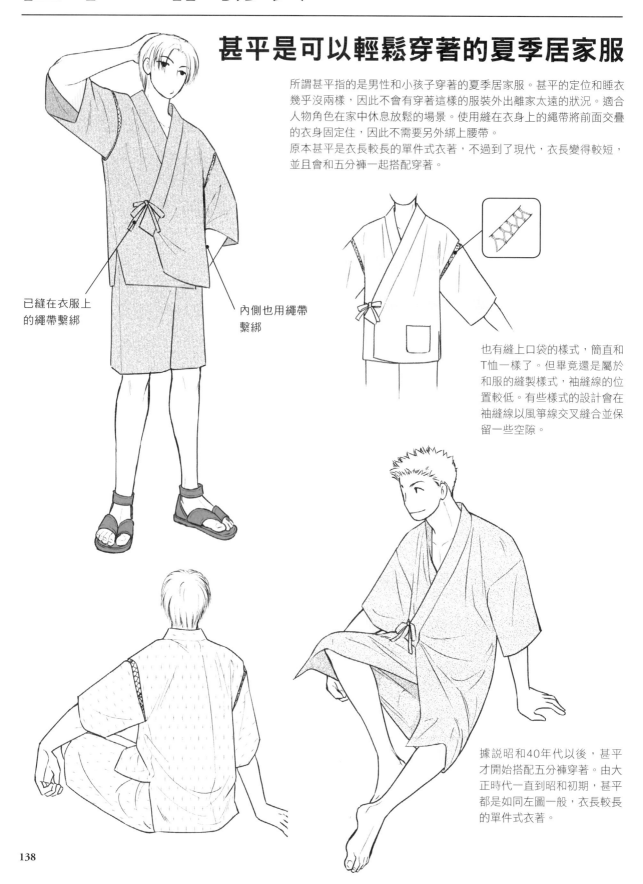

已縫在衣服上的繩帶繫綁

內側也用繩帶繫綁

也有縫上口袋的樣式，簡直和T恤一樣了。但畢竟還是屬於和服的縫製樣式，袖縫線的位置較低。有些樣式的設計會在袖縫線以風箏線交叉縫合並保留一些空隙。

據說昭和40年代以後，甚平才開始搭配五分褲穿著。由大正時代一直到昭和初期，甚平都是如同左圖一般，衣長較長的單件式衣著。

作務衣是所有季節都可以穿著

所謂的作務衣，原本是寺院的僧人打掃境內或是處理雜務時穿著的衣服。其歷史意外短暫，據說定形為現在的穿著樣式是在昭和40年代。如今不只是僧人，一般人也會經常穿著作務衣，當成工作服或是居家服用途。也可以經常在和風的居酒屋或是拉麵店看到當作店員的制服使用。與夏季衣著的甚平不同，作務衣的特徵是一整年都可以穿著。

下衣是方便活動的長褲。也有褲管附綁帶或是鬆緊帶，可以束緊的樣式。

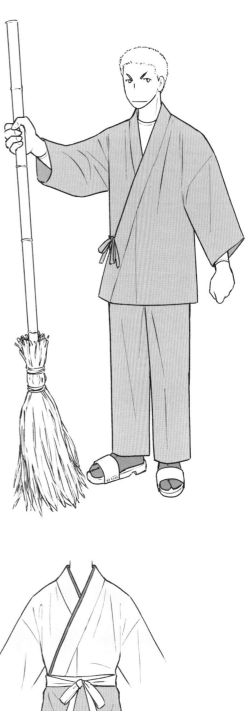

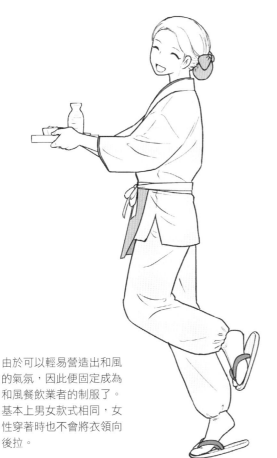

由於可以輕易營造出和風的氣氛，因此便固定成為和風餐飲業者的制服了。基本上男女款式相同，女性穿著時也不會將衣領向後拉。

如上圖所示，作務衣也有雙層衣領的時髦樣式。亦可搭配如咖啡圍裙般的和式圍裙穿著。

和洋折衷

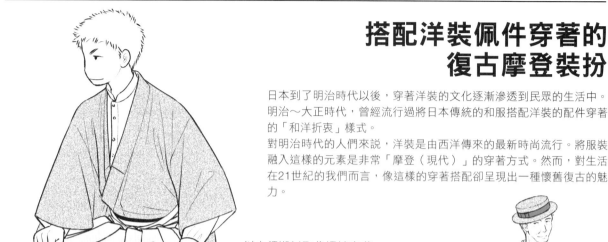

搭配洋裝佩件穿著的復古摩登裝扮

日本到了明治時代以後，穿著洋裝的文化逐漸滲透到民眾的生活中。明治～大正時代，曾經流行過將日本傳統的和服搭配洋裝的配件穿著的「和洋折衷」樣式。

對明治時代的人們來說，洋裝是由西洋傳來的最新時尚流行。將服裝融入這樣的元素是非常「摩登（現代）」的穿著方式。然而，對生活在21世紀的我們而言，像這樣的穿著搭配卻呈現出一種懷舊復古的魅力。

以立領襯衫取代襦袢穿著的書生打扮。所謂書生指的是明治～大正時代在外租屋寄宿生活的學生。

羅紗（適合夏天的薄絲綢織物）材質的和服搭配康康帽的穿搭方式。給人一種氣質高尚老爺爺的氣氛。

和服用大衣外套

普通的大衣外套因衣袖太窄無法納入和服的袖擺，於是就發明出加大衣袖部分的開口，再以披肩覆蓋肩部的和服用大衣外套。披肩與外套後衣身連在一起的稱為「鳶外套」，如果披肩是覆蓋在外套衣身上，則稱為「雙層外套」。

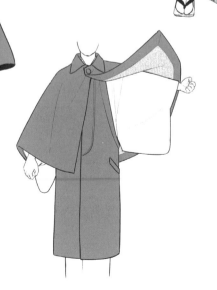

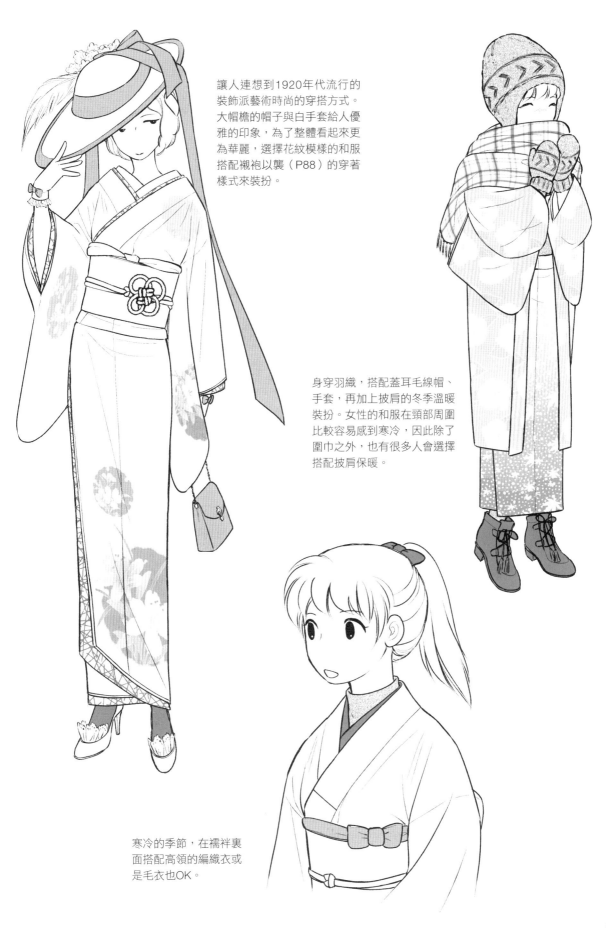

讓人連想到1920年代流行的
裝飾派藝術時尚的穿搭方式。
大帽檐的帽子與白手套給人優
雅的印象，為了整體看起來更
為華麗，選擇花紋模樣的和服
搭配襯袍以襲（P88）的穿著
樣式來裝扮。

身穿羽織，搭配蓋耳毛線帽、
手套，再加上披肩的冬季溫暖
裝扮。女性的和服在頸部周圍
比較容易感到寒冷，因此除了
圍巾之外，也有很多人會選擇
搭配披肩保暖。

寒冷的季節，在襦袢裏
面搭配高領的編織衣或
是毛衣也OK。

男孩子的裝扮

請注意與大人的服裝不同的細節部分

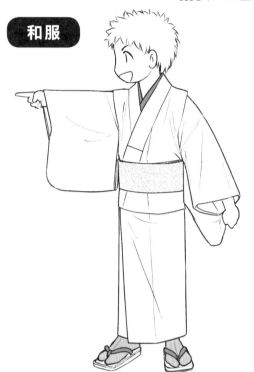

和服

孩童的和服有「肩褶」與「腰褶」設計。這是因為孩童的成長很快，事先將和服縫製得大件一些，然後再由肩部和腰部的布料來做尺寸調整。於是不論男女款式，孩童的和服在肩部會有將布料打褶形成的高低差以及在腰部會有外觀看起來像是「底襟捲折」的部分等細節。

成年男子的腰帶位置繫得較低，但孩童的腰帶則繫得相當高。此外，男孩子和服的特徵是也會有身八口及振八口等開口部分。這是為了方便父母幫忙穿著和服所做的設計，當孩童有能力自己穿著和服的時候，就會將開口縫起來。

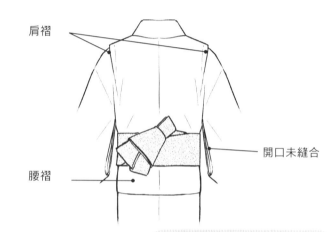

肩褶

腰褶

開口未縫合

浴衣

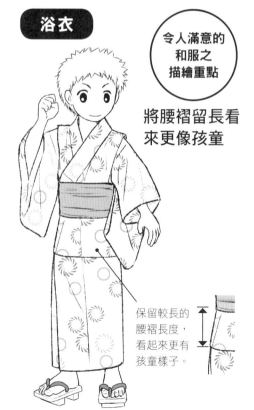

令人滿意的
和服之
描繪重點

將腰褶留長看
來更像孩童

保留較長的
腰褶長度，
看起來更有
孩童樣子。

浴衣的腰帶，使用可
以輕易綁成蝴蝶結的
兵兒帶，如此一來幫
忙穿著的父母和孩童
本身都較輕鬆。

**變化應用
昭和初期的男孩子**

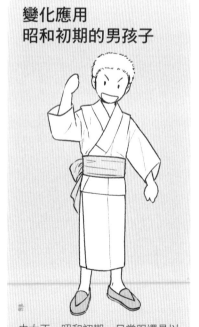

由大正～昭和初期，日常服還是以
和服裝扮為主流。單穿一件直筒袖
的和服，綁上兵兒帶，裸足穿上帆
布鞋即為男孩子的標準裝扮。

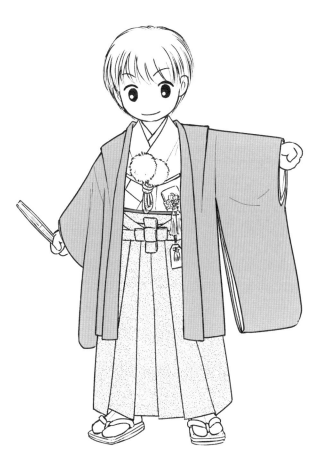

羽織袴（七五三）

小男生在七五三節的時候會做羽織袴的打扮。不過因為3歲孩童不容易做正裝打扮，因此大多等到5歲過節的時候才會穿上禮服。基本上羽織袴的樣式與成年男性相同，不過和服及羽織都有振八口。

此外，慶祝七五三節時還需要準備「懷劍」、「護身符」、「扇子」等3件小飾品。懷劍插在腰上，護身符用繫繩綁在懷劍上垂在腰邊，扇子拿在手上，但如果小孩子不肯一直拿著的話也可以插在腰上。

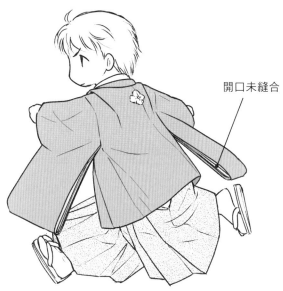

開口未縫合

護身符與懷劍

懷劍是指護身用的小刀。現在是在包巾中放入厚紙板來當作代用。

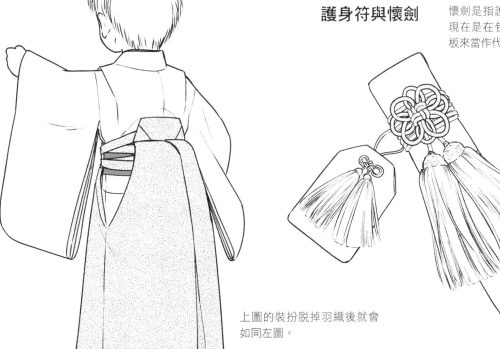

上圖的裝扮脫掉羽織後就會如同左圖。

143

女孩子的裝扮

重點在於穿著時不將衣領向後拉

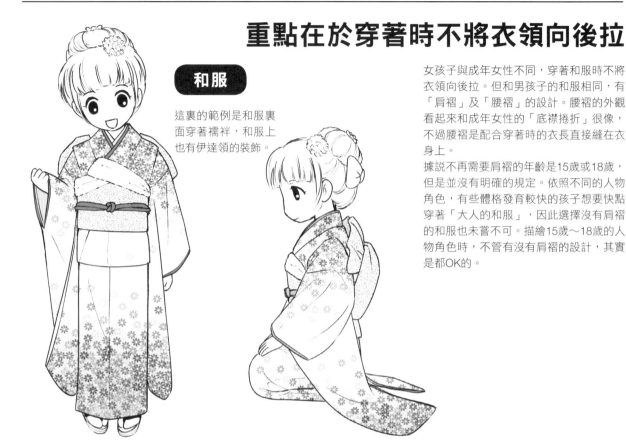

和服

這裏的範例是和服裏面穿著襦袢，和服上也有伊達領的裝飾。

女孩子與成年女性不同，穿著和服時不將衣領向後拉。但和男孩子的和服相同，有「肩褶」及「腰褶」的設計。腰褶的外觀看起來和成年女性的「底襟捲折」很像，不過腰褶是配合穿著時的衣長直接縫在衣身上。

據說不再需要肩褶的年齡是15歲或18歲，但是並沒有明確的規定。依照不同的人物角色，有些體格發育較快的孩子想要快點穿著「大人的和服」，因此選擇沒有肩褶的和服也未嘗不可。描繪15歲～18歲的人物角色時，不管有沒有肩褶的設計，其實是都OK的。

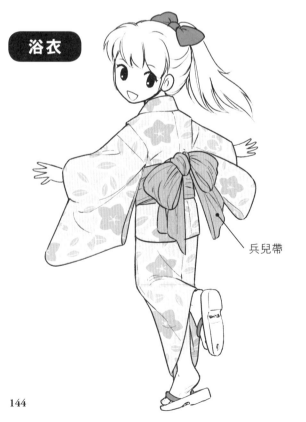

浴衣

兵兒帶

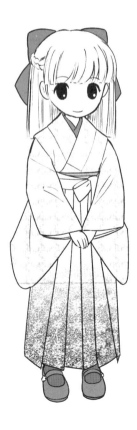

袴

經常可以在幼稚園或小學的畢業典禮看到小女孩穿著袴裝的打扮。

七五三的裝扮（7歲）

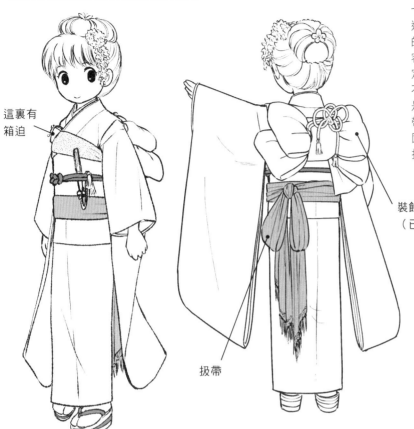

這裏有
箱迫

扱帶

裝飾紐結
（已事先結好）

七五三的裝扮會搭配裝有小飾品的「箱迫」、裝飾繩穗的扇子還有纏在腰帶底下的「扱帶」等等。箱迫是一種裝小東西的容器，挾在胸口。扇子則是插入帶締固定。

不需要自己花時間綁的「腰帶裝飾紐結」是現在的主流。腰帶底下繫有稱為「扱帶」的腰繩。原本是為了將衣裾向上捲起固定用的繩帶，現在則作為七五三的盛裝打扮或是新娘禮服的裝飾品使用。

箱迫

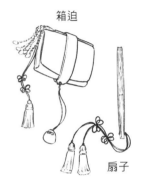

扇子

七五三的裝扮（3歲）

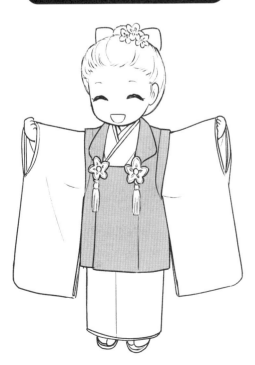

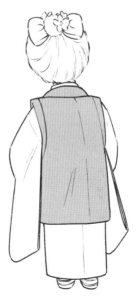

3歲時的七五三儀式穿著，除了用兵兒帶繫綁和服之外，還會在上面穿一件稱為「被布」的背心狀衣服（不限於女孩子，男孩子在3歲儀式時也可以穿著被布）。

原本的被布

原本的被布是如同右圖般，在衣領下方的鈕扣部分有4個繩結裝飾。不過小孩子用的被布則大多如左圖般，省略這部分的設計。

巫女

自古流傳侍奉神明的女性的裝扮

巫女原本指的是侍奉神明的女性。在日本的神道中，巫女負責向神明祈求的祈禱儀式以及將舞蹈奉獻給神明的「神樂」。不過到了現代，巫女的形象比較接近在神社工作的女性。

巫女的裝扮，以稱為「白衣」的白色和服搭配袴裝為一般。袴的款式是和神職人員所穿著的「差袴」相同，特徵是前後都各有 3 道袴褶。袴的顏色一般都認為是紅色，但其實不限制一定要紅色。沒有舉行祭禮的日子也可以穿著淡藍色的袴裝。

衣領幾乎不會向後拉

比一般的腰帶位置稍低

白衣上沒有底襟捲折。此外，白衣的腰帶是和伊達締接近的款式，在身後沒有腰帶紐結。

衣長為衣裾剛好可以遮蓋住足踝的高度

足袋為白色

差袴

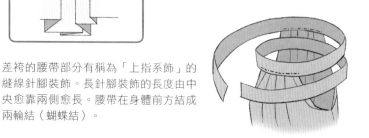

針腳為併排雙線
短針腳有 7 個，長針腳有 6 個

差袴的腰帶部分有稱為「上指系飾」的縫線針腳裝飾。長針腳裝飾的長度由中央愈靠兩側愈長。腰帶在身體前方結成兩輪結（蝴蝶結）。

也有在身體右側打成單輪結（單蝴蝶結）的樣式。

各種領口的變化應用

巫女的衣領周圍，視多層次穿搭的方式不同而有如下圖般不同的外觀變化。頸部周圍也會有將紅色寬膠帶般的「掛領」（只有衣領部分的裝飾品），圍繞在白衣底下穿著的方式。

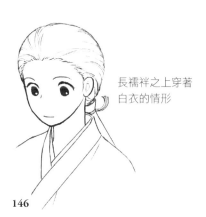

長襦袢之上穿著白衣的情形

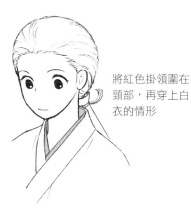

將紅色掛領圍在頸部，再穿上白衣的情形

穿著長襦袢，再將紅色掛領圍在頸部，最後穿上白衣的情形

捻襠切袴

左頁的差袴外形看起來像是裙子一般，但其實也有「捻襠切袴」這種褲裙款式的差袴。在膝蓋的位置分開為左右兩側。
袴褶形狀像是洋裝的打褶，衣裾不怎麼敞開。整體外觀看起來膨鬆圓潤。

較上頁的腰帶位置更低

紅色鼻緒的草履

千早

巫女在進行與神事相關的舞蹈時，會穿著稱為「千早」的白色羽織。特徵是腋下與衣袖的部分沒有縫合。穿著時以胸襟繫繩在身上固定。

菊綴結

胸襟繫繩的接縫形狀

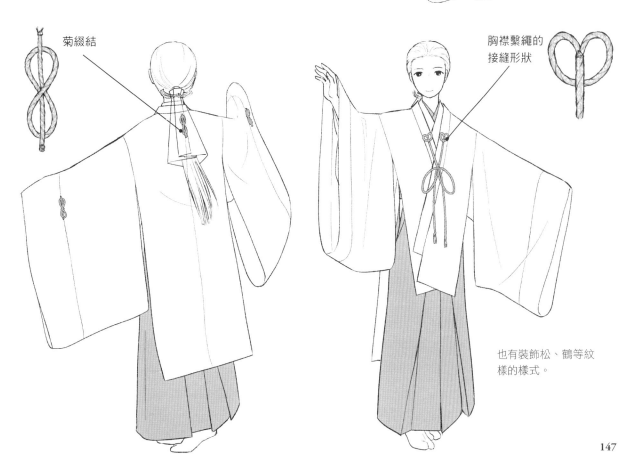

也有裝飾松、鶴等紋樣的樣式。

忍者

在黑暗中疾馳的忍者裝束以輕便為要

所謂忍者指的是從鎌倉時代到江戶時代,活躍在地下舞台的間諜。隱身在黑暗中收集情報或是執行暗殺敵人的任務。

現代人印象中「身穿黑色裝束,使用魔法般的忍術」的忍者,其實是後世虛構的創作。實際上忍者到底身穿怎麼樣的服裝並沒有一定的說法。此外,說到忍者的裝束一般都以為是黑色,但據說實際上是灰色和藍色較多。因為黑色衣物的價格非常昂貴,一般平民穿不起反而特別醒目。

頭巾

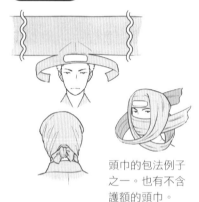

頭巾的包法例子之一。也有不含護額的頭巾。

手甲

將直筒袖的和服衣袖以繩帶束緊圍上覆腕後裝上手甲。為了避免鬆脫,手甲會用繩帶扣在中指上固定。

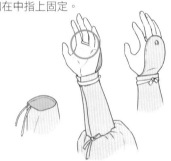

刀的攜法

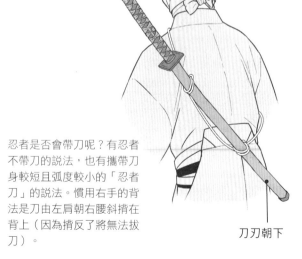

刀刃朝下

忍者是否會帶刀呢?有忍者不帶刀的說法,也有攜帶刀身較短且弧度較小的「忍者刀」的說法。慣用右手的背法是刀由左肩朝右腰斜揹在背上(因為揹反了將無法拔刀)。

草鞋

角色扮演時有人會穿著地下足袋(分趾膠底布鞋),但其實地下足袋是大正時代的發明。推測戰國時代的忍者穿著,應該是不會發出腳步聲的草鞋。以繩索緊緊綁在腳上,即使長時間行走也不容易疲倦的優點。

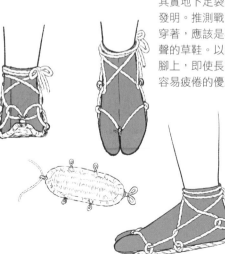

伊賀袴

提到忍者的袴裝，很多人腦海裏浮現的是袴裾窄小的伊賀袴吧。這是將原本「細窄的袴＋腳絆（保護小腿的布料）」一體化設計的袴裝。為了方便活動，將袴裾束起的袴裝還有很多其他不同種類，形狀也各不相同。正面的袴褶有的是3道，有的是5道，袴裾束緊位置也是有的高有的低，各式各樣多彩多姿。然而不管是哪一種形式，和洋裝的褲子相比，襠高（左右分叉部位）都較低。以現代的低襠寬褲的印象去描繪會比較容易。

也有袴與腳絆分別為不同塊布料的樣式

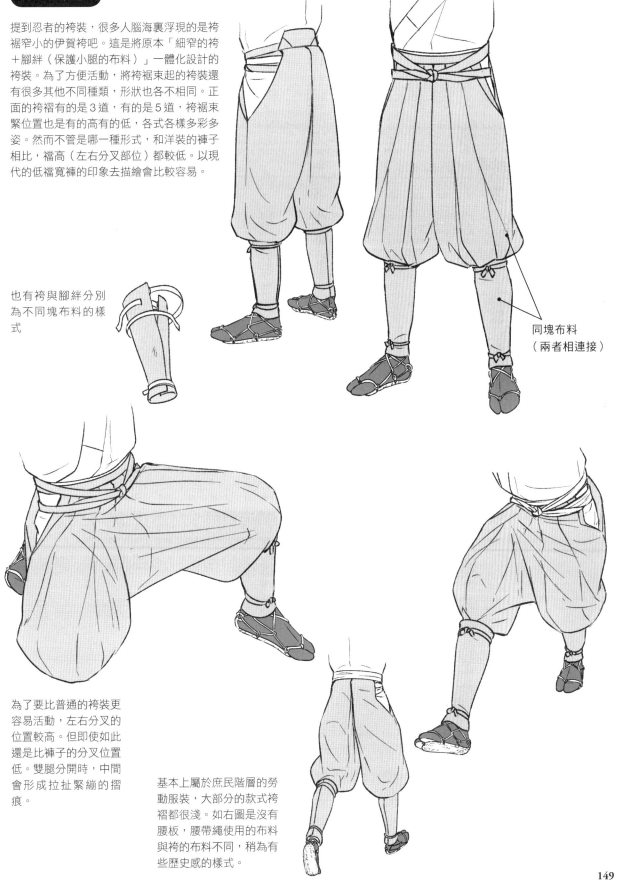

同塊布料
（兩者相連接）

為了要比普通的袴裝更容易活動，左右分叉的位置較高。但即使如此還是比褲子的分叉位置低。雙腿分開時，中間會形成拉扯緊繃的摺痕。

基本上屬於庶民階層的勞動服裝，大部分的款式袴褶都很淺。如右圖是沒有腰板，腰帶繩使用的布料與袴的布料不同，稍為有些歷史感的樣式。

男性的古裝

即使同為江戶時代的武士，也因立場而裝扮不同

在此為各位介紹古裝劇中經常出現的和服古裝樣式。江戶時代，在武士階層流行的服飾是一種稱為「上下身」的裝扮。先穿著小袖和服，然後穿上覆蓋整個肩部的肩衣，再搭配袴裝的服裝樣式。另一方面，失業貧窮的武士「浪人」不穿著上下身，而是以著流便服的裝扮較多。原本應該仔細修剃的頭髮，也因為沒有錢剃頭而任其長長。與上下身裝扮的武士相較之下，顯得隨便許多的印象。

武士（上下身）

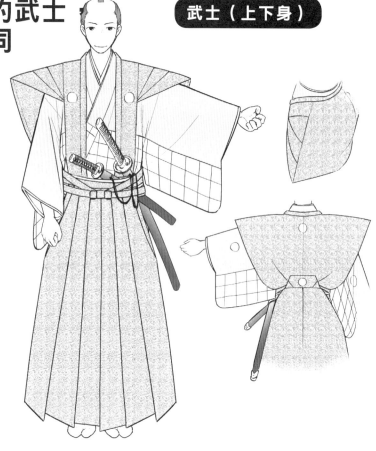

浪人（著流便裝）

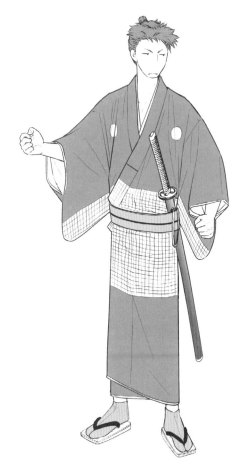

熨斗格紋小袖（腰部易色）

江戶時代武士常見的「熨斗格紋小袖」樣式和服。因為腰部附近有格子狀的紋樣，因此也稱為「腰部易色熨斗格紋小袖」。有紋樣只在腰部的樣式，也有紋樣延伸到衣袖下方的樣式。

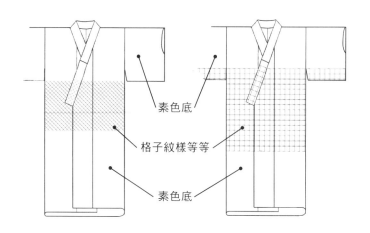

素色底

格子紋樣等等

素色底

男性的髮髻

這是古裝劇中男性的髮型。經常可見把前額到頭頂的大片頭髮都剃光，再將剩下的頭髮結成髮髻的樣子。據說這種髮型原本的用意是避免戰爭時戴著頭盔造成悶熱。到了江戶時代，武士不再配戴頭盔，但這樣的髮型流傳下來已經成為連庶民階層都流行的樣式。

武士

將臉部兩旁及後頭部的頭髮貼緊上梳結成髮髻。

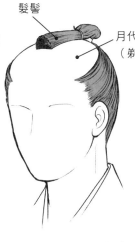
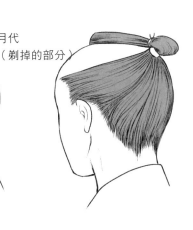

髮髻

月代（剃掉的部分）

髮繩

町人

將臉部兩旁及後頭部的頭髮寬鬆上梳結成髮髻。

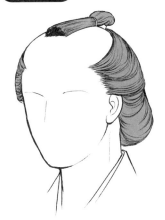
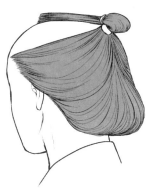

町人（本多髮髻）

流行於整個江戶時代的髮髻形式。武士也會結此髮型。髮髻在轉折之處保留一些空隙。其他還有各式各樣不同的髮型變化應用。

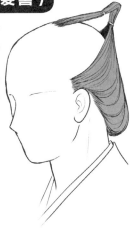

浪人

因為沒錢整理頭髮，因此頭髮長長後形成一頭亂髮。

醫生或學者等（留全髮）

不剃月代直接綁起髮束的形式。江戶時代的醫生或學者多留此髮型。

少年（少年髮髻）

元服（成年的儀式）前的少年剃月代時將前髮保留下來。前髮的形式有許多種類。

女性的古裝

依身分與職業不同，裝扮也有很大的差異

在此讓我們來看一下江戶時代女性的裝扮。當時的社會上有以武家為頂點的身分制度，各階層的服裝打扮各有不同。另外，當時「底襟捲折」的穿著方式尚未定型，在室內穿著時會讓衣長較長的和服衣裾拖在地板上。

還有一種相當受到歡迎的古裝打扮，那就是花魁的裝扮。所謂的花魁，指的是身分地位較高的遊女（娼婦）。她們是當時的流行時尚領導者，打扮穿著總是格外的美艷動人。

城鎮姑娘

用扱帶將衣長較長的和服衣裾提高後，行走在街上的姿態。

黑色掛領

扱帶

武家女眷

商家女眷

打掛

城鎮姑娘與商家女眷的衣領（掛領）之所以是黑色，是為了不讓領口的髒污過於明顯。武家的女眷就不可能會穿著黑色衣領的和服。

所謂打掛指的是身分地位高的女性或是富有的女性披在身上的奢侈衣物。胸口裝飾有懷劍，看起來就很有武家女眷的樣子。

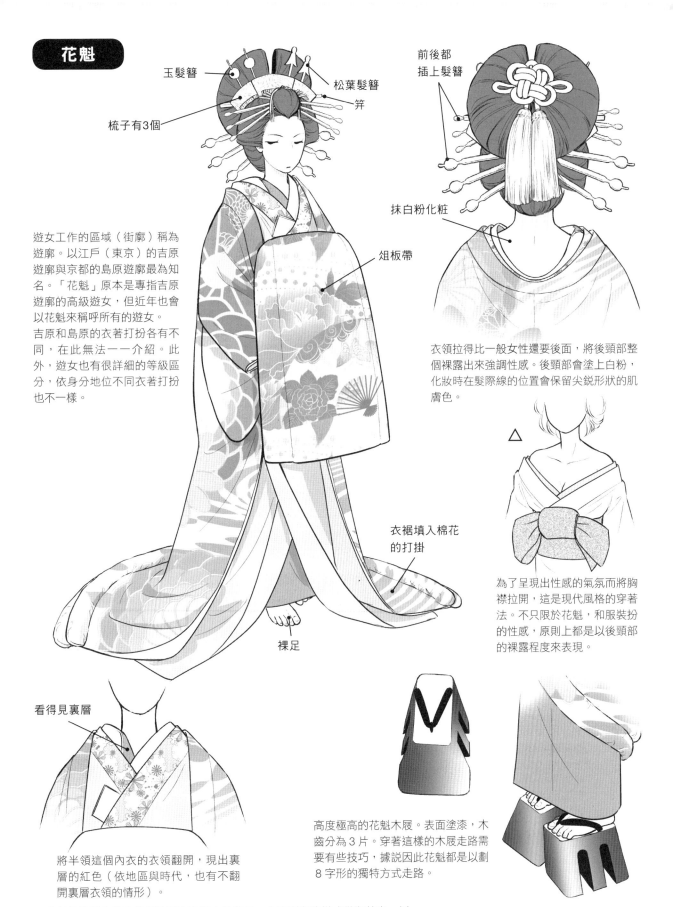

玉髮簪

松葉髮簪

笄

梳子有3個

前後都
插上髮簪

抹白粉化粧

遊女工作的區域（街廓）稱為遊廓。以江戶（東京）的吉原遊廓與京都的島原遊廓最為知名。「花魁」原本是專指吉原遊廓的高級遊女，但近年也會以花魁來稱呼所有的遊女。

吉原和島原的衣著打扮各有不同，在此無法一一介紹。此外，遊女也有很詳細的等級區分，依身分地位不同衣著打扮也不一樣。

俎板帶

衣領拉得比一般女性還要後面，將後頸部整個裸露出來強調性感。後頸部會塗上白粉，化妝時在髮際線的位置會保留尖銳形狀的肌膚色。

△

衣裾填入棉花
的打掛

裸足

為了呈現出性感的氣氛而將胸襟拉開，這是現代風格的穿著法。不只限於花魁，和服裝扮的性感，原則上都是以後頸部的裸露程度來表現。

看得見裏層

將半領這個內衣的衣領翻開，現出裏層的紅色（依地區與時代，也有不翻開裏層衣領的情形）。

高度極高的花魁木屐。表面塗漆，木齒分為3片。穿著這樣的木屐走路需要有些技巧，據說因此花魁都是以劃8字形的獨特方式走路。

＊花魁的裝扮會依時代與地區而有很大的差異。本頁所舉的樣式僅為其中一例。

女性的髮型

江戶時代女性的一般髮型都是將長髮束起後盤高的「日本髮」。依髮結的方法不同而有各種不同樣式。明治～大正時代也開始流行將頭髮放下的髮型。

桃割

江戶的年輕女性之間流行的髮型。

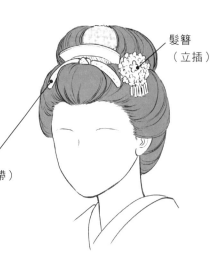

獅子犬
（布製緞帶）

髮簪
（立插）

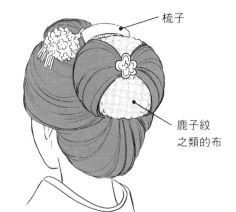

梳子

鹿子紋
之類的布

圓髮髻 這是已婚成熟女性的髮型。

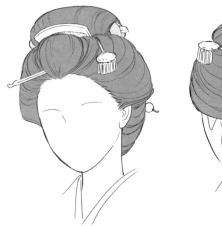

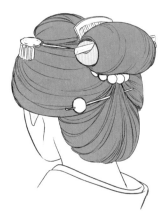

髮簪的插法

髮簪依照插的位置而區分為前插、立插、髻根插等，形狀也各不相同。結髮道具有很多種類，比方説調整髮髻形狀就需要笄、掛物、作為飾品的梳子等道具。

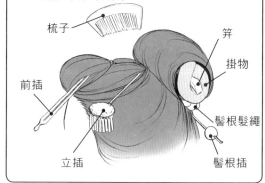

梳子

前插

立插

笄

掛物

髻根髮繩

髻根插

島田髻

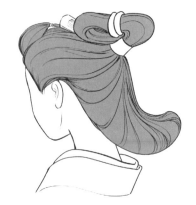

江戶時代中期流行的髮型。

垂髮

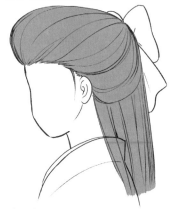

明治・大正時代的女學生髮型。

巫女

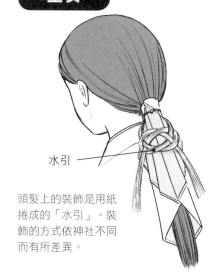

水引

頭髮上的裝飾是用紙捲成的「水引」。裝飾的方式依神社不同而有所差異。

奇幻世界的和服

保留和服特色的調整應用需要一些訣竅

描繪動畫或是電玩遊戲的插畫時，總會希望不要受限於現實的和服規則，大膽地去創作調整應用後的和服裝扮。然而另一方面「調整過頭變得比較像是洋裝了」「沒辦法好好呈現和服的魅力」這樣的煩惱也不在少數。既要保留和服特色的魅力，又想要設計新的服裝打扮時，究竟該如何是好呢？

建議各位可以將「和服的特色」重點保留下來。比方說和服的衣袖要像掛上一條浴巾般呈現四角形，衣領與洋裝相較下，呈現寬腰帶般的 y 字形。只要掌握好這些重點特色，即使以華麗的蕾絲或緞帶裝飾也能呈現出和服獨有的魅力。

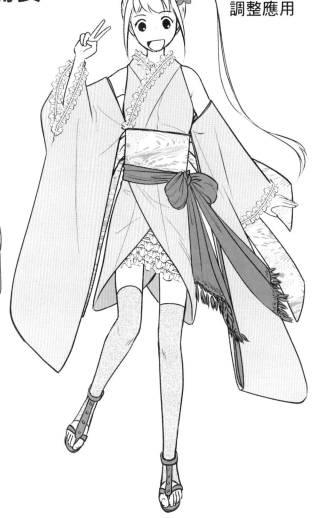

禮服風格的調整應用

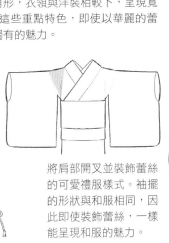

將肩部開叉並裝飾蕾絲的可愛禮服樣式。袖擺的形狀與和服相同，因此即使裝飾蕾絲，一樣能呈現和服的魅力。

性感女忍者

背部全開的性感女忍者裝扮。摺痕如果太多的話，看起來會像是廉價的化裝舞會服裝。因此要減少摺痕的描繪，將和服布料的質感保留下來。

洋風？中式風格？

如果衣裾像裙子一樣展開的話，衣著的外形就會像是洋裝。不描繪出長方形的袖擺，只有袖口變得寬敞，僅在衣領及衣袖邊緣加上紋樣，會給人比較接近中式風格的印象。（這部分依個人喜好不同，倒也不一定需要避免像這樣的設計方式。）

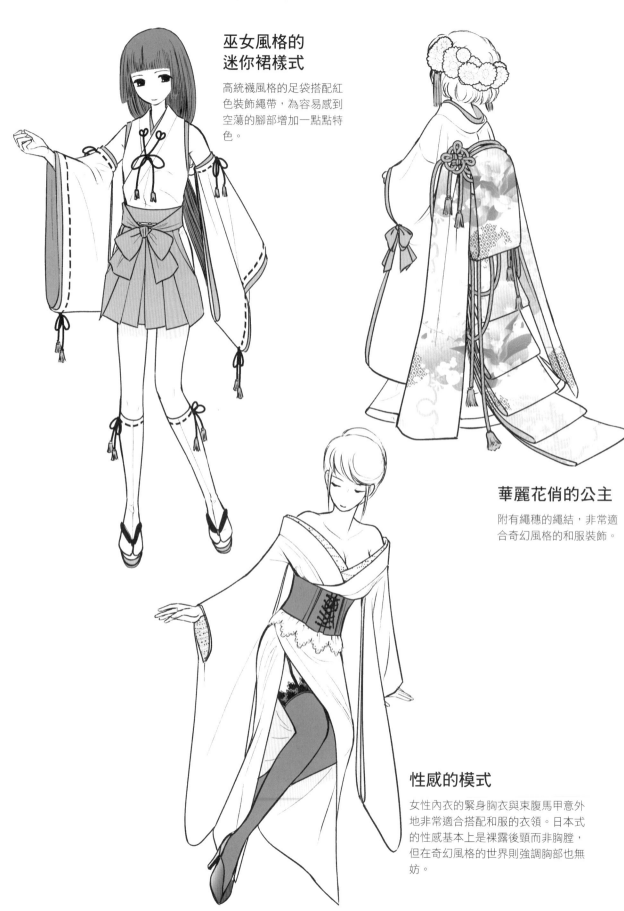

巫女風格的
迷你裙樣式

高統襪風格的足袋搭配紅
色裝飾繩帶，為容易感到
空蕩的腳部增加一點點特
色。

華麗花俏的公主

附有繩穗的繩結，非常適
合奇幻風格的和服裝飾。

性感的模式

女性內衣的緊身胸衣與束腹馬甲意外
地非常適合搭配和服的衣領。日本式
的性感基本上是裸露後頸而非胸膛，
但在奇幻風格的世界則強調胸部也無
妨。

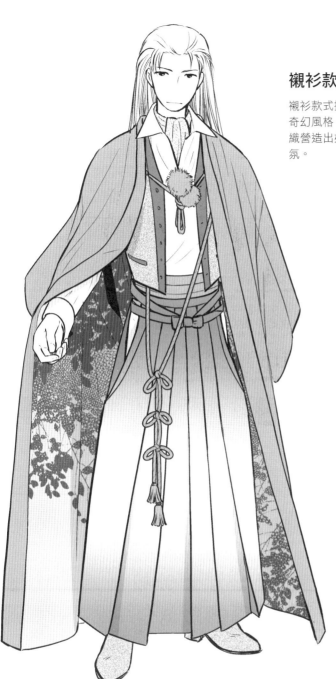

襯衫款式搭配袴裝

襯衫款式搭配袴裝的和洋折衷奇幻風格。長度到腳邊的長羽織營造出如同披風般的威嚴氣氛。

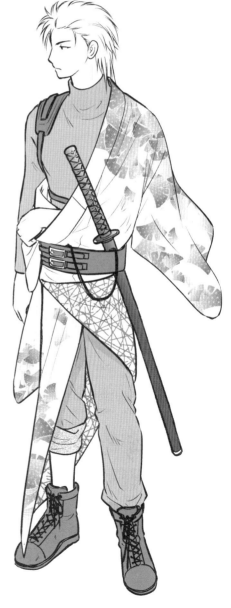

密探風格的酷哥

讓人聯想到現代的特殊工作員的褲裝款式。將和服隨性披在身上，以皮製腰帶繫緊。呈現出密探角色印象的裝扮。

寫在後面

首先要感謝閱讀本書的您

我經常聽到和服很難描繪的聲音。
那是因為自己從沒有穿過和服，
平常很少看見和服，不清楚和服的細節。
也不知道穿起來的外形會是怎麼樣的？
上述這些理由才是難以描繪和服的真正原因吧。
然而，現代的和服不管是日常服或是禮服，基本的形式是相同的。
只要掌握基本原則，描繪和服其實意外地簡單。

此外，我也聽到很多人說和服有很多規矩，很難記住。
現代大多是正式的場合才會穿著和服，
因此依照不同場合，確實有相關的規矩需要遵守。
不過，就像大家穿著洋裝時都曾經隨自己的意思變化搭配過，
和服也同樣不是非得按照規矩穿著的衣服。
請不要想得太過困難，自由自在地描繪也很好。

我原本是為了
對朋友說明和服的細節，才開始描繪一些解說用的插畫。
並將那些作品集結在同人誌「令人滿意的和服之描繪重點」，
大獲好評之後才會有本書的出版。
如果說原本覺得「描繪和服好難哦…」的讀者，
讀完本書後能夠興起「我也來試著描繪看看」的心情，就讓我感到十分的開心。

最後，這本書的發行過程得到許多朋友的幫助。
容我在此藉這個機會向大家表達謝意。謝謝大家。

希望本書能對各位讀者的創作發揮一些助力。

<div align="right">2016年2月　摩耶薰子</div>

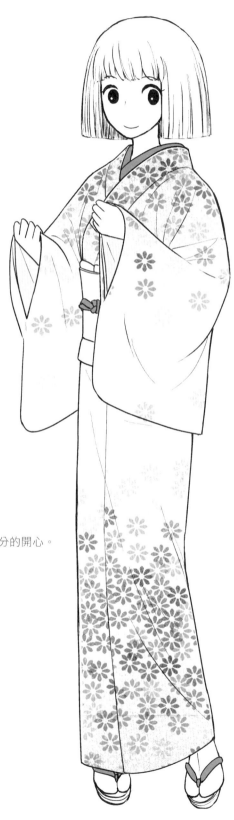

作者

摩耶薰子（MAYA　KAORUKO）

以「名稱未設定」的社團名義參加各種活動及營運網站。並且透過網站及
同人誌公開授傳和服的描繪方式以及使用「CLIP STUDIO PAINT」軟體的
漫畫執筆技巧。

取材協力

男性和服普及協會

本協會以傳遞日本傳統的和服魅力予社會大眾為目的。包括舉辦即使是從未穿過和服的男
性，也可以輕鬆嘗試穿著和服樂趣的體驗講座等等，進行各式各樣的活動。

> **kimondou.jp ～和服網路商店～**
>
> 標榜產品品質優良，價格合理，可以安心購物的「關於和服的資訊&網路商店」。提供適合各種場景的
> 穿搭方式，以及傳授穿著和服的樂趣。
>
> http://www.kimondou.jp

參考文獻

『日本髮と着つけ全書』　山野愛子著　婦人画報社
『きもの着こなし事典』主婦と生活社
『美しい着装とマナー』装道きもの学院
『ポーズカタログ7 和服編』マール社
『時代衣装ポーズ集 江戸編1』マール社
『時代衣装ポーズ集 江戸編2』マール社
『戦う！ 和風武器イラストポーズ集』両角潤香・みずなともみ著　早瀬重希監修　マール社
『ぐるぐるポーズカタログDVD-ROM2【和服の女性】』マール社
『ぐるぐるポーズカタログDVD-ROM3【和服の男性】』マール社
『改訂版きもの描き方図鑑』林晃（ゴー・オフィス）・森本貴美子著　グラフィック社
『江戸コスチュームポーズ資料集　髪型と衣装編』グラフィック社
『コスチュームポーズ集2　和服篇』銀河出版
『戦国ファッション絵巻』植田裕子著　山田順子監修　マーブルトロン
『和装の描き方』YANAMi・二階乃書生・JUKKE著　菊地ひと美・八條忠基監修　玄光社
『図解 日本の装束』池上良太著　新紀元社
『最新版男のきもの着付け・着こなし入門』世界文化社
『絵で見て納得！時代劇のウソ・ホント』笹間良彦著　遊子館
『日本ビジュアル世界史 江戸のきものと衣生活』丸山伸彦編著　小学館
『日本の髪型』京都美容文化クラブ編　光村推古書院
『日本服飾史 男性編』井筒雅風著　光村推古書院
『日本服飾史 女性編』井筒雅風著　光村推古書院

參考網站

中世歩兵研究所　http://www.geocities.jp/nikido69/
和裁あれこれ　http://blog.livedoor.jp/kurowasai/
男のきもの指南　http://kimonoo.net/
風俗博物館　http://www.iz2.or.jp/
綺陽装束研究所　http://www.kariginu.jp/
着物あきない　http://kimono-akinai.com/
有職com　http://www.yusoku.com/　　他和装品店サイトなど

素材集

『和柄パーツ&パターン素材』成瀬義夫著　ソーテック社
『和柄パーツ&パターン素材Vol.2』成瀬義夫著　ソーテック社
『THE WAGARA 日本の伝統美 素材集』成瀬義夫著　ソーテック社
『和風伝統紋様素材集 雅』kd factory著　SBクリエイティブ
他、CELSYS創作活動応援サイトCLIP　公開素材など

工作人員

封面設計
廣谷紗野夏

本文排版
NAKAMITSU DESIGN　戶田智也（VolumeZone）　株式會社MANU BOOKS

模特兒
宮地聖子　遠藤裕紀

攝影
菊池一彥

編輯
S.KAWAKAMI

企劃
谷村康弘（Hobby Japan）

協力
山中貸衣裝店　男性和服普及協會　株式會社岡重

日本和服描繪完全攻略：從基礎到令人滿意的描繪重點

作　　　者 / 摩耶薫子
譯　　　者 / 楊哲群
發 行 人 / 陳偉祥
發　　　行 / 北星圖書事業股份有限公司
地　　　址 / 新北市永和區中正路 458 號 B1
電　　　話 / 886-2-29229000
傳　　　真 / 886-2-29229041
網　　　址 / www.nsbooks.com.tw
e - m a i l / nsbook@nsbooks.com.tw
劃撥帳戶 / 北星文化事業有限公司
劃撥帳號 / 50042987
製版印刷 / 森達製版有限公司
出 版 日 / 2016 年 9 月
I S B N / 978-986-6399-41-1
定　　　價 / 350 元

着物の描き方 基本からそれっぽく描くポイントまで
© 摩耶薫子 / HOBBY JAPAN

國家圖書館出版品預行編目(CIP)資料

日本和服描繪完全攻略 / 摩耶薫子作；楊哲群譯.
-- 新北市：北星圖書，2016.09
　面；　公分
　譯自：着物の描き方：基本からそれっぽく描
くポイントまで
　ISBN 978-986-6399-41-1（平裝）

1. 漫畫 2. 繪畫技法

947.41　　　　　　　　　　　　　105007891